20世纪中国壁画的总体观察

张世彦 编著

清华大学出版社

北京

图书在版编目（CIP）数据

20世纪中国壁画的总体观察 / 张世彦编著. -- 北京：清华大学出版社，2025.6
ISBN 978-7-302-64147-6

Ⅰ.①2… Ⅱ.①张… Ⅲ.①壁画—绘画评论—中国—20世纪 Ⅳ.①J218.6

中国国家版本馆CIP数据核字（2023）第135305号

.

责任编辑：宋丹青
封面设计：傅瑞学
责任校对：王凤芝
责任印制：宋　林
出版发行：清华大学出版社
　　　　　网　　址：https://www.tup.com.cn，https://www.wqxuetang.com
　　　　　地　　址：北京清华大学学研大厦A座　　邮　编：100084
　　　　　社总机：010-83470000　　　　　　　邮　购：010-62786544
　　　　　投稿与读者服务：010-62776969，c-service@tup.tsinghua.edu.cn
　　　　　质量反馈：010-62772015，zhiliang@tup.tsinghua.edu.cn
印 装 者：北京联兴盛业印刷股份有限公司
经　　销：全国新华书店
开　　本：170mm×230mm　　印　张：16.25　　字　数：243千字
版　　次：2025年6月第1版　　　　　　　印　次：2025年6月第1次印刷
定　　价：168.00元

产品编号：085512-01

目　录

第一章　20世纪中国壁画的概念范畴

人类的绘画艺术始于壁画（图1-1），中国亦然。

图1-1 《巨牛》

中国是一个壁画古国，也是一个壁画大国。分布在大江南北各地的岩画，是石器时代先祖留下的壁画雏形。伊尹和武丁主持过，孔丘和屈原也观赏过王宫殿堂壁画，曾见诸文献记载。其后，历代的墓室壁画、洞窟壁画、寺观壁画，或扶正义非邪恶、弘佛法传道音，或光耀贵胄权势、描绘平民起居。有彩绘、有石刻，自是浩若瀚海，精美绝伦。难能可贵的是，中国古典壁画的遗迹存世不可计数。甘肃的洞窟壁画群、陕西的墓室壁画群、山西的寺观壁画群，数量之巨大、绘制之美妙、涵纳之深沉、气宇之雄壮，令有幸亲睹的今人叹为观止，唯有心悦诚服地合十膜拜。

几千年来，中国古典壁画在艺术观念、技艺操作、风貌流变诸方面形成了一套完整的文化系统。塑造形象的基本手段是线描，在对自然物象的从容而自持的驾驭中，重形似，更重神似；随画家心迹走向和描绘对象的类型设色赋彩；撷取多位置、多瞬间的动态观照所得，在画中营造足以昭显客观世界韵律和内心世界意念的多维自由空间；画面表层之精心经营直接联通情感律动、理念领悟以至哲

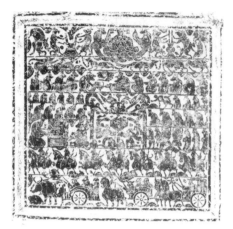

图1-2 《天上人间》

图1-3 （唐）佚名《宾客图》，纵187cm，横342cm，陕西唐礼贤墓

图1-4 （北魏）《萨埵那舍身饲虎》，敦煌莫高窟254窟南壁

学思考，实现既能抒写诗性生存又能载道言志的深层目标；最终达至画家与读者间由表及里无障碍沟通的艺术境界。中国古典壁画的艺术面貌，及深含其中的美学取向和哲学担当，已尽显画种自身的精微特色，并与同时期卷轴上的文人画、器具上的工匠画于大处并行不悖。较之同时期的西方各国壁画，中国古典壁画则具有独步一方、头角峥嵘的华夏风范（图1-2～图1-7）。

近百年，各类壁画在全国范围内却是零散稀落，个别地域的残存遗迹也已难见前朝轩昂的格局。此种式微态势持续到20世纪中叶。

20世纪70年代末，中国突然出现了壁画中兴的局面。越来越多的壁画作品蜂拥现身，古代壁画的精华和现当代理念的新锐，适时地互渗形成新的艺术风貌；对现当代中国绘画的全方位开发和推进，也起了积极作用。20世纪的中国壁画是现当代中国美术研究中一个不能忽视的命题。

首先应当明确的是壁画的概念范畴。

壁画，是直接绘制于或固定装置于墙壁之上的绘画作品。

壁画的概念，有时可扩展至建筑环境中非立面墙壁上的绘画，也可泛

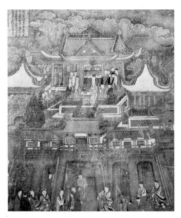

图1-5 （唐）《观无量寿经变图》，敦煌莫高窟112窟 南壁东侧

图1-6 《神游显化图》

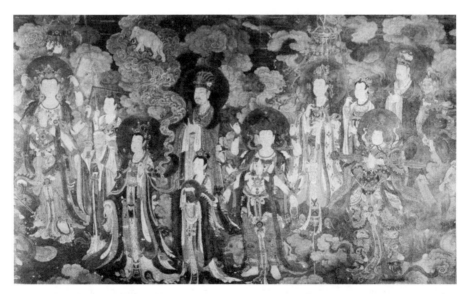

图1-7 《帝释梵天礼佛护佛图》

指平面的天顶画和地面画。

　　壁画，是壁上的画。壁画＝壁＋画。

　　壁画，承载于墙壁。这是第一个重要事实。

这是涉及壁画之艺术定位的荦荦大者。有此定位，壁画艺术的各项独特属性便清晰可见：装置于固定环境中的壁画，与周边环境互渗融合；材质耐久能与建筑同寿；与墙壁面积基本等同的幅面吞吐着宏大信息，形象众多、画中空间多元化；品读鉴赏须在走动中完成；对社会所有公众开放；艺术语言通俗易读。

没有固定装置于墙壁之上的绘画作品，自由流动于馆廊展室、公私厅堂的纸质画或布质画，是案上作业的"卷轴画"或架上作业的"架上画"。作画人经营的是个人一己的心曲抒发，普通大众欣赏与否不是其首要考量。有些因形象众多、场面宏阔而貌似壁画的巨幅案上画、架上画，也不妨看作移植了壁画若干手法的一种"类壁画"，或者其实就是一幅大制作的小品，有的则是画案上的一幅壁画稿。这些，纵使已然于壁画领域参展、入书、获奖，也属概念混淆，不在本书关注、陈述范围之内。

壁画一旦上了墙，即是得到社会认可的标志。壁画艺术只有现身于公共环境，与普通公众实现了有意无意的、无障碍的直接亲近，才能方便地与当下社会公众的感动、思考产生深度交流，这才是最重要的。未曾上墙的"类壁画"，未经公众直面检验、认可，失去了此种交流、亲近的可能，难以称为真正的壁画。

类壁画者，虽有画却无壁。有画无壁≠壁画。

壁画，是绘画艺术的一种。这是第二个重要事实。

作为绘画艺术的一个门类，它也在边界明确的平面、静态、可视的载体上，以外在诸多静态而可视的形象之分布组合、形状色彩、材料技艺，传达内在喜怒哀乐的情感律动和是非曲直的思考判断，从而对受众的精神生活施加影响。绘画艺术的诸种经营元素和文化职能，也都毫无二致地黏附于壁画。壁画，当然是画，必然是画，幅面大些而已，承载于墙壁而已，面对普通公众而已。

墙壁之上的非绘画性图像，如图案纹样——单独纹样、组合纹样、二方连续、四方连续等，虽无深沉立意，却有优雅美妙的图像足以仔细品读。说是一种"壁面饰物"，恰好名正言顺。绘画和图案早有明确的学科分蘖，但这里也不妨从宽审度，视其为一种"泛壁画"，而墙面分割、线脚分布、灯具家具、装饰

挂件，或者光影变化，纵然也有视觉审美价值，但那是墙壁处理，是室内设计和建筑学科范畴。它们固然具有视觉美感，但都不是具有传达感动思考、影响受众精神生活之特定文化职能的绘画，因而不具有壁画艺术以宏大而深沉的信息，作用于社会心理的强势感染力、冲击力。在这一意义上，它们并不具备与壁画艺术等同的美学取向和哲学担当，既不是绘画图像，又不是图案纹样，艺术价值平平，因而难以归入壁画的范畴。

画与非画的界限明确，才方便记述历史、研究学理、评价作品，才能避免非学术因素的干扰，从而得到端正的学术结论。

泛壁画者，虽有壁却无画。有壁无画≠壁画。

因此，壁＋画＝壁画，是唯一的郑重选择。

壁画文献亮相于画展、画册、书刊、网络等传播渠道时，与画面同时现身的应有6项信息记录——画题、材料技艺、尺寸、年代、作者、装置地。有此完备信息随身，真正的壁画才能与不曾在墙上亮相的"类壁画"，缺乏深层涵纳的"泛壁画"等一切非壁画区别开来。这样一来，真正的壁画艺术，才有可能久立于人类文明的滋蔓幅员之覆盖广大和延续过程之跨越恒久中。

壁画创作者在开阔的视野中，延伸探索至邻近的其他画种、外缘学科，并摄取、嫁接旁系各种既有的图像、样式、方法、技巧，来滋补壁画创作，使画面扩容增值。引进移植的种种适度尝试之同时，须严格执守壁画艺术的门类底线。因界线淡化模糊、学术见解失衡而导致的创作危机，需要此后作长时间的大力度纠偏。所以，廓清界线分野，祛除认识浑噩，防止壁画艺术的双向异化可能导致的品种消亡，应是一项常在的历史使命。

壁画艺术，作为一种承载于墙壁上的绘画品种，其所在环境之于题材范围限定择取、立意深浅，其幅面宏大之于信息繁密、空间自由，其墙外建筑构件之于与画互渗、内外交融，其画面材质之于坚实耐久足与建筑物同寿，其走动赏读方式之于内容多层络绎、远近皆宜；其生产方式之于群体合作、众志昭显，等等，都是不容忽视的立身因素和独特品质。

壁画，是一种以满足普通公众的审美需求为己任的公共艺术（public art）。壁画，与载体同为环境空间的城市雕塑堪为比肩兄弟，同属环境艺术中的公共

艺术。壁画，与连环画、年画、广告宣传画、书籍插画和封面画、动画等也是"近亲"，都是公共艺术中的同宗品种，分流自为而已。

所有公共艺术的共同品质是：语言通俗、表意流畅；内涵普适、亲切可人；受众广泛、雅俗共赏。

壁画艺术家创作中的个性诉求，常常消减、隐蔽于零距离沟通受众的取与和守望之中。因此，壁画与以吐露个人情思志趣、昭显个人审美趋向为宗旨的小幅面的案上之中国画、漆画、水彩画等，架上之油画等"精英艺术"或"自由艺术"，恰好形成对照呼应，并互补于人类视觉审美生活之方圆内外。

在宏大幅面中，布置宏大信息，实现宏大叙事、宏大抒情，营建宏大画境，是壁画艺术的专长。营建多元时空，是壁画艺术不容忽视的顶级特色。

许多不同类型、不同姿态的形象，或以排列有序、断续相济、次序引导或瞬间捕捉、细节配置等技巧，或以"位接""形接""态接""器接""数接""音接"等技巧，把现实世界中既不相邻，又不相关，甚至不可视的物象、现象、心象等诸多信息，巧妙有机地搭配在同一画面中，予以错综组合。

中国现当代壁画，为了达到与建筑物同寿的坚实耐久品质，普遍采用多种与其他画种有别的绘制材料及绘制方式。

有时，是画家亲自动运笔勾线涂色；有时，是助手或工厂根据画稿要求，使用非绘画颜料的各种软硬材料，采取非绘画技艺的各种嵌、蚀、织、绣等制作技艺完成绘制；有时，是用雕、刻、塑、锻、铸等手段在各类材质的平面载体上做出略有起伏凸凹而深浅不同的图案。

中国现当代壁画大致有三种类型的艺术风貌。

装饰风格壁画，对众多形象的章法组合予以平面化，对形状、姿态、动作予以程式化，对色相、色调、色彩关系予以情感化。

写实风壁画，从固定的立足点和光源出发，精细地打造层次丰富的体积感和纵深感，追求实境写生感的色彩关系。

抽象风壁画，以几何形的形体色块和随意形的走笔涂色，与20世纪初兴起于欧洲的抽象绘画略成呼应。

中国现当代壁画，上承博大精深的中国古典壁画的优良基因，显现出壮丽

优雅的华夏面貌，还旁采奇情异致的外国现当代壁画的新鲜养料，显现出通达开放的文化胸怀。

20世纪中国壁画，所扬厉的诗性，和判断是非的言志载道，都以宏阔的情怀疆域、超拔的境界高度，体现了深沉的哲学担当，因而发展为一种涵纳丰厚、钩深致远的艺术门类。

20世纪中国壁画中兴为时尚短，壁画还不是一个备受瞩目的画种。就是在专业领域里也时见莫衷一是的概念圈围，或宽泛或狭窄，各执己见。这里以简短的篇幅厘清并纠正壁画概念的偏离指向，明确研究范围，此为讨论20世纪中国壁画不可忽略的必要准备。

第二章　20世纪中国壁画的历史概述

　　20世纪的多数年份，亚洲东部的华夏大地动荡频仍。从清末的国势颓败，到辛亥革命后的动荡混乱和14年抗日战争、3年国内战争，再到中华人民共和国成立后的百废待兴及十年"文革"，都对壁画这个既与社会生活和公众审美密切关联，又需要得到全社会大力度投入、高强度支持的艺术品种而言，堪称艰难的发展环境。

　　然而，终于在20世纪末叶，"文革"结束之后，出现了令人欣慰的转机。安定的政治局面、蓬勃的经济发展、开放的文化生活，初显国泰民安之势。中华壁画古国、大国展露出了壁画中兴的曦色。

一、持续香烟（约1901—1949）

　　从20世纪初到1949年中华人民共和国成立的大约50年间，中国壁画的状况远逊于其他画种。

　　清末的紫禁城内，有一套描写《红楼梦》故事的壁画，书籍插画似的一幅一个故事，幅面都不大，采用民间的重彩方法，好似建筑彩画，系普通画工所为，艺术上未有可称道之处。壁画装置于原有房屋的外墙上，地处宫闱禁地，只供皇宫内部人士观赏。在嫔妃宫女太监们的大内枯燥度日中，填充些许品读绘画的审美乐趣。

图2-1　江西玉山县私宅壁画

辛亥革命之后，文献记载中所见，江西玉山县一幅1913年绘制的私宅壁画，竟有实物存留（图2-1）。作者柳子谷，其时尚是一介才华乍露的13岁学童，成年后专擅水墨山水花鸟，尤以没骨墨竹著称于画坛。次年，福建仙游东兴祠有李耕《老虎》问世。

20世纪20年代北伐战争期间，以梁氏鼎铭、中铭、又铭三兄弟为代表的画家们，还有南方的伍千里等，在北伐进军途中，在南方革命根据地里，画了一些宣扬革命大义、鼓舞战士斗志的壁画。蒋兆和此时也曾画过反映民间疾苦的壁画。现在，这批作品既无实物存世，也未见照片留迹。对于它们的装置地点、尺寸大小、艺术风貌、材料技艺，人们所知甚微。20年代的壁画作为20世纪最早的中国壁画，内容直入现实生活，以当时普通民众的痛痒为主题，比起以弘扬教义为主旨的古代宗教壁画，它显现出现代社会关怀人类自身，尤其是底层平民百姓的人本文化理念，见图2-2～图2-4。

20世纪30年代之初，湖北出现过歌颂工农红军作战胜利的壁画。画面质朴稚拙，是中国工农大众自己执笔表现自己的现实生活的开始（图2-5）。

张光宇于1936年为上海国际饭店所作《龙女》（图2-6），表达了国难当头的忧患意识和捍卫民族尊严和独立的社会责任感。尽管是饭店内装饰墙壁之用，由于画家终生为之奋斗的艺术诉求使然，作品没有仅仅满足于感官的赏心悦目。画中女人神色肃穆端庄而英气贲张，伴龙仗剑，俨然一派和平女神崇尚人类尊严、维护文明正义的大义凛然气象。绘工精细，色彩艳丽，以其明确深刻的寓意象征，以及具有民族装饰风格的章法组合和造型设色，昭显了画家心中以优雅的形式美言志载道的抱负，而显著区别于当时上海滩风行的美人月份牌的自然主义画风。

其后的战乱流离中，张光宇还曾为广州湾赤坎福禄寿饭店画过一套四幅的小幅面壁画《女神》（图2-7、图2-8）。画面呈现固有的装饰风格的同

图2-2 《剪辫》

图2-3 《救命》

图2-4 《起来！帝国主义的奴隶们！》

图2-5 《活捉岳维俊》

时，也仍然高扬爱国抗日的饱满热情。这几幅壁画的立意和表现，有对中国传统壁画脉络的承接延续，也有对现当代世界艺术成果的汲取借鉴。其艺术高度，为40年后壁画复兴提供了别样成分的营养液和别样价值的参考系。张光宇堪谓20世纪中国壁画的先驱。

1932年，梁鼎铭为南京灵谷寺国民革命军阵亡烈士公墓绘制了《惠州战役》（图2-9）。

1933年，张云乔作《一·二八上海闸北保卫战》，描写商务印书馆一带十九路军将士和上海民众与日军激战情景（图2-10）。至20世纪90年代，耄耋之年的作者又复制4幅，分置于上海、北京、广州、旧金山的抗日战争纪念馆。

1934年，黄潮宽、张辰伯、沈逸千等在上海的学校、公共场所里画过鼓动团结抗日或表现农夫耕田、士兵野营等底层百姓生活的壁画。

这个时期在上海、广州，还有雷圭元、郑可等为公共建筑物画过美饰环境的壁画，见图2-11～图2-15。

1937年抗日战争全面爆发后，正面战场、敌后战场以及大后方的爱国画家唐一禾、黄镇、倪贻德、

冯法祀、沈逸千、潘絜兹、周令
钊、钟灵、徐灵、李本田、解耕
筹、张冠球、黄鉴等许多人，以
及八路军、新四军和22集团军
的画家们，在河北、河南、察哈
尔、山西、湖北、湖南、四川、
广东、广西等地赴抗日前线途中，
急就草成地画了大量的胶绘壁
画，揭露日军烧杀掳掠的残暴罪
行，鼓动中国军民团结抗战，见
图2-16～图2-18。倪贻德、梁
锡鸿、何铁华作《抗战》《建国》
装置于香港岭英中学。在香港半
岛酒店，余本绘《街景》《海景》。
1939年何铁华等编《抗战建国
壁画》出版，呈现了装置于香港
地区的一些壁画作品。司徒乔的
《国殇图》、徐悲鸿的《愚公移山》
《九歌图》也都有绘制成壁画的
计划。

在国民革命军政治部三厅的
组织和田汉指挥下，服务于军中
的王仲琼、周多作草稿，倪贻德、
王式廓、冯法祀、力群、王琦、
段平右、周令钊等20多位画家参
与绘制，在武汉黄鹤楼下画了一
幅巨大的壁画《全民抗战》，宣传
国共两党捐弃前嫌，领导全国人

图2-6 《龙女》壁画稿局部

图2-7 《女神》

图2-8 《女神》壁画墨稿

图2-9　梁鼎铭绘制巨作《惠州战役》的画室

图2-10　《一·二八上海闸北保卫战》

图2-11　《孔雀》

图2-12 《野营》

图2-13 《夜未央》

图2-14 20世纪30年代 上海

图2-15 黄潮宽等在工作中

民团结一致合作抗日，被誉为抗战以来美术界的最大收获。此画完成后一个月武汉沦陷，日军立即毁坏此画。此类壁画多采取宣传画、漫画的形式，其中也有少量壁画用油画颜料精心绘制，在当时配合军事抗战发挥了积极的宣传作用。

抗日战争胜利后，山东一带有军队画家绘制的欢庆胜利、向往和平建国的

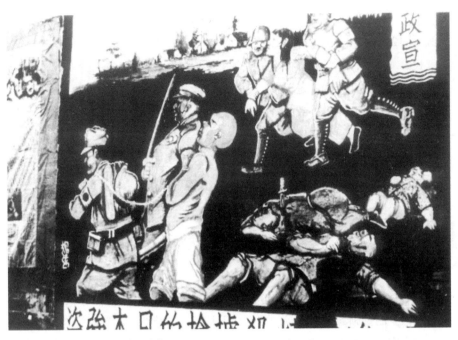

图2-16 《烧杀掳抢的日本强盗》

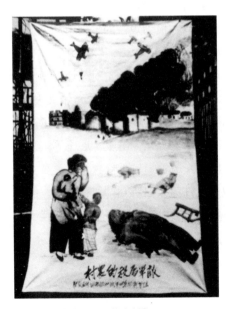

图2-17 《敌军屠杀的农村》

图2-18 《武装保卫春耕，增加抗战粮食》

壁画（图2–19）。

民族危难时期，壁画和木刻、漫画等少数几个画种是美术家用来鼓动百姓和抗击外敌的宣传工具和锐利武器。与创作绘制快速、便于大量复制的木刻、漫画不同，壁画的优势在于它置身于稠人广众的公共环境中，以巨大幅面的真迹画作零距离地直面公众，绘制条件也无苛求，可以因陋就简。

图2–19 《庆祝抗战胜利，努力建设新中国！》

20世纪上半叶的壁画作品，留存于人们视野和记忆中的基本就这么多。这些为数甚少的壁画大多有高扬的主题，不甘于只作墙壁上的美丽饰物。这固然出于艺术家在民族存亡的危难时期呼唤民众奋起抗争的良知和责任，其实也是悠久的"文以载道""诗言志"的中华文化传统在特定时期的显现。

1941年，张大千率孙宗慰考察敦煌千佛洞，在极为艰苦的条件中从事壁画整理、临摹，开20世纪研究敦煌艺术之先河。

1942年，留学归国的油画家常书鸿奔赴西北荒漠，开始了对敦煌壁画文物旷日持久的保护研究工作。其妻女（李承仙、常沙娜）以及画家董希文夫妇、周绍淼夫妇、李浴、潘絜兹、段文杰等也一道参与。敦煌壁画从此结束了被外国文物贩鼠窃狗盗的历史，得以进行修缮、描摹、研究、出版、展览等一系列工作，使世界文化事业中的敦煌学发展出中国本土的独特文脉。

这50年中，中国的壁画只有屈指可数的几件为人们所知，留存史上。但幸而还有这些，中国壁画史的这段时期才不致成为空白。它细而不断地延续了中华壁画这缕香烟的文化价值、历史积淀和熠熠风采，应为我们所铭记。

二、稍有起色（约1949—1978）

1949年，中华人民共和国成立，中国人民精神面貌焕然一新。但最初30年间，社会发展仍面临内外挑战，各项事业百废待兴。壁画这种大制作、大消耗、大影响的公共艺术，在当时的国情之下并非当务之急，因而很难施展手脚，遑论对文化精进的更高期许。

然而，在丰厚的中国壁画传统滋养下，中国画家无论擅长和从事什么画种——"国油版雕年连宣插"①乃至实用设计，无论对艺术功能采取何种取向——诗情抒发或言志载道，历来对于在墙上画大画、抒大情、扬大志，都怀有极浓郁的情结志向，一旦条件具备，便纷纷跃跃欲试，一展身手为快。

1949年后，最早的壁画作品是香港"人间画会"张光宇、张正宇、廖冰兄、杨秋人、王琦等30余人集体完成的《中国人民站起来了》，高达28米，画的是毛泽东主席的全身立像，顶天立地。这幅非固定装置的可移动壁画呈现于广州爱群大厦的外墙上，表达了中国画家对社会发展的热情支持和赞美。

1958年落成于天安门广场的人民英雄纪念碑，碑座上有8幅石雕壁画，创作全程历时10年。时年三十几岁的8位顶尖级画家艾中信、李宗津、董希文、吴作人、冯法祀、王式廓、辛莽、彦涵作构图稿，确立了画面全局的横竖开阔和形象分布；8位顶尖级雕塑家曾竹韶、王丙召、傅天仇、滑田友、王临乙、萧传玖、张松鹤、刘开渠作雕塑泥稿，尽显了他们于精微处细致刻画和营造立体空间感的超凡能力；数十位顶尖级石雕工人凿刻成石，实现了从传统上表现神佛向表现人间的技艺创新。三方面专家珠联璧合完成了《虎门销烟》《太平天国》《武昌起义》《五四运动》《五卅运动》《八一南昌起义》《抗日战争》《胜利渡长江》8幅石雕壁画。这些石雕壁画落成之后也曾受到一些社会非议：或谓与周边古典建筑的环境协调不够；或谓形象拘谨单薄，缺失纪念碑的威严气势和时代感。但若与半世纪后不远处的卵形建筑物比较，这批石雕壁画之艺术风貌

① 即国画、油画、版画、雕刻、年画、连环画、宣传画、插画。

图2-20 《火焰山》

图2-21 《捉迷藏》

图2-22 农民画壁画

却正得当年社会审美趋向的时宜、地宜，也颇能在其时善结人脉聚合之良缘。

其后，20世纪50年代的北京几处公共建筑物中，60年代的外地个别小型公共建筑物中，70年代的北京两家涉外服务机构中，均有壁画面世。与人民英雄纪念碑石雕壁画一起，同为新时代建筑壁画的繁荣之始、之兆。

20世纪50年代，北京天文馆中，吴作人、艾中信于大厅天顶作油绘壁画《中国神话》，描绘了夸父、女娲、嫦娥、牛郎、织女等遨游太空。油画家作壁画时，取法中国传统的重彩壁画，勾线、渲染，表现出艺术家的东方文化基因。壁画题材和建筑功能的有机配合，垂范于此后的中国壁画创作。周令钊所作石雕壁画《十二生肖》，装置于拱顶下端周边。

20世纪50年代末期"大跃进"期间，由上而下发起了"诗画满墙"运动，波及全国城乡各地乃至偏隅角落，见图2-20至图2-22。美术爱好者纷纷提笔上墙画壁画。壁画使用的颜料低劣，技艺手法也多简陋粗糙，绘制匆忙急促，多为一时应景之作。这一壁画运动风潮仅持续了不到一年，又实行由上而下的制止，竟烟消雾散，

踪影全无。奔波于生计的普通劳苦大众，在那个年代能够如此大规模地直接参与公共艺术的创作绘制，纵使今天看来生硬做作或言不由衷，终究是平民大众的艺术才华和智慧的一次善意展现，是把创造艺术作品和享用艺术资源的机会和权利，向平民大众开放的一次空前尝试。约30年后，笔者得知美国壁画家曾邀请失足少年参与街头壁画创作绘制，亦是公共艺术真正归属于大众的艺术理念和价值观的另一种实践。对于1958年"大跃进"壁画，应有一种从更开阔的角度作仔细考量的记述和评价。

　　陆鸿年、王定理率学生徐启雄、郝之辉、龚建新等在民族文化宫画了《民族大团结万岁》（图2-23）。在革命博物馆，周令钊画了《世界人民大团结》（图2-24），黄永玉画了《全国各民族大团结万岁》。三幅壁画表达了对民族团结、人类进步的美好期望和热情赞颂。三幅画采用的虽都是中国传统的重彩画方法——勾线填色，但各有自己的风格特色。民族文化宫那幅更接近元明以降的华北寺观壁画，传统格调浓郁，而革命博物馆两幅则具有不同的现代装饰趣味。

图2-23　《民族大团结万岁》

图2-24　《世界人民大团结》

　　1959年，张光宇为北京政协礼堂画了巨幅的重彩沥粉贴金壁画《锦绣河山》。几十个菱形小格子里画满了秀丽河山、城乡建设、民俗风情，是作者以自己经年磨砺的娴熟而超拔的装饰风格，表现新时代、新题材的一次成功实践。不久，张光宇又为钓鱼台国宾馆作了另一幅《北京之

春》的壁画。长廊栏杆上一排大小花瓶之后，是北海公园的白塔和漫天飘舞的风筝。各种形象穿插有序，再加上民间年画似的样式风格，都有利于营造宁静温馨的景象。

20世纪60年代初，姚发奎和岳景融为桂林展览馆作了两幅小幅面壁画《榕荫》《桂林山水歌》。两位甫出校门的青年画家在对瓷片缝隙的功能调遣和卵石的色泽质地组合上尽其所长，做了国内开创性的艺术探索，颇有成效。

20世纪70年代，"文革"中政治风云尚在诡谲莫测之时，为配合已有些许松动的国家外事活动，北京新建成几座专供外宾使用的楼房。1972年，由于建筑师刘振宏的极力主张，北京国际俱乐部工程得以添设三幅壁画。分别是彦涵、张国藩合作的彩石嵌壁画《松鹤延年》；阿老、刘振宏合作的玻璃蚀刻壁画《熊猫》，乔十光主笔，邓澍、黄云、张世彦参与绘制的漆绘壁画《万里长城》。三幅壁画有的是画家亲手绘制，有的是由不同工种的熟练工人共同参与。这三幅壁画的创作人员多有中央工艺美术学院的治学背景，以非手绘的工艺材料技艺绘制壁画为他们所热衷。

两年后的1974年，北京饭店扩建东楼时，张国藩、岳景融、刘振宏、张世彦、秦龙等合作了瓷嵌壁画《漓江之春》。前期吴冠中曾作色彩小稿，画家所钟情的灰色调上加少许淡绿和淡红，显然违背其时主流文艺趋向中"出绿"①的色彩取舍标准，不为采纳势所必然。此时又有著名的"北京饭店黑画展"事件，画家们面对"四人帮"随从的淫威，惶惶不安。但画家们深知5米×18米的巨幅壁画上墙机会得来大为不易，从而持守事业良知而恪尽厥职。面对无可奈何的负面制约，后期画稿执笔人秦龙等宛如"戴着镣铐跳舞"，小心翼翼地努力在当时的政治环境和艺术性之中寻找平衡，使画稿尽力做到既"出绿"，又有较佳的审美价值。"中央文革小组"每星期审查一次画稿，始终不肯拍板定局之时，200多平方米、30万块瓷片的镶嵌工作，竟然依照未定画稿抢先全部完成，只待上墙。边送审边制作，画稿未得批准绘制却已完成，显然是青年画家们的一次对

① 有关领导审查北京饭店的壁画创作稿时，屡次提出要"出绿"，即画面色彩鲜艳。一时，"出绿"二字成为画家们私下的口头禅。

艺术原则的默默坚持。

大约同时，江苏的冯健亲也为南京火车站作过一幅壁画。

工艺美术出身的画家一旦接触壁画，情之所钟的是开发以往壁画未曾使用的新材料、新技艺。瓷片镶嵌、卵石镶嵌、彩石镶嵌、漆绘、玻璃蚀刻等各种非手绘的工艺材料技艺进入巨大幅面的壁画，在中国壁画史中都可谓创举。相较于灰底、布底上胶调颜料、油调颜料绘制的传统壁画，这些材料具有较强的抗破坏能力，是一种与建筑物功能和寿命相匹配的优选。

1958年，位于北京校尉胡同的中央美术学院在董希文的主持下，位于光华路的中央工艺美术学院在张光宇、张仃的主持下，分别建立了两个壁画工作室，开始培养专门的壁画人才。这两个我国最早的壁画专门机构，虽然于1年后和7年后先后撤销建制，但它所培养的一部分学生，如李化吉、楚启恩、张一民、秦龙、张宏宾等，与其时国内各学院分别派往波兰、德国、捷克留学的严尚德、梁运清、张国藩等，在20年后均成为中国壁画事业的中坚骨干。不同艺术风貌、技艺专长、美学取向的先驱们，他们当年的远见卓识和谆谆教诲，终能功成事立于优秀人才的接续，为多元格局的壁画事业发展作了有效的铺垫。

1969年，陕西省成立了由严尚德主持的玻璃镶嵌壁画小组，引进了其昔日在留学波兰时学到的壁画绘制工艺。这是最早的省级壁画创作组织。

这一时期，壁画的论著仍局限在传统壁画的范围，如：1957年秦岭云的《民间画工史料》、1958年俞剑华的《中国壁画》、1960年秦岭云的《中国壁画艺术》等。严谨的考据，充实的内容，尽显了学者的治学功力，也开拓了读者的视野。

中华人民共和国成立至"文革"结束的近30年间，中国壁画虽有若干佳作问世，若干教学建制、创作机构、学术著作陆续出现，但总体业绩无论与同时的其他画种相比，还是与壁画的既往辉煌相比，都显得难以令人满意。作品的数量有限，对社会文化生活的影响有限，仍然只能看作为中国壁画接续香烟的一条细线绵延。这条线虽细却相当强韧、相当重要，它为20世纪末叶中国壁画中兴铺垫了伏笔，预埋了养料。

三、激流勇进（约1978—1990）

"文革"结束后，政治局面趋向安定，经济建设出现复苏，文化空气开始松动。一些多年魂牵梦萦于壁画的中国艺术家迫不及待地着手于中国当代壁画事业的春播。

1978年，首开局面的举动是，张仃接受了国家民用航空管理局的委托，为新建北京首都国际机场的候机楼创作绘制一批壁画（图2-25）。他组织了以中央工艺美术学院教师和毕业生为主的几十人的创作队伍，辛勤工作一年多，完成了《哪吒闹海》（张仃，1979）、《森林之歌》（祝大年，1979）、《白蛇传》（李化吉、权正环，1979）、《巴山蜀水》（袁运甫，1979）、《民间舞蹈》（张国藩，1979）、《科学的春天》（萧惠祥，1979）、《泼水节——生命的赞歌》（袁运生，1979）、《黛色参天》（张仲康，1979）、《黄河之水天上来》（李鸿印、何山，1979）等壁画。首都机场壁画群问世，带动了此后连续几十年的壁画创作和研究的高潮，壁画成了中国当代美术事业的一支实力雄强的方面军，影响深远，功不可没。

这批壁画艺术作品的出现，其背景是华夏大地这一古老画种的久远历史和丰赡遗产，和几百年衰颓式微的沮丧。20世纪末期，中国壁画终于以数量多、幅面大、艺术质量高、风格面貌新的群体优势中兴崛起，声势振拔。

这批当代壁画艺术作品，以神话故事、民俗风情、河山草木为主要题材，其中现代意味的诗性抒写，与三五十年内华夏大地绘画艺术的整体职能趋向比较，没有拘泥于多年流行的与当时政治形势密切相关的重大命题，并摆脱了"文革"所推崇的艺术为阶级斗争服务的指导思想。这批壁画所呈现的装饰画风的崭新图式，又与西方文艺复兴时期达到鼎盛的写实画风迥然不同。

图2-25　首都机场壁画的创作集体在工作中

这批壁画，是在中国画坛面目单一的局面中一次崭新风貌的崛起。

这批崭新风貌的壁画艺术作品，出自中央工艺美术学院的诸多画家之手。他们以积蓄许久的实力，于取材和立意，于表层的形色处理和章法布局，于内层的美学取向和哲学担当等方面，作了有价值的别样探索。这十余幅尽显秩序美的首都机场装饰风格壁画，抒写了人类生命诗情的同时，还以颇具规模的画家群，在中国当代绘画艺术领域内，标志着相对于"校尉胡同学派"（中央美院）的"光华路学派"（中央工艺美院）的崛起。

20世纪中国壁画之当代勃然中兴；取法、立意、风貌之冲破画坛定势；"光华路学派"之启蛰发轫现身——三个层面崛起的突破之势一发不可收，揭开了80年代中期中国绘画艺术走向广开思路、多方探撷的序幕，为此后真正实现百花齐放而丰姿绰约的多元局面，以及始料未及的连年持续发展，落下最早的一抹浓墨艳彩。几年后，中国美术界初出茅庐的青年人，有力度更大的动作："星星美展"和"85思潮"的革新追求，受益于国家文化政策宽松时期引进的国外现当代艺术思潮。相比而言，首都机场壁画中的弄潮者都是经过严格训练、理念成熟而学养充实的画家。他们的艺术思想解放以及素质兼备的画作，其实滥觞于历久的文化原创意识和内在于中华文化的多元价值观。他们的举动是在保持雍容大雅的华夏传统之整体格局中，做细处调整创新，既不是六七十年代的盲目否定传统，也不是西方现当代式的颠覆、以新代旧，更不是封建帝王式的强势贯彻、挟权推行。70年代末，还在文化封闭的末期，他们未曾邂逅即时的直接外力冲击；而他们的学养积淀已久，早就在等待这样的变革趋新。所以，首都机场壁画群新风貌的产生，既非对外来文化的现买现卖，也不同于灵光一现的冲动之作。

在中华艺术文化发展的久远而沉厚之机制中，具有幽隐而强韧的天然生命力——自我省察质疑、自我原位挖潜、自我救过补阙，从而步伐稳健地自我完善。这是中华古今艺术与文化研究中的一个重要观照点，一个不容忽视的课题。

与首都机场壁画项目启动同年（1978），在时任中央美术学院院长江丰和国家文化部部长黄镇的支持下，中央美术学院油画系内成立了壁画小组，并

接受了位于北京的人民日报社、中国医学科学院肿瘤医院、华都饭店等壁画工程委托。该小组先后完成了《百花齐放》（侯一民、邓澍，1978）、《青罗碧玉》（周令钊、陈若菊，1978）、《奇峰争秀》（梁运清，1979）、《漓水清湛——新霁惊鹭》（张世彦，1979，图2-26）、《神州律吕行》（刘虹，1980，图2-27）、《山河颂》（王文彬，1982）、《花果山》（秦岭、高宗英，1982）等壁画，开始了他们早期的艰辛探索。为荷兰X.H.饭店所作的《大观园》（张世椿、张世彦，1980），则开了中国壁画装置于境外的先河。这批作品于不同年份装置于各个建筑物中，较为分散，所以尽管出现较早却没有产生即时的较大影响。但各位成熟的艺术家都曾为之殚精竭虑。他们创作的这些壁画大多成为开拓初期的精品。

这一时期，北京人民大会堂壁画群具有代表性。由于各省厅房间高大，面

图2-26 《漓水清湛——新霁惊鹭》

图2-27 《神州律吕行》

积宽阔，家具之外的艺术陈设品只有体量足够大才能与环境相配。其时艺术风气正盛，政府大厦的管理者选择幅面宏大的壁画作为各厅室内装饰的主要艺术手段，确是一种明智的选择。自云南厅开始，历时十余年，壁画家们陆续完成了《美丽、富饶、神奇的西双版纳》（丁绍光，1980）、《石林春晓》（蒋铁峰，1980）、《玉龙金川》（姚钟华，1980）、《葵乡》（蔡克振、卓德辉，1980）、《沃土——灿烂的文化》（李坦克、李进群，1982）、《宝藏》（李坦克，1982）、《陇原春华》（娄溥义、杨鹏，1982）、《丝路友谊》（段兼善，1982）、《长白山的传说》（黄金城，1983）、《扎西德勒图——欢乐的藏历年》（叶星生，1985）、《雅吉节》（诸有韬，1986）、《大禹治水》（毛本华、王安江、张革新，1986）等。各幅壁画凸显本省特色的风土人情或大好河山，且由本省优秀画家倾力完成。他们既心系家乡百姓，又是为人民大会堂而创作，自是精心构思、精心绘制。这批壁画都是优质的手绘作品，或用丙烯颜料，或用大漆颜料。

20世纪80年代壁画事业开展以来，全国范围内逐渐形成了几个壁画的区域群落：除以中央美术学院和中央工艺美术学院的画家为主力的北京壁画群落外，还有在当时堪称壁画大省的辽宁省、山东省、江苏省、湖北省、陕西省形成的5个区域群落。10年间，以上六大壁画群落的百余位画家和另外几省份的零散画家，在全国各地完成了各种题材、技法、风貌的壁画，有千幅之多。事业的兴盛也有赖于各地建筑物业主和建筑师的眷顾，他们愿意用壁画提升所辖公共空间的文化品位，便空前积极地向美术界提供了壁画艺术的栖身之所。

北京的画家在最早的开拓之后，充分施展艺术优势，一鼓作气又画了一些壁画，装置于北京的一些公共建筑物。有《精卫填海》（权正环，1981）、《万里长城》（刘永明，1981）、《山海关》（周令钊、陈若菊，1981）、《创造·丰收·欢乐》（刘秉江、周菱，1982）、《新苗》（戴士和，1982）、《松石图》（祝大年，1982，图2-28）、《智慧之光》（袁运甫，1982）、《丝绸之路》（严尚德、谷麟，1982）、《唐人马球图》（张世彦，1983）、《华夏之舞》（权正环，1983）、《长城万里图》（张仃，1984）、《燕山长城图》《大江东去图》（张仃，1984）、《走向世界》（李化吉、权正环，1984）、《华夏雄风》（严尚德，1984）、《中国天文史》（袁运甫，1985）、《四大发明》（彦东，1985）、《海底世界》（史璇、

图2-28 《松石图》

李葳、曲建雄，1985)、《母亲·大地》(袁加、周宗凯，1985)、《夜莺的故事》(包阿华，1985)、《牛战白虎》(戴士和，1985)、《龙门》(严尚德，1986)、《使徒》(王学东，1986)、《栖鹤》(马璐，1986)、《油田之花》(周令钊、陈若菊，1987)、《丝路情》(侯一民、邓澍，1987)、《现在与未来》(张颂南，1987)、《源远流长》(李化吉，1987)、《绿了春原》(陈若菊，1987)、《八仙过海》(刘长顺、李林琢，1987)、《卢沟桥事变》(何孔德、毛文彪、崔开玺、高泉等，1988)、《中国医学》(侯珊瑚、侯一民、邓澍，1988)、《血肉长城》(侯一民，1989)、《旋律》(李化吉，1989)、《云水》(李林琢，1990)、《中国神话》(李林琢，1990)、《居庸关长城》(袁运甫，1990)、《云贵川藏少数民族风情录》(周秀青，1990) 等。

　　还有一些壁画应邀装置于其他地区：《大兴安岭秋色》(穆家骐，1980)、《故宫》(洪波，1981)、《天坛晨曲》(高宗英，1981)、《雪长城》(张世彦，1981)、《天坛春晓》(高宗英，1981)、《狩猎》(李化吉、汪滋德，1983)、《射日奔月》(李化吉、权正环，1983)、《白云黄鹤》(周令钊、陈若菊，1984)、《黄鹤·史话》(孙景波，1984)、《黄鹤楼的传说》(戴士和，1984)、《六艺》(吴作人、李化吉，1985)、《呦呦鹿鸣》(王文彬、俞锡瑛，1985)、《孔迹图》(孙景波，1985)、《海底世界》(周苹，1985)、《光之颂》(张国藩，1985)、《人·自然·生存》(郗海飞、秦鹏霄，1985)、《江天浩瀚》(楼家本，1986)、《光华颂》(秦岭，1986)、《映辉》(楼家本，1986)、《天池》(李辰，1986)、《意志·追求·理想》(杜大恺，1986，图2-29)、《文明的飞跃》(袁运甫，1987)、《鸢飞曲》(祝大年，1988)、《玉兰花开》(祝大年，1989)、《莽昆仑》(吴作人、李化吉，1990，图2-30)、《咸阳·咸阳》(秦岭，1990)、《凝韵图》(孙景波，1990) 等。这些壁画，从题材内容到画面形式处理大致延续了首都机场壁画的艺术倾向。

辽宁省的区域群落起步较早，1982年起开始有壁画精品问世。《乐女游春图》（许荣初、赵大钧，1982）、《棒棰岛的传说》（徐加昌、任梦璋、祝福新，1983）、《春风·生命》（许荣初、赵大钧、宋惠民，1985）、《满族风情》（林树春、李民生等，1986）、《西迁图》（藏布，1986）、《盛京图》（王义胜、杨建友，1987）、《向太空》（许荣初、赵大钧，1988）、《和平与发展》（许荣初，1990）等，是其中的主要作品。东北地区的地域性题材是他们首要的选择。此时，还有以鲁迅美术学院教授们为主的一个艺术家集体，完成了《攻克锦州》

图2-29 《意志·追求·理想》

图2-30 《莽昆仑》

（宋惠民、许荣初、高泉等，1989）。对宏大场面的从容掌控，立体纵深的精湛描写，显示了艺术家们非同一般的写实绘画能力。与此相应的是画面处理朴实、平易近人。由此开始，揭开了我国全景画后来蓬勃发展的序幕。

山东省也是壁画大省，是一个壁画成就可圈可点的区域群落。坐落于济南的山东艺术学院、山东工艺美术学院和山东师范大学美术系的教师们相继创作了《孔雀公主》（张宏宾，1983）、《范仲淹》（楚启恩，1984）、《舜耕历山》（张一民，1985）、《济南名士多》（张宏宾，1985）、《人·自然·生存》（郗海飞、秦鹏霄，1985）、《踏歌行》（张宏宾，1986）、《春山绿曲》（刘青砚、宋丰光，1986）、《夺魁》（阎先公，1986）、《泰山的传说》（赵勤国，1986）、《泰山旭日》（张连胜，1986）、《海底世界》（唐鸣岳、赵嵩青，1987）、《九水潮音》（楚启恩，1989）、《不息的黄河》（刘斌，1989）、《济南风情》（陈飞林，1990）等。

齐鲁风情、山水题材的人文价值和齐鲁古老的民间传统的绘画手法，得到壁画家们的传承和发扬，从而产生了山东壁画卓尔不群的地方风貌。

江苏省也有《嫦娥奔月》（保彬、黄午生、胡国瑞、邬烈炎，1983）、《牛郎织女》（沈行工、方骏、钱大经、张友宪，1983）、《南京大屠杀》（钱大经，1985）、《会师》（邬烈炎、单德林，1985）、《文成公主入藏图》（徐育林、黄培中，1985）、《宴乐歌舞》（张清，1986）、《高原胜境图》（黄培中、华俊山，1986）、《渡江》（周炳辰，1986）、《金陵十二钗》（冯一鸣，1987）、《今日大运河》（王加仁等15人，1987）、《崛起·腾飞》（冯健亲，1989）、《四大发明》（周炳辰，1989）、《决战》（陈其、张正刚、姚尔畅、陈坚，1989）、《碾庄歼灭战》（陈其、陈坚、张正刚、姚尔畅，1989）、《音乐之声》（张静、徐建明，1990）、《项羽·巨鹿大战》（朱勇前、高洪啸、杨旭，1990）、《长江明珠》（陈人钰，1990）等优秀作品表现出壁画大省的风范。

湖北省的壁画区域群落与辽宁省差不多同时开始形成。楚文化传统中的楚人描绘楚地风情正得机宜，20世纪80年代也有数量可观的壁画精品。其中代表作有《楚乐》（程犁、唐小禾，1982，图2-31）、《群峰崛起》（尚立滨，1983，图2-32）、《赤壁之战》（蔡迪安、田少鹏、伍振权、李宗海，1983）、《火中凤凰》（唐小禾、程犁，1985）、《新世纪协奏曲》（陈人钰、王琰，1986）、《无限》（崔炳良、彭述林，1986）、《望海》（陈绿寿，1987）、《黄鹤归来》（蔡迪安、田少鹏，1987）、《武当山印象》（蔡迪安、田少鹏、查世铭、伍振权，1987）、《中国古代四大发明》（李全民、石萍，1987）、《华夏戎诗》（唐小禾、程犁、蔡迪安、查世铭等，1988）、《关羽在荆州》（徐勇民，1988）、《荆楚节俗图》（李也青、杨健，1989）等。

陕西省秉承本地汉唐壁画的遗韵，产生了一批优秀画家和新作。其中，《劳动、艺术和人》（赵拓、王天德，1985）、《丝路风情》（彭蠡、石景昭、刘永杰、张立柱，1986）、《汉中盛迹》（谌北新、潘元华、王新生、潘晓东，1986）、《炎帝》（马林、杨庚绪、李宪基，1986）、《农业之神·太阳之神·医药之神》（马林、杨庚绪、李宪基等，1986）、《杨玉环奉诏温泉宫》（张义潜，1987）、《陇原十景》（杨志印、徐福山、季从南，1987）、《曲江踏春图》（杨健健，1990）等，均可一窥激扬慷慨的汉唐遗韵。

图2-31 《楚乐》

图2-32 《群峰崛起》

其余各省在这段时期也有不少壁画被创作出来。《鉴真东渡》（梅洪、俞晓夫、任丽君、宋韧，1981）、《朝阳》（冯玉琪、杜洙，1981）、《蜀国仙山》（漆德琰、符宗英，1982）、《拼搏》（俞晓夫，1983）、《长白雪霁》（费正，1983）、《大观园》（林载华、邓本圻等，1984）、《泼水风情》（郎森，1984）、《邯郸故事》（刘珂，1985）、《中华贸易史》（陈方远、郑德良、朱基元、邵鲁江，1985）、《孙悟空三借芭蕉扇》（齐梦慧，1985）、《别州民》（吴自强、林爱珠，1985）、《文成公主进藏图》（卢德辉，1985），《中华贸易史》（陈方远、郑征泉等，1985）、《仙乐图》（曾洪流，1986，图2-33）、《无限》（崔炳良、彭述林，1986）、《神奇的土地》（何山，1986）、《飞夺泸定桥》（钟长清、顾雄、江奎，1986）、《宴客乐舞》（张清，1986）、《火与血的洗礼》（马一平，1986）、《梦游天姥吟留别》（唐绍云，1986）、《成吉思汗》（思沁，1986）、《艺术之光》（汪诚一，1986）、《上下五千年》（项而躬、李仁杰、阳云等，1986）、《大原野》（曾洪流，1989）、《丝绸之路》（吴武彬，1987）、《中国书史》（冯玉琪，1987）、《瑶池会》（龚建新，1987）、《酒泉古史》（陈永祥，1987）、《乡村之春》（刘彩军，1987）、《血与火的洗礼》（马一平，1988）、《太阳的女儿》（阿都什吟，1988）、《大唐册封渤海郡王》（于美成、李济勇、金凯，1989）、《华夏魂》（尹向前、宁积贤、李文龙，1989）、《敦煌乐伎》（段兼善，1989）、《创造·奉献》（娄婕、侯黎明、娄溥义，1989）、《大漠孤烟·长河落日》（李宝堂，1989）、《母子情》（张跃来、高晶辉等，1989）、《生命运动交响曲》（李

图2-33 《仙乐图》

向伟，1990）等壁画相继问世，使20世纪壁画勃兴之势蔓延到四川、河北、福建、西藏、上海、广西、天津、内蒙古、浙江、甘肃、黑龙江、广东、山西、新疆、安徽等省区市，见图2-34～图2-37。

图2-34 《郑和下西洋》

图2-35 《九水潮音》

图2-36 《决战》

图2-37 《人杰签·地灵签》

除分散于各公共建筑物中的独幅壁画之外，不少壁画是三五成群共存于同一建筑物中，形成一个壁画群。这个时期的一些新建筑物从建筑设计之始，就视壁画为营造公共环境艺术氛围和文化品位的重要手段。在北京的首都国际机场首开局面之后，人民大会堂、燕京饭店、北京地铁站、国家图书馆，以及武汉的黄鹤楼、泰安的泰安火车站、曲阜的阙里宾舍、陕西的咸阳机场等建筑中都相继出现了数量不等的壁画集群。多幅壁画集中于一个建筑实体之中，系统而完善地阐释一个庞大的文化课题，抒发丰富的情感，体现多层的思考判断，对公众产生的整体艺术效应强大而遒劲，不是单幅壁画能比拟。承载壁画群的建筑实体也因此有了更加丰厚而具体的文化内涵。但此种机缘多半只能发轫自持守传统观念的建筑师，具有现代意识的建筑师往往更钟情于建筑物自身、墙面自身的简洁含蓄，以此营建独步超然的审美境界。

中国壁画装置于境外的公共建筑物中，应视为中国美术作品、中国文化走向外部世界的重要举动。壁画作品固定而长期地展现于境外视野中，为境外公众了解中国和中国艺术贡献良多，其影响不是一般小幅面中国画、油画、版画的短期巡回展览可比的。当然这首先得益于20世纪80年代中国与国际社会文化交往的恢复和活跃。这些出境壁画，有的是境外人士或中介机构的定件，有的是援外建筑工程的配套项目。早期的《大观园》（张世彦、张世椿，1980）之后，《牛郎织女》（李化吉、权正环，1983）、《人与自然》（张世椿，1983）、《关于共工和女娲的故事》（袁运生，1983）、《桂林山水》（祝大年，1984）、《唐人马球图》（张世彦，1984）、《李杜初会图》（张世彦，1986）、《春风化雨》（李化吉、权正环，1986）、《啊，肯尼亚》（萧惠祥，1987）、《松石图》（祝大年，1988）、《漓江春色》（祝大年，1989）、《埃及七千年文明史》（唐小禾、程

犁，1989）、《长城秋色》（邓澍，1989）、《自然天成》（尚立滨，1989）、《天地·人间·梦》《胡姬图》（袁运甫，1990）等以毛织、油绘、丙烯绘、漆绘、釉绘、石雕、石嵌、丝绣等材料技艺绘制而成的多幅壁画，装置于美国的纽约与波士顿、瑞士的洛桑、新加坡、肯尼亚的内罗毕、荷兰的尼斯、埃及的开罗、斯里兰卡的科伦坡、日本的广岛，以及中国的香港等地的公共建筑物中。

这一阶段，壁画创作呈现出空前的繁荣势态。随踵而至的自然是人员交流、作品展览、机构建立、教学培训、学术研究、著书立说、编辑出版等诸多方面的相伴开展。壁画领域各项活动间的交互作用，大大有益于壁画事业的整体提升。

间断十余年后，1984年在北京举行了第六届全国美术作品展览。展览上首次为壁画设独立展区，展出73件壁画作品。程犁等、刘秉江等、韩金宝等、张世彦等，分别获颁金、银、铜、优秀四级奖项。此次全国美展是"文革"后的第一次，人们期望甚高。但由于创作时间上限于1980年，当时盛名远播的首都机场壁画没能参展。此外，由于尺寸偏大，一些作品未能整幅展示而与相应的奖项失之交臂。

1984年，由江丰、侯一民发起，在北京举行了一次全国规模的壁画界座谈会。无缘谋面的全国各地壁画家首次欢聚一堂，共同探讨整个国家的壁画发展。与会的各地壁画界代表人物回溯了几年来全国范围壁画勃兴的进程，对今后的继续发展提出战略设想和一些具体的工作目标。

1985年在济南召开了中国美术家协会第五次会员代表大会，会议期间成立了壁画艺术委员会，张仃为主任，侯一民、李化吉、袁运甫为副主任，周令钊、祝大年等为委员。首届委员会制订了举办全国壁画展览和座谈会、出版壁画画册和年鉴的工作计划。

1983—1987年，陕西省在不同部门中先后成立了壁画装饰学会（曹旭、樊文江主持）、镶嵌壁画研究小组严尚德、方鄂秦、杨庚绪、马林主持，壁画研究室李宪基主持和壁画艺术委员会谌北新、石丹主持等4个专门组织。这些组织对陕西省壁画事业的发展起了重要作用。

1988年江苏省壁画研究会成立。冯一鸣任会长，朱葵、冯健亲、周炳辰等任副会长，周炳辰兼任秘书长。1990年，举办江苏省首届壁画展，在国内为省级壁画展之先例。

1988年，中国美协壁画艺委会在江苏南通主办了首届全国壁画艺术讨论会。张仃、李化吉、袁运甫、张一民、唐小禾等各地壁画家，中国美协负责人和当地领导等70余人出席。讨论会对10年来壁画事业中人才的兴盛和作品题材、风格、材料、形式、手法的多样性作了肯定；认识到壁画学术研究层面的急迫需求；对今后画家自身学养素质的提高改善提出希冀；对与建筑界、企业界、国际壁画界增进联系提出设想；也研讨了影响巨大的首都机场壁画模式的得失。会议向全国壁画家发出倡议，为迎接第七届全国美展做好准备。

1989年的第七届全国美术作品展览中，壁画展区仍显盛势。有彭蠡、石景昭等，龚建新等，陈人钰、杜大恺等分获金、银、铜三级奖项。

国家级的奖项体现了当时的价值判断，虽未必是足垂千古的历史定论，却通常会在其后若干年内，形成由上而下的导向和由下向上的跟风。第六届、第七届全国美展都曾产生这种效应。

中央美术学院在1978年成立了侯一民、周令钊、邓澍、李化吉、梁运清、苏高礼、张世彦7个人组成的壁画小组，后来又有张世椿、秦岭、王文彬、高宗英、王熙民、袁运生等陆续加入。几年后小组逐渐升格为壁画研究室和壁画系，下设不同艺术追求和风格的3个画室，开始了对本科生、研究生和进修生的3个层次的教学训练。李林琢、刘溢、曹力、宋长青等本科生，刘虹、戴士和、焦应奇等研究生，韩金宝、陈人钰、赵嵩青、唐鸣岳等进修生，陆续就读于此。

1983年山东轻工业学院工艺美术分院开设壁画方向的本科班和成人班，张一民、尚奎舜主持，楚启恩、陈飞林等任教，毕成、邵旭、孙爱国等就读于此。

1984年中央工艺美术学院成立了由张仃和袁运甫、张国藩、严尚德分别主持的3个壁画工作室。唐薇、崔彦伟、郗海飞等本科生，杜大恺、彦东、周苹等研究生就读于此。同年，山东艺术学院成立了由唐鸣岳主持的壁画专业，刘

玉安、张映辉等本科生就读于此。同年，西安美术学院成立了壁画专业，由王天德、任焕斌、景柯文先后主持。

1985年南京艺术学院成立壁画专业，由冯一鸣、张静先后主持。

1986年鲁迅美术学院成立壁画专业，由许荣初、赵大钧主持。

1989年湖北美术学院成立壁画专业，由陈绿寿主持。

广州美术学院的工艺设计系、油画系，以及其他一些美术学院，多年来一直开设壁画课程。

各个院校的壁画教学是在全无专业经验、全无教材资源的困境中进行的。竭诚而精心地摸索探究，是他们白手起家时所投入的最初本金。10年后壁画事业蒸蒸日上，青年壁画家人才辈出，壁画作品大量涌现，得益于这个时期各个院校和老师们立下的汗马功劳。

壁画事业的整体发展亟须本学科的学术研究、理论探讨给予大力度支持，才能持续不断地实现横向旁涉、纵深探究、攀高进取。在壁画研究尚未进入中国美术理论界的主流视野之时，壁画创作家们就已在躬身创作实践的基础上，自觉地开始了对壁画艺术规律等诸多课题的探索：壁画的社会职能；壁画与建筑环境的关系；壁画的题材选择；壁画的内容构思、构图、造型、赋色；壁画的绘制材料技艺；现当代优秀壁画作品的评论推荐；现当代壁画发展的史实记叙；等等。各类课题都在壁画界内部引起重视。张仃、侯一民、秦岭、李化吉、袁运甫、许荣初、陶咏白、于美成等在《美术》《美术研究》等国家级和地方文化艺术刊物以及学术研讨会上发表了一些文论，表达了壁画研究中的独到之见，评论肯定了一些优秀壁画作品。创作家们对此虽然尚未驾轻就熟，成果也有待深化，却也为后来的高层次学术探讨，积累了丰富的研究资源。

这个时期的壁画著作《壁画绘制工艺》（中央美术学院壁画系教研室编，侯一民、梁运清等11人撰文，1989年，福建美术出版社）问世。15篇文章从各种绘制工艺的历史渊源起笔，仔细地介绍了15个壁画品种的材料、工具、操作方法技巧、视觉语汇与艺术特色，是一本能够帮助初学者立即着手壁画绘制实践的优秀教材。从事其他画种创作的画家们在钻研各种壁画材料技艺之后，终

于成为壁画专家，这本书是他们亲身实践的成果结晶。

20世纪80年代的中国，涌现出一大批壁画精品。参与壁画创作的都是在各画种领域已经成熟的画家。他们以对原画种的认识与实践为基础，使勃兴初期的中国当代壁画具有较高的起点和艺术质量。出身于国画界、油画界、版画界、漆画界、雕塑界、工艺界、设计界的画家们，将原本差异很大的艺术风格融入新兴的壁画创作，中国当代壁画勃兴之始即呈现出装饰风格、写实风格、抽象风格三足鼎立的艺术风貌。

壁画艺术承载于墙壁，应该具有与建筑物同寿的坚实耐久品质，壁画家们努力尝试开发非手绘的各种材料技艺。陶瓷、漆、铜、石、玻璃、纤维等传统工艺已成熟的品种，和现代工业生产中常见的各种材质，以及因材衍生的烧炼、鬃磨、镶嵌、敲錾、铸造、雕凿、腐蚀、编织等技艺大量地应用于壁画，产生了手绘的壁画所难以企及的多样色彩、肌理、光泽、质感，大大丰富了当代壁画的视觉语汇。

如此，中国当代壁画是一种具有多种不同画面肌理、色泽、质感等综合性特色的绘画艺术。这不仅是对中国古典壁画有限的传统材料的一次重大突破，而且也以多样材料技艺、多样视觉语汇，在20世纪世界壁画领域里形成了独具一格的面貌。这些新的材料，其视觉效果能与建筑物表层涂装材料取得视觉和谐，多半都有抗破坏能力极强的坚硬耐磨的质地，能够伴同建筑物存世几十年乃至逾百年。这些使用层面、保存层面的功能优势，是传统颜料手绘壁画所不具备的。

对于华夏大地百年难遇的这次壁画中兴，画家们十分珍惜，将其视为华夏民族艺术文化建设中的重大举动，能够参与其中是自己的难得荣幸。即使面临低报酬甚或零报酬的情况，画家们仍人人竭尽所能，付出旷日持久的艰辛劳作，创作了大量的壁画精品，其中不少足以史上留迹遗香。

这个时期的壁画委托人、建筑产权所有人，都能高瞻远瞩地支持壁画事业的发展。创作委托时，他们信任壁画家的社会责任感、尊重壁画家的艺术创造才能，他们只选择、决定画稿，而不对画面作具体细微的批评挑剔。创作绘制过程中，他们在一旁观望、热情赞美。创作完成后，他们把这些当代壁画作品

看作民族的文化财富，珍爱有加。《唐人马球图》所在地北京天坛体育宾馆的经理王涛，退休前仔细叮嘱下任接班人：此画宝贵程度、文化历史价值超过整个宾馆，一定善加保护，以期留存久远，并要以此告知以后各任经理。华都饭店由中国香港企业家李嘉诚接管后，要求室内设计师给壁画《山河颂》四周空间安排特殊方案，使它更为醒目堂皇，并更能确保安全。他们对当时中国壁画优秀作品的产生、保存、流传后世，做出了可圈可点的贡献。

四、盈虚兼陈（约1990—2000）

步入20世纪90年代，中国社会开始由计划经济转向市场经济。美术界也处在1985年西方现代艺术思潮涌进的后续期。中国当代壁画在兴旺发展了10年之后，仍在继续前行，但出现了幅面增大、幅数激增而艺术质量下跌的尴尬局面。

这10年，随着全国各地房地产业的迅猛发展，新壁画装置上墙已不可计数，饭店、旅馆、娱乐场所的墙上装置几幅壁画已是必不可少，一幅壁画面积上百平方米已成寻常。

北京地区，人民大会堂又有壁画新作面世：《孔子六艺图》（邵旭，1991）、《泰山》（李百钧、路璋等，1992）、《文房四宝》（高方佳、徐晓红，1993）、《锦绣江淮——安徽农业》（李向伟，1993）、《虎踞龙盘今胜昔》（冯健亲、邬烈炎，1994）。

北京的壁画家在本地和外地又创作了不少壁画。《万里长城》（孙景波，1991）、《动》（焦应奇，1992）、《日·月·生命》（张国藩，1993）、《唐宫佳丽》（杜大恺，1993）、《教堂神像》（王学东，1994）、《世界之门》（袁运甫，1994）、《凤朝阳》（陈进海、陈若菊，1994）、《我是财神，财神是我》（张世彦、谷云瑞、赵少若，1994）、《八仙过海》（李林琢，1994）、《海阔天高》（周令钊、陈若菊，1995）、《窗景》（李鸿印，1995）、《榕树》（乔十光，1995）、《升华》（王熙民、包阿华，1995）、《东西方文明》（袁佐，1995）、《通古今·连四海·向未

来》（张延刚，1995）、《丝路英杰》（杜大恺、崔彦伟，1995）、《南海明珠》（梁运清，1995）、《春归图》（杨德衡，1996）、《太阳水鸟》（王培波，1996）、《宇天》（华嘉，1996）、《抗战风云》（唐晖、程犁、唐小禾，1998）、《胜利进行曲》（袁运生、戴士和等，1983）、《泱泱华夏》（杜飞，1999，图2-38）、《祝福·女神·白杨礼赞·家·茶馆·原野》（叶武林，1999）、《受难者·反抗者》（叶武林、阎振铎，1999）、《中华千秋颂》（袁运甫，2000）、《玉兰花开》（祝大年遗稿，2000）等，在诸多壁画中堪称精品。

辽宁也有佳作问世，如《郑和下西洋》（许荣初、赵大钧、宋惠民、刘希侔，1991，图2-39）、《九曲梁祝》（曲江月、孙悦、王小恩，1991）、《宇宙之声》（孟德安、贾涤非，1992）、《走向世界》（周见，1992）、《更快·更高·更

图2-38 《泱泱华夏》

图2-39 《郑和下西洋》

强》（许荣初，1993）、《老虎滩传说》（周见，1993）、《礼赞——中国石油工业发展史》（周见，1995）、《创造未来》（万小东、田奎玉，1995）、《向太空》（许荣初，1995）、《速度·力量》（许成，1998）等。辽宁壁画前十年的优势得到延续，并扩展到黑龙江、吉林，在东北三省全境结蒂开花，其时有《艺体之光》作品面世（王洪志、刘克俊、杜峰、杨恭胜，1998）。

山东壁画锐势不减。《水泊英雄聚义图》（孙景全、张一民，1991）、《白英点泉》（孔维克，1992）、《和平·进步·自由》（刘玉安、徐栋，1993）、《兵圣图》（蒋陈阡，1993）、《孝妇河的传说》（蒋衍山，1994）、《龙凤呈祥》（郗海飞，1994）、《天地之间》（许文集、朴晓卉，1994）、《孙子圣迹图》（陈飞林，1995，图2-40）、《天地交泰·日月同辉》（尚奎舜，1996）、《泉城颂》（李宏伟，1995）、《祥和之云》（赵嵩青，1996）、《希冀·悠远·祈愿》（张映辉、郝林，1998）、《物华天宝》（刘泽文，1999）、《沂水东流》（唐鸣岳，2000）、《齐鲁圣贤史迹图》（刘玉安，2000）、《鞍之战》（邵旭，2000）、《沂蒙山风情》（牛振江、苏童，2000）等壁画，以具有地方特色的素材内容和形式处理，显示了山东壁画队伍扩大后创作实力的增强。

图2-40 《孙子圣迹图》

湖北的壁画新作有《红烛序曲》（闻立鹏、张同霞，1991）、《晨曲》（李宏伟，1995，图2-41）、《巴楚风》（陈绿寿，1993，图2-42）、《故国神游》（田少鹏、蔡迪安、伍振权，1995）、《天籁》（程犁、唐小禾，1996）、《楚韵》（田少鹏、蔡迪安、伍振权，1998）等。楚文化遗韵在现当代壁画中犹存，并加入了新的内涵。

图2-41 《晨曲》

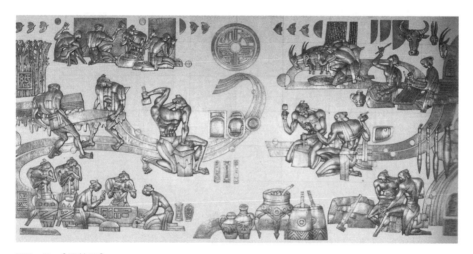

图2-42 《巴楚风》

江苏壁画家们在此时段激情炽热。一系列优秀作品如《人杰地灵》（杭鸣时、洪锡徐，1991）、《友好往来》（周炳辰、周缨、周奕、蔡为，1992）、《灵山盛会》（周炳辰、周缨、周奕、蔡为，1993）、《地久天长》（冯健亲、张承志，1993）、《葡萄熟了》（刘南平，1993）、《幔亭宴》（周炳辰、柴海利，1993）、《状元及第图》（保彬、张连生、单德林，1996）、《世界天文史》（邬烈炎、吕江等，1997）、《秦淮风云录》（张承志、王琥，1997）、《骑鹤下扬州》（黄永年、徐中、王加仁，1998）、《陶行知生平业绩图》（顾曾平，2000）、《孙武圣迹图》（顾曾平，2000）、《网络时代》（魏志刚、王宏彦，2000）、《春江花月夜》（周伐

耕，2000）等，先后问世。

陕西壁画较前十年又有进展。《曲江踏春图》（杨健健，1990）、《千古一帝》（文军、杨庚绪，1991）、《丝绸之路》（杨晓阳、张小琴、姜怡翔、赵晓荣等，1991）、《大唐迎宾图》（杨庚绪、文军、王天德，1992）、《友谊·拼搏·辉煌》（杨庚绪、李军、杰夫·霍克、玛丽娜·贝克，1996）、《四大名医》（杨庚绪、文军，1998）、《唐韵》（陈启南、马改户、杨庚绪、郭德茂、沈莉、马辉，2000）等古典题材的佳作，都显示出华夏文化之宏伟气势。

20世纪90年代，广东的壁画数量增多，渐有新的壁画大省生成之势。《三茂铁路纪念碑》（潘鹤等，1991）、《世界文明》（侯一民、田金铎、蔡迪安等，1994）、《源》《乐》《生命》（姬德顺、陈舒舒，1995，图2-43）、《吐艳和鸣图》（何世良，1995）、《积善成仙》（曾洪流，1997）、《天长地久》（姬德顺，1998）、《风调雨顺》（曾鹏，1998）、《木棉·紫荆·荷》（林蓝、林涓，1998）、《大闹天宫》（曾洪流，1999）等。

图2-43 《生命》

其他各省也出现了一些壁画佳作。《华夏之歌》（邓澍、侯珊瑚、侯一民，1991）、《藏女与水》（韩书力，1992，图2-44）、《宇宙之声》（孟德安、贾涤非，1992，图2-45）、《春华·秋实》（刘克敏、阴佳年，1992）、《清东陵始建图》（庞黎明、郭津生、何延喆，1992）、《郭子仪庆寿图》（乔旭明、冯长江，1993）、《唐宫佳丽》（杜大恺，1993）、《高明八景》（邝声、缪爱莉，1993）、

图2-44 《藏女与水》

图2-45 《宇宙之声》

《晋阳湖的传说》（王如何，1994）、《东巴神韵》（张春和、张旭，1994）、《天池的传说》（刘根生、谭全昌，1994）、《升腾·吉祥》（汪伊虹、任晓军等，1994）、《长白古韵》（高国方、谭全昌、高向阳，1994）、《先祖瑰宝》《文明摇篮》《天中春秋》（楼家本，1995）、《女娲补天》（周宁，1995）、《沅江水暖》《澧水花繁》（周令钊、陈若菊，1996）、《丝路英杰》（杜大恺、崔彦伟，1996）、《欢乐歌》（于美成、金利，1997）、《希冀·悠远·祈愿》（张映辉、郝林，1998）、《圣域礼赞》（张春和，1999）、《纪念常德会战》（汪港清、韦红燕，2000）、《香格里拉》（张春和，2000，图2-46）等。这些装置于西藏、吉林、天津、山西、云南、河南、浙江、新疆、湖南、甘肃等地的壁画，从题材内容到艺术风貌显示了各自的地域特色，可谓百花齐放，成为当代壁画大家族中不

可或缺的组成部分。这些作品的一部分是从外省约来名家完成的，省际的艺术交流对提升全国壁画事业的整体水平大有裨益。

20世纪80年代至90年代的全景画、半景画，以其迅猛的发展态势和精湛超拔的绘制技艺引起国际同行业人士的注意。《阳澄烽火》（何孔德、崔开玺、杨克山、孙浩等，1993）、《清川江畔围歼敌》（宋惠民、任梦璋、许荣初等，1993）、《血战台儿庄》（李恩源、傅大力、关琦铭、金隆贵等，1995）、《莱芜战役》（李福来、严坚、晏阳、曹庆棠等，1997）、《黄海大海战》（蔡景楷、聂轰，1998）、《虎门海战》（蔡景楷、孙浩、邵亚川、孙向阳等，1999）、《赤壁大战》（宋惠民、李福来、任梦璋、晏阳等，1999）、《郓城攻坚战》（韦尔申、赵大钧、李武、曹庆棠等，2000）等8幅和80年代的其他2幅，令人刮目相看。在全景画大国，国家力量的强劲支持为这样的耗费巨大的壁画工程创造了有利条件。

20世纪90年代国门大开，国际文化交流和人们出入国境的自由度和频率远远超过以往。此时一些画家旅行国外时得助于某种因缘际会，有机会接受委托或者应征投标，于当地城市绘制了一些壁画装置。一些作品还获得所在国政府颁奖，如《兰亭书圣》（张世彦，1990）、《通途向榕》（张世彦，1991）、《祥

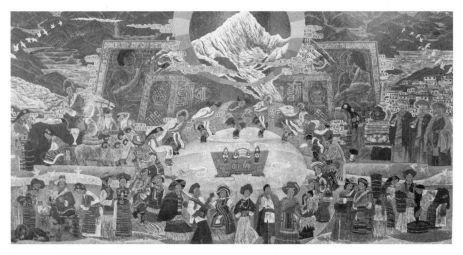

图2-46 《香格里拉》

和之都》（袁运甫，1992）、《长城雄风》（尚立滨，1992）、《金凤凰起飞》（萧惠祥，1992）、《先圣孔子》（毕成，1992）、《四大发明》（李劲男，1992）、《华人在美国》（周苹、彦东，1993）、《和平》（文军、杨庚绪、杰夫·霍克，1996）、《鸟的感叹》（袁运生，1999）等，出现于美国、尼泊尔、南斯拉夫、土耳其、泰国、日本的交通要冲或文化设施、政府机构之中，为当地文化增添来自中国的奇风异彩。应征美国西海岸"大墙无限——邻里骄傲"计划而入选的《兰亭书圣》和《金凤凰起飞》，作为首批入选的由中国画家完成的中国题材、中国画法的街头丙烯壁画，加入了号称世界壁画中心洛杉矶的2500幅壁画阵容之中，也是源远流长的中国壁画艺术在20世纪末走向国际的重要标识。

1985年中国美术界开始引进西方现代艺术思潮。原本与西方有血缘联系的油画界、版画界自然最为灵敏，出现不少西方各种流派的追随者；就是土生土长而源远流长的水墨画，也时见懵懵懂懂的实验之作。但壁画界却鲜有人盲目跟风而上。十多年的壁画实践，使中国现代壁画家准确地把握了壁画艺术的特殊属性：作为公共艺术的壁画，从题材内容到艺术形态，须与当时当地的公众可以沟通，他们的喜闻乐见，是最起码的也是最重要的诉求。20世纪中国壁画家在勇于撷取他山之长、增补于自身之细处的同时，还坚定持守着华夏艺术的文脉，不去推倒、不去取代，他们在画坛受时尚所趋时表现出的操守和定力，是其艺术成熟、心理成熟的标志。

20世纪的最后10年有过两次国家级综合美展。1994年第八届全国美术作品展览中，评奖不分级，刘玉安等、陈绿寿等的壁画作品获奖。1999年第九届全国美术作品展览中，取消了壁画的独立展区，把社会职能、鉴赏方式和形态体量全然不同的壁画视为一种设计，与衣裙桌椅捆绑在一起展出，作为设计展区的一部分内容。这种艺术分类的混乱，一半归咎于10年来壁画作品质量下滑、壁画事业声望下跌的事实，另一半也许亦与管理方面对壁画艺术缺乏宏观视野有关。此次美展中，侯一民等、崔彦伟等获银奖，唐小禾等、保彬等获优秀奖。

随着国家经济体制的转型，市场机制的操作方式扩展至文化事业的各个方面。用工业生产管理机制管理艺术生产，把壁画创作当成工业品生产，导致出现：对画稿实行社会竞标的做法；立足于委托人片面的利益来决定画稿的采用

或废弃的做法；以材料的市场价格为壁画造价主要根据的做法；对壁画创作绘制全程限期交件、要求快速完成的做法。作品的艺术质量与艺术家人格的矮化，资源垄断的趋向，因而也随即跟进。

壁画创作，作为一种以审美活动为主要目标的艺术行为，是一种精神生产。艺术品的创作和鉴赏中，社会文化效益难以等同为实用功能，材料和工时等也难以实行定量核算，评审更无法实行准确的量化。这是由于壁画创作与一切艺术创作一样，起规律性主导作用的是因人而异的个性因素、情感因素和创作中的随机因素。这与批量化、规范化的工业品生产和检验不可同日而语，二者各有独立的衡量标准。投标竞稿、利益至上、以料论价、匆忙交工的做法，显然违背了艺术创作的规律，是难以产生立意、表现、制作俱优而又新意盎然的壁画佳作的。

以工业生产管理办法对待艺术生产却又拿不出相应的检验标准，审稿、定稿不透明；参加投标的画稿在评审过程中和定稿前，得不到负责任而有力度的知识产权保护；壁画造价的主要依据是所使用材料的市场价格，壁画家的艺术付出与所得报酬不相对应，远远低于工时、工作量相近的其他画种，就难免出现按酬付劳的逆反效应。经常是建筑装修工程接近尾期时才开始为补壁而张罗壁画，匆忙作画自然无法仔细推敲，壁画的艺术水准与完成品质也就无法保障。

20世纪80年代，壁画家、建筑师和委托人在合作伊始，就都对合作伙伴的事业责任感和专业能力心存尊重敬畏和全力支持的善意。在高度信任的氛围中，大家无保留地各尽其能，从而于最终圆满地各得其所。这样美好的合作状态已是昔日旧梦。后来的一些房产业主和壁画委托人视壁画家为自己雇用的代笔工具，把创造文化财富的壁画委托当作买卖交易、利益交换。他们看不到壁画家的社会责任感，也不了解壁画创作的高层次专业性。一些委托人自以为是地颐指气使、对细处盲目挑剔刁难，使壁画家的艺术灵性和创作激情丧失殆尽，壁画家的主体作用和话语机会在创作、绘制的各环节中屡屡失守而退却得几近于无。壁画家被边缘化为配方单一的文化快餐的匆忙制造者，而壁画作品也每每质量低下，难以产生令人耳目一新、百观不厌的艺术品，当然也就沦为一种可

以轻率拆毁丢弃的"糊墙纸"。

20世纪的最后10年，我国大小城镇的壁画作品总数巨大，相当多的壁画面积动辄达几百平方米。但与幅面增大、幅数增多同时出现的，未见相应的全方位品质提升，竟是整体艺术质量的下滑。多数作品的题材内涵浅薄贫乏，艺术处理因袭前10年建立的流行风格，少见原创性强的佳作。

依同样标准比较，这10年壁画精品的数量居然不及前10年的一半。究其缘由，艺术生产机制的转变和异化难辞其咎。

1997年版《中国现代美术全集·壁画》是20世纪中国壁画的总体记录。80年代入选的作品量占2/3，足见80年代壁画精品之丰。然而，就是这批精品中的一大部分，在10年后的建筑翻新换代时陆续被当作"糊墙纸"拆毁。人们屡屡闻听均痛心不已。房产业主一度凭借权力或低值财力就能轻易得到这些壁画，加之新时期委托者普遍缺乏对文化财富尽心保护的基本素养和责任感，对于壁画精品的爱惜之心不免阙如。2001年壁画界的一次小范围统计，竟有25幅80年代的壁画精品已经踪影全无。因为壁画一旦上墙，所有权转移至房产业主手里，对于壁画境遇如何，壁画家已是无从过问的局外人。国际上有相关的保护法：公共艺术品落成之后，立即实施签约或无须签约自动享受30年至50年的法律保护。当时，本土壁画家们因此有个共识，寄希望于未来建立健全相关法律，对既存的物质形态的精神文化财富，通过国家权威实行切实而周到的保护。

感受到诸种痛楚又不甘自弃，20世纪最后一年，侯一民、李化吉、周令钊、王熙民发起2000年中国现当代壁画艺术座谈会。全国各地壁画家40余人积极与会，针对壁画艺术发展热烈发表意见，立志要在新世纪再造壁画新辉煌。与会人寄希望于国家级的壁画机构团体，整合全国壁画家为统一集体，共同掀起新的奋起局面。会上提议筹建中国壁画学会，推举侯一民、李化吉、袁运甫、许荣初、张世彦、唐小禾、张一民、尚立滨为领导班子的首批主要工作人员。但其时注册国家级的社会团体甚为不易，尚需假以时日。座谈会的办事机构先在中国建筑学会下注册了壁画专业委员会，张世彦、尚立滨分别出任正、副主任；又与中国美术家协会磋商，恢复了原壁画艺术委员会。换届后第二届领导成员

中，主任为侯一民，副主任为李化吉、袁运甫、许荣初、唐小禾、张一民。这两家壁画机构迅速开始了一系列工作：组织每年一次的全国壁画家座谈会，探讨本年度业内动态；加强壁画界内部的交流；组织学术研究，撰写深度专业文论并向社会媒体推荐；编辑出版学术刊物《中国壁画》和内部交流刊物《壁画新视野》；动员法律界、媒体界参与壁画成品的社会保护；开展社会联络，扩大壁画载体资源……这些工作，为新世纪壁画事业的整体提升，为第九届全国美展壁画展区的恢复，奠立了扎实的基础。

20世纪最后10年壁画作品质量整体下滑，却没有耽误壁画领域的学术研究。也许刚好是这种下滑，使艺术家们沉静下来，仔细地检讨80年代以来的成败得失，较为全面地总结创作实践中的种种经验教训，并把由此诱发的种种思考整理成为壁画艺术的初步理论框架。李化吉、袁运甫、张世彦、于美成、杜大恺等常有讨论壁画的文论发表，虽多为几千字规模，最长不过万余字，但字字来自创作家亲手操练的画面经营，句句渗透着每次创作探索的欢喜和懊恼，其中既有个人创作中的独特心得见解和艺术智慧，也有普遍规律性的论道学理，还有漫漫长河的历史记叙，为专业领域里的研究提供了海量信息。

这时还有几部专著出版。《壁画与壁画创作》（于美成、田卫平、张大祥著，1991年，黑龙江美术出版社）表述了壁画艺术的历程、基本理念，介绍了壁画创作中构图、形色处理的格式方法和若干种绘制材料技艺。这是20世纪我国最早一部初具规模的壁画创作启蒙教科书，很多读者由此开始了对壁画艺术的探索。中国壁画队伍的扩大，此书立下了汗马功劳。

《中国壁画史纲》（祝重寿著，1995年，文物出版社），先在第一章《壁画概论》中表述了此书的两大学理根据——壁画的建筑性、壁画的装饰性，又依序对各朝代汉族及少数民族壁画，作了提纲挈领的记叙，并于书后附图64幅，使读者对卷帙浩繁的中国古代壁画课题，能够于短时间内知其大略。因而此书适宜作为壁画专业的教材。

《近现代室内外壁画》（唐鸣岳、赵松青著，1996年，黑龙江美术出版社），以500余幅图片介绍了现当代世界各地的壁画精品，涉及欧洲、美国、墨西哥、苏联、日本等地不同功能、环境、装置方式、材料、技艺、题材、风貌的壁画

成品。书前还有长篇文论，对壁画之事作整体观照和细部探微。此书给壁画从业者提供了海量有价值的信息。

《中国壁画史》（楚启恩著，2000年，北京工艺美术出版社），以17章的规模，沿朝代纪元记述了从原始时代直到现代的中国壁画发展全程。其中一章专论藏传佛教壁画。除了翔实的作品内容、艺术处理外，书后附录还以全书1/5的篇幅，介绍了历代壁画绘制工艺，含材料、工具、技艺，也是罕见的艺术材料学资源。难能可贵的是，还有一些介绍画家的文字——而此前，古代壁画家通常被视为民间工匠而难进史籍著录。全书最后的画迹表介绍了各时代、各地壁画遗迹状况，为读者提供了检索方便。此书是迄今最完备的中国壁画史论之一。

《欧洲壁画史纲》（祝重寿著，2000年，文物出版社），简明扼要地介绍了古代、中世纪、近代、现代4个时期欧洲壁画的流变全程。书后附图79幅。与作者所著《中国壁画史纲》相仿，该书著史立足于壁画的建筑性和装饰性。

这些文论和大部头专著，多是创作家的撰述。它们的问世，填补了壁画事业长时间没有得到理论界关注的空白，而出于对壁画艺术事业的热忱和追求，创作家内部已经自发地形成了学术研究的小规模群体。

这个时期还编辑、出版了两本专门的壁画画集：《中国现代壁画选集》（张仃主编，侯一民、赵敏、林瑛珊副主编，1993年，辽宁美术出版社），《中国现代美术全集·壁画》（张仃主编，林瑛珊副主编，1997年，辽宁美术出版社）。两本空前的壁画专集，分别辑入123幅和230幅壁画作品（其中有若干作品不应归入壁画之列），检阅了80年代以来中国壁画事业的成绩，洋洋大观，也为研究20世纪中国壁画史提供了依据。壁画界皆大欢喜，人心鼓舞。但辑入其中的个别作品，并非已经上墙的壁画，仅为尺码较大的架上画而已。未经严格鉴别、择剔，一律当作壁画正式地发表、结集，以及参展、颁奖，在学术上有失严谨，不利于当下事业发展，尤其不利于以后的历史回顾和深入探究。

同一时期，江苏省举办了3次壁画学术研讨会，具体地、有效地推动了本省壁画事业的深入发展。并在江苏省美术家协会下设壁画艺术委员会，冯健亲、周炳辰分任正副主任。

20世纪最后一年，清华大学美术学院成立了壁画工作室，由袁运甫主持。

20世纪中国壁画的发展时疾时徐，有盈有虚。这个时期，华夏大地历经几番激烈的社会转型，由清末衰亡到中华民国的建立，再到中华人民共和国的成立，又到"文革"结束后拨乱反正的经济转型。时代与国运的兴衰，直接影响着壁画事业的进退盛衰，可谓应和一致。大可庆幸的是，20世纪末叶中国壁画出现了雄强勃兴之势。至于最后期的走势，不妨看作十年高潮过后的平缓运行，经一次必要休息，作一番整顿调整，为实现下一轮的再度振奋、再度辉煌作准备。

第三章 20世纪中国壁画的创作分析

20世纪中国壁画作品的数量，虽不及小幅面的中国画、油画、版画之众多，但就其题材内容、艺术风貌和绘制材技而言，其所撑开的阡陌疆域、所攀缘的精进标高、所显示的丰姿多彩、所产生的社会影响和历史影响，则堪与其他画种共叙雄长。

一、作品举要

百年来，中国壁画作品的准确数量难以考据，其中优秀作品不会少于数百幅。

《龙女》（图3-1）

胶绘壁画。布底、胶颜料，手绘，约100cm×300cm，1936年，装置于上海，国际饭店。张光宇作。

画中端庄严肃的女神是龙的传人华夏族裔的象征。全身盔甲披挂仗剑而立，寓意着对民族尊严和独立的捍卫。左手托举的明珠火焰是女神心中的公理、正义。20世纪上半叶中华民族面临着外国列强欺凌掠夺的危机，30年代更有日本侵略军横行中国。作者借此画表达对国情世事的认知以及艺术家的忧患情结和社会责任感。

画面取中国工笔重彩画的传统手法，勾线成形并渲染出大致的凸凹起伏。人物造型简练而具有作画人个人特色的程式化。双眉上扬，女性的面孔而有京剧中净末脸谱的威严气概。繁密的盔甲图案与轻盈的纱裙飘带之强烈对照，是承担严正使命的女神的写意法相。女神背后一条小龙扬首翘尾，正与女神双臂动态呼应。全画形象并不多，但构图饱满堂皇，有中国古典壁画遗风。上海滩其时洋风炽盛，作画人在画中表里呼应张扬了民族的气节和操守，令读画人五内感怀、应际贯通。

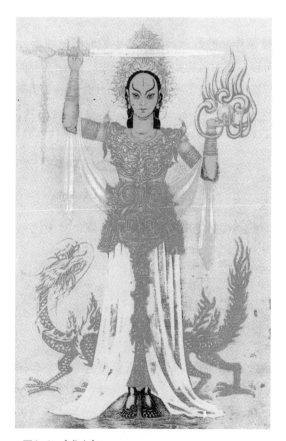

图3-1　《龙女》

《全民抗战》（图3-2）

胶绘壁画，泥灰底、胶画颜料，手绘，3000cm×5000cm，1938年。装置于武汉，蛇山。王仲琼、周多作稿，倪贻德、叶浅予、李可染、卢鸿基、张乐平、王式廓、力群、陶谋基、冯法祀、丁正献、沈同衡、赖少其、张友慈、罗工柳、王琦、周令钊等参与绘制。

画面左侧是前方战场，画了军人作战中射击、放炮、挖战壕、救助伤员等活动。中部是行军，蒋介石身披斗篷骑马扬臂，作号召指挥状；右侧是后方百姓积极生产努力工作支援前线，整幅画面一片轰轰烈烈全民动员的抗战景象。千军万马充满画面，各组人物穿插交叠，熙熙攘攘。蒋介石位于正中，比例大于一般民众。以放大比例来强调主要人物、区分主次，是中国传统壁画的做法。画中造型写实，易于普通公众欣赏，以达到宣传动员的效果。在技法上，既有勾线填色，也有结构和明暗的大略刻画。

此画是早期宣传团结抗日幅面最大的壁画作品。但完成不久，即毁于侵入武汉的日本军人之手。

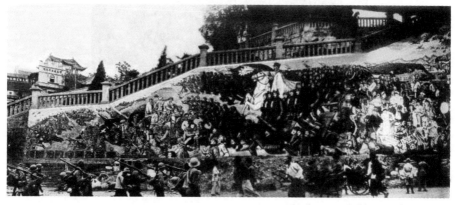

图3-2 《全民抗战》

《中国神话》（图3-3）

油绘壁画，布底、油画颜料，手绘，1200cm×1200cm，1956年，装置于北京，北京天文馆。吴作人、艾中信作，助手是葛维墨。

画面上有天空和日、月、二十八星宿。四周环以五组神话人物组合：女娲补天、夸父追日、后羿射日、嫦娥奔月和牛郎织女。

此画作为建筑环境中的壁画，根据天文馆的实用功能，选择了日月星辰等与天空有关的神话故事为画面题材内容。又根据大厅中实物陈列的需要，分布了画中绘画形象的构图位置，为大厅天顶悬挂的傅科摆让出视觉空间。虽是油画家所为，画中人物造型、用线、赋色均取中国重彩画意韵。

此画是1949年以后公共建筑物中最早的壁画。在壁画的艺术构思及处理与特定建筑物的紧密配合方面，为此后中国建筑壁画起了素材选取和立意方向的垂范作用。

图3-3 《中国神话》

人民英雄纪念碑壁画群

石雕壁画，石板底，雕凿，8幅，1958年，装置于北京，天安门广场。

画面中人物之造型极尽西方艺术写实之能事，这是留学西方经过严格科班训练的雕塑家的长项，而画面中人物之位置排列，则不拘泥于写生式构图，而是依中国古法随构思立意而布局，这是经敦煌艺术传统陶冶过的画家们的专长。

（1）《虎门销烟》（图3-4）

200cm×493cm。艾中信作构图，曾竹韶作雕塑、助手是李祯祥。

1839年，愤怒的广东百姓正把鸦片运到海边，倾倒在石灰窑坑里销毁，浓烟从石灰池上升起。人群后面的炮台和海面的战船，准备随时迎击英帝国主义的挑衅。

（2）《金田起义》（图3-5）

200cm×493cm。李宗津作构图，王丙召作雕塑。

1851年，太平天国提出政治、经济、民族、男女四大平等的口号，严重地动摇了清王朝的统治。一群拿着大刀、梭镖、锄头，扛着土炮起义的民众，沿山坡跑下来。旌旗迎风飘扬。

（3）《武昌起义》

200cm×248cm。董希文作构图，傅天仇作雕塑。

1911年10月10日深夜，起义的新军和市民，捣毁了湖广总督府门前的大炮，正向里冲去。总督府内熊熊火焰冲向天空，台阶之下衙门牌匾断裂坠地，撕碎了的龙旗被踏在脚底。辛亥革命结束了2000多年来的封建帝制。

（4）《五四运动》

200cm×355cm。冯法祀作构图，滑田友作雕塑。

1919年5月4日。一群男女青年学生，举着"废除卖国密约"的旗帜来到天安门前。梳髻子、着长裙的女学生，向市民们散发传单。人群高处，一名男学生正在对围着他的群众演说。

（5）《五卅运动》（图3-6）

200cm×348cm。吴作人作构图，王临乙作雕塑。

1925年5月30日。上海南京路上，工人、学生、市民一万多人举着"打倒帝国主义"的小旗，冲向沙袋、铁丝网。商店关门罢市，商人也加入了斗争的行列。英国巡捕向手无寸铁的群众开枪射击。受伤工人相互搀扶继续向前。人群后面，是上海外滩的海关和银行大楼。

（6）《八一南昌起义》（图3-7）

200cm×393cm。王式廓作构图，萧传玖作雕塑。

图3-4 《虎门销烟》

图3-5 《金田起义》

图3-6 《五卅运动》

图3-7 《八一南昌起义》

1927年8月1日早晨，一个指挥员挥手向战士们宣布起义，士兵们举着标示起义的马灯激昂高呼。红旗高举，战马呼啸，工人们忙着搬运子弹。南昌起义打响了武装斗争的第一枪。

（7）《抗日游击战》（图3-8）

200cm×493cm。辛莽作构图，张松鹤作雕塑。

抗日战争中后期，太行山区，青年男女农民手拿铁铲，肩背土制地雷，白发母亲递枪给儿子，小伙子站在指挥员身旁等候命令。山腰上游击队员们正穿过树林，进入青纱帐。

（8）《胜利渡长江》（图3-9）

200cm×640cm。彦涵作构图，刘开渠作雕塑。

1949年春天，号兵吹起冲锋号，指挥员右手高举，向高空发射信号弹。已登上对岸的战士，向南京城冲去。后面的战船还在波涛中急驶。这幅浮雕的右边，是工人、农民、妇女支援前线；左边，是各界人民举着红旗和鲜花，欢迎解放军。

《锦绣山河》（图3-10）

油绘壁画，布底，油画颜料、沥粉贴金，120cm×600cm，1960年，装置于北京，全国政协礼堂。张光宇作，助手是中央工艺美术学院壁画专业学生若干人。

图3-8 《抗日游击战》

图3-9 《胜利渡长江》

图3-10 《锦绣山河》

以祥云围拢而成47个菱形和三角形的网格，在格内画进各地风光和各民族风情。由于题材庞杂多样，分别填进网格内，是个巧妙而有效的办法。与以往颂扬抗敌精神的壁画一脉相承的是，在赞美新时代建设的壁画中，作者表现了对民族、国家始终不渝的挚爱以及坚守不懈的笃志忠信。

《桂林山水歌》（图3-11）

瓷片镶嵌壁画，瓷片，镶嵌，256cm×1156cm，1964年，装置于桂林，桂

林市展览馆。姚发奎作，助手是谢叔宜和当地少年若干。

素朴优雅的画境，给人以恬静舒缓的审美愉悦。瓷片镶嵌画中，总面积庞大的瓷片缝隙，是粘贴牢靠不可缺少的因素。画家使缝隙参与画面营造，用缝隙来表现山峦沟壑的起伏结构，变视觉障碍为可资欣赏的图像，是机巧的一着好棋。

《榕荫》（图3-12）

卵石镶嵌壁画，卵石，镶嵌，150cm×500cm，1964年，装置于桂林，桂林市展览馆。岳景融作，助手是谢叔宜和当地少年若干。

铺天盖地、密密麻麻的枝叶是人们对榕树的基本印象。漓江岸边拾来的卵石色差不大、颗粒不小，铺排在面积有限的画中，很容易成为枝叶不辨的浑浊一团。画家使枝叶疏松成组，与天空形成反差对比，就显得眉清目秀。

《漓江之春》（图3-13）

瓷嵌壁画，无光瓷片，镶嵌，500cm×1700cm，1974年，装置于北京，北京饭店。画稿后期执笔人是秦龙、张世彦，主要拼镶人是张国藩、岳景融、刘振宏。

全画是场面开阔的漓江山水。平地拔起的山峰苍翠欲滴，与水中倒影相映成趣。片片凤尾竹婆娑起舞。近处的水田、建筑工地，远处的铁路、水坝、梯田以及水面的拖船，则是根据当时"中央文革小组"的命令加上的。但所占面积不大，通幅看去，仍是满墙的大山大水。

造型以及明暗、色彩都采用写实手法，有利于读者的理解与欣赏。大山大水之绿，十分鲜艳，正与其时自上而下的"出绿"要求和时尚一致。为使色彩更加鲜艳夺目，又在若干细部使用了一些料器片。30万个瓷片的缝隙，其排列和走向，组织进个体图像的结构刻画和全画整体的气氛烘托之中，是对拼贴视觉效果的深度开发。

此画是"文革"期间寥寥的几幅壁画中最大的一幅。政治风云变幻无常之时，这幅画委婉地表露了中国百姓心中不容扼杀的真实憧憬，那种对宁静、清明、曼妙、祥和的诗性生活之记忆和向往。

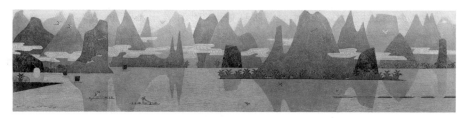

图 3-11　《桂林山水歌》

图 3-12　《榕荫》

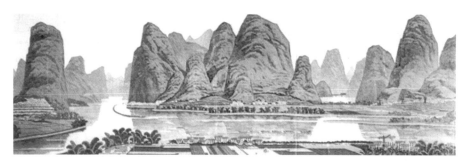

图 3-13　《漓江之春》

北京首都机场壁画群

1979 年，张仃接受中国民航局的委托，组织了国内 50 多位各年龄层的画家，创作了一批幅面巨大而题材内容、艺术风貌、材料技艺各异的壁画，装置于北京首都国际机场新建的候机楼。这批精美的壁画，为中国壁画开启了当代的新局面，建立了不可磨灭的历史功绩。

这批壁画的取材立意，都是大好河山、民俗风情、神话故事等通俗题材，

并配合以赏心悦目的画面处理，以符合机场这类旅行交通建筑物的使用功能。同时却并未榫卯严丝合缝地对应各个厅堂中相关墙面的具体条件，因而也曾引起建筑界人士的一些微词。但从更开阔的角度看来，如果说北京天文馆的《中国神话》是壁画与载体环境紧密契合的一种典范，而首都机场壁画群在壁画与载体环境的配合上着眼大处而细处灵活处理，则呈现了另一种类型。这后一种类型在世界壁画史中并不少见，20世纪二三十年代的墨西哥政治壁画就是实例。在多元文化并置的现代生活中，壁画与建筑配合之层面的多元取向、多类共存，会带来新的繁荣。

(1)《森林之歌》(图3-14)

釉绘壁画，瓷板底、釉，手绘、烧炼，340cm×2000cm，1979年。祝大年作，助手是施于人、刘博生、陈开民。

此壁画描写了苍郁静谧的南方森林。硕大的榕树布满全画，四周高矮树木和奇花异草异彩纷呈，瀑布河水流淌不止，杂色飞鸟翩跹上下。远处是青山起伏连绵，近处有数人乘舟徐行。观者侧身画前，仿佛置身于潺潺、啾啾、咿咿呀呀的喧闹之中，感受到一派生机勃勃的大自然之美而流连忘返。表达诗性的人生期望是作画人终生追寻的艺术目标，以此巨幅的规模圆此旧梦，是命运多舛之作画人的难得机缘，也是与读者的一番神会心契、天机共享。

全画构图饱满周到。密实之处层次有致，疏朗之处气爽神清。取景得自同一水平线平视移动之所见。空间单一而仍见大幅面壁画之浩瀚气势，功在对每一局部细节以至每草每叶都作精心刻画，毫发之间尽善尽美。勾勒赋彩，尽取工笔重彩之法，却又极具作画人自己的独特风貌。树干、山岚、水纹等细处结

图3-14 《森林之歌》

构精湛、别开生面，与同时代工笔重彩的主流有相当大的差异。艺术家的恭谨虔诚使读者获得极大的视觉满足。作者在中国当代壁画勃兴之始，以丰厚的生活底蕴和超拔的艺术技能向后人展现了独特风采的优美壁画。

(2)《哪吒闹海》(图3-15)

胶绘壁画，泥灰底、矿物颜料，手绘，340cm×1500cm，1979年。张仃作，助手是楚启恩、申毓成、李兴邦、王晓强、张一民。

壁画中描写了《西游记》中哪吒背叛父亲造反天庭的故事，隐喻了画家自己不拘一格创建艺术新境界的终生追求。托塔天王身后有一五短身材的健壮汉子，正抱拳向哪吒遥致敬意，应是作者心目中勇敢进取之人生愿景的坦直披露。

不同时段不同地点发生的许多情节，多视点游动观照的所得印象，井然有序地聚合于同一画面的四面八方，正是将中国传统壁画中营造多维而自由的绘画空间的艺术精粹，在现当代的熟练驾驭和机巧蜕变。

画面正中是环形火圈中哪吒与四海龙王搏斗的英姿，两侧还各有一组哪吒与水怪搏战的组合。以大比例的肖像和多次的身姿亮相形成无可置疑的主体形象，实现了对庞大画面的有力控制。

三组哪吒奋战的小画面，各呈轴心对称和对角对称之势；还有其上方正中，南天门左右的金鸡太阳、玉兔月亮；左上方是群山环抱的城池，右上方是烟雾缭绕的楼阁；右下方是惊恐万状的争斗对手龙王，左下方是疾首蹙额的父亲托塔天王李靖。全画章法取严谨的多次对称格局，不嫌其多，形成全画形式感的主调。其间又在形状、体量、动态、方向、位置等诸细处作了多层面的置换调整。因而全画庄重大方之中犹见生动多变，饱满充实又松紧有序，清晰爽目。

人物、山水、岩石的造型，依凭于刚劲有力的中国式线描勾勒。色调以绿统控全画，间以细部的红。大红和大绿的强烈对比，源自画家对中国民间艺术的款款深情。中国读画人感受到的是故土乡里的亲切温馨，外国读画人感受到的则是道地的异国情调。

此画在当代壁画勃兴之始，以其宏大图景透露出民族特色之强烈和哲学内涵之深沉，为今后中国壁画事业的发展留下堪以垂范的精品。

（3）《白蛇传》（图3-16）

丙烯绘壁画，布底、丙烯颜料，手绘，210cm×760cm，1979年，李化吉、权正环作。

画面描写的是我国民间流传久远的神话，白蛇下凡的爱情故事。正中是主角白蛇和青蛇的肖像，四周由左向右呈曲线流动，布置了下凡、借伞、婚缘、惊变、盗草、水斗、断桥、合钵、毁塔等9个情节。左上方和右上方略呈八字形的斜披飞天，令读画人视线向中央白蛇和青蛇的肖像聚拢。

把整个故事分解为若干个情节，排列成连环阵势，表现完整的时间过程，是我国古典壁画中具有特色的构图手法。各情节之间是山水环境和精心制作的画面肌理，借以串联分散布置的人物形象和各独立情节。人物造型俊丽典雅。用线简练而幽韵清远。背景色彩深重，与前面人物组合对比强烈，形成明确的主从关系。

此画人物变形的秩序化倾向，为"文革"之后美术界突破一统天下的写实作风起了开先河的作用。此后相当一段时间许多作品的人物造型深受此画影响，成为后来者的模仿蓝本。

图3-15 《哪吒闹海》

图3-16 《白蛇传》

(4)《巴山蜀水》(图3-17)

丙烯绘壁画，布底、丙烯颜料，手绘，340cm×2000cm，1979年。袁运甫作，助手是杜大恺、刘永明。

画面描绘了从重庆到夔门峡谷一带的峻岭崇山、急流飞瀑，以及栉比鳞次的村舍，漫山遍野的梯田，穿梭过往的江轮，还有起伏连绵的远山。

画之左右各以弧形的宽大河道为骨架，沿江布置群峰。两边大致对称，置雄险奇峻的山峦于平正稳健的构图格局之中，并施深远、高远、平远之法。画面气势宏大壮阔。山石刻画得精密细致，耐人寻味。色调严格控制为湛蓝，典雅幽远，令人心境旷朗而遐想无尽。

此画原稿本是袁运甫1974年为北京饭店所制壁画稿《长江万里图》。祝大年、吴冠中、黄永玉一起执笔，还有三位青年随同作细部刻画，原设想从长江上游发源地一直向东画，经金沙江、重庆、三峡、武汉、黄山、苏州、上海、崇明岛画到东海。若能画成，也堪谓当代画事一大盛举。意料之外的是遭遇到"四人帮"的骚扰，这幅画稿和其他一批壁画稿都无奈隐没于各人家里的箱箧之中。这次，裁截其中三峡一段入画，也使作画人的宿志得以成全。与古代画史历来诸大家描绘的万里长江相比，此画自出机杼，融雄奇与清秀、险峻与宁谧为一体，创造了难能可贵的艺术境界，给人留下深切难以忘怀的印象。

图3-17 《巴山蜀水》

(5)《民间舞蹈》(图3-18)

釉绘壁画，瓷砖底、釉，手绘、烧炼，300cm×600cm，1979年。张国藩

图3-18 《民间舞蹈》

作，助手是严尚德、岳景融。

　　画面正中是一男舞二狮，左方是二女舞红绸，右方是五男舞龙灯。人物、舞具的形象塑造和色彩布置，在民间艺术明快简约的情趣中，亦融入了西方现代艺术的优雅流畅。狮舞一组施浓彩，鲜艳夺目，红绸舞、龙舞二组敷绿釉，淡雅宜人。全画一派欢欣喜庆的气象。

　　（6）《科学的春天》（图3-19）

　　釉绘壁画，陶板底、釉，手绘、烧炼，340cm×2000cm，1979年。萧惠祥作，助手是严尚德、岳景融、张一芳、任世民。

　　画中9组青年男女，或立或坐或卧或飞或跳，手持乐器、球、心、鸟、花、分子结构模型等道具，示意他们的人生活动。左方4个圆球，象征现代科学的命题：生命起源、物质结构、天体运行等。

　　各组人物体量一致，呈星罗棋布的点状并置分布，无交叉重叠，也无身体搭接。再用围成圆的弧线和圆点串联成一片。施釉只在土黄和赭之间的同类色

中取得变化。

画中人物造型、线条勾勒洗练而优美，很快成为一种社会流行。若干年间此种细长而歪头的人物形象出现于不少装饰风格绘画作品中，也成为美术高考的一时风尚。

图3-19　《科学的春天》

(7)《泼水节——生命的赞歌》（图3-20）

丙烯绘壁画，布底、丙烯颜料，手绘，340cm×2100cm，1979年。袁运生作，助手是费正、连维云。

画面中描写了西双版纳热带丛林中傣族男女的劳作、起居、舞蹈、沐浴、奔跑等生活场景。人类的诗意栖居，在"文革"之后，已是作画人和读画人十分渴求的美好境界。

人物造型黝黑而富骨感。眉毛上扬，脖颈细长，姿态动作夸张，是画家审美心理的袒露。设色艳丽多彩，以树木的绿统调全局。衣饰道具的描绘精致耐读。

由于主创人和两位助手在线描、设色和图案三个方面强强组合的精湛技艺，作品引起社会关注，成为一代佳作。右方折面墙壁有一组裸女洗浴，在社会开放尚不充分的当时据说使傣族人士不快，惊动高层政要，于是画面被遮挡了数年，在美术界内外曾引起轰动。

(8)《黛色参天》（图3-21）

丙烯绘壁画，布底、丙烯颜料，手绘，150cm×600cm，1979年。张仲康作。

画中亚热带的大榕树苍劲挺拔，诸多粗壮的树干并立，围拢成浩气凛然的生命群体，表现大自然生命力的顽强与魅力。

（9）《黄河之水天上来》（图3-22）

丙烯绘壁画，布底、丙烯颜料，手绘，250cm×540cm，1979年。李鸿印、何山作。

浪花飞溅，气势浩荡。堂皇的正面格局亮相，浓重的工笔重彩手法，使全

图3-20 《泼水节——生命的赞歌》

图3-21 《黛色参天》

图3-22 《黄河之水天上来》

画更显庄严雄壮而气象万千。

《百花齐放》（图3-23）

釉绘壁画，陶板底、釉，手绘、烧炼，500cm×800cm，1979年，装置于北京，人民日报社。侯一民、邓澍作。

花花鸟鸟之间，或重叠或互让，构图饱满充实。造型取写实手法，求其栩栩如生。设色则是五彩缤纷，华丽多姿。白中透紫，蓝中见赤。

《奇峰争秀》（图3-24）

瓷嵌壁画，无光瓷片，镶嵌，362cm×1960cm，1979年，装置于北京，中国医学科学院肿瘤医院。梁运清作。

大片云海弥漫于全画。姿态体量各异的笋状山峰突兀拔出，林立其间。青松、飞瀑分布在山的左右前后。山峰的造型，由于瓷片的棱角分明而更显峻峭，钟灵毓秀。微透淡紫的湛蓝色调，令人心醉神迷，无限向往。瓷片拼镶的走势，在山中随岩石的嶙峋陡峭而顿挫滞结，在云中则随雾烟的氤氲缭绕而飘拂弛缓。

此画与另一件四幅的漆绘壁画《漓水清湛》（张世彦作）装置于同一医院

图3-23 《百花齐放》

图3-24 《奇峰争秀》

中。这一壁画组合异于同时完成的首都机场壁画群，显示出另一种写实作风的情致。可见，当代壁画勃兴之始就已经出现了多样的风貌。

人民大会堂壁画群

20世纪80年代起，人民大会堂陆续延聘全国各地画家，为各省厅创作描写各省风土人情的壁画。画家们精心构思、精心绘制，完成了一大批尺幅宽大、品质上乘的壁画作品。

（1）《美丽、富饶、神奇的西双版纳》（图3-25）

综合材料壁画，布底、丙烯颜料、砂粒，手绘，250cm×750cm，1980年，装置于云南厅。丁绍光作。

热带雨林的奇树异木摇曳多姿布满全画，傣族女人穿行其间。密林上方透见轻舟荡漾于远方河面，竹楼围墙栖伏于近处岸边。一枝一叶的勾勒工细而显姿态生动。蓝紫色的树木衬以黑地白水，别有风韵。画中局部铺以砂粒，产生别样的画面质感。在各类颜料之外使用别的材料，在当时罕见。此稿原是为首都机场所作，因缘际会，移至这里上墙落成。

图 3-25 《美丽、富饶、神奇的西双版纳》

（2）《西双版纳晨曦》

丙烯绘壁画，布底、丙烯颜料，手绘，250cm×750cm，1980年，装置于云南厅。蒋铁峰作。

浅蓝色的硕大榕树充满全画。低处有各民族男女载歌载舞。画中造型和着色均突破自然形和固有色，形变色换。纯黑纯红的平涂色斑随意铺点于山上和树上，在程式化的格局中顿见生机盎然。

（3）《葵乡》（图3-26）

漆绘壁画，木胎板底、大漆、金箔等，手绘，220cm×1370cm，1980年，装置于广东厅。蔡克振作，助手是卓德辉。

葵树满布全画，水流回旋其间。亚热带风光令人心醉。蔡克振是得越南磨漆画技艺真传的漆画名家，以精湛的漆技艺绘制如此大尺寸的壁画，幅面规模之大，国内迄无前例。

（4）《沃土——灿烂的文化》（图3-27）

丙烯绘壁画，布底、丙烯颜料，手绘，370cm×780cm，1982年，装置于甘肃厅。李坦克、李建群作。

手执不同道具的人物婀娜多姿，形优美而线流畅。色调古朴高雅。飘带贯穿全画，形象小有重叠。

（5）《丝路友谊》（图3-28）

丙烯绘壁画，布底、丙烯颜料，手绘，485cm×928cm，1982年，装置于

图3-26 《葵乡》

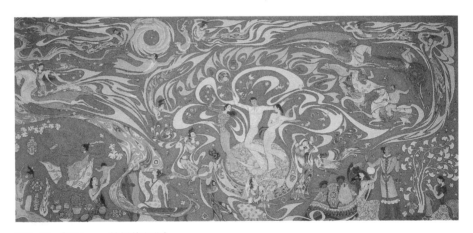

图3-27 《沃土——灿烂的文化》

甘肃厅。段兼善作。

　　张骞出使、中外和亲、古道商埠、唐僧西行、马可·波罗东游，以及中外民间交谊的诸多情节，表达了开放才能促进繁荣的主题。人物用线游动而密实，形体浑厚。平面格局中不忌重叠遮挡。当地莫高窟古风遗韵犹存而现代意味

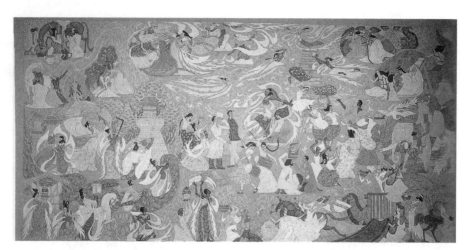

图3-28 《丝路友谊》

十足。

(6)《陇原春华》(图3-29)

丙烯绘壁画,布底、丙烯颜料,手绘,485cm×928cm,1982年,装置于甘肃厅。娄溥义、杨鹏作。

人物与道具各种图像外廓清晰。各族男女翩跹起舞,姿态生动。黄褐色调悦目清朗,典雅优美。

(7)《长白山的传说》(图3-30)

综合材料壁画,布底、丙烯颜料、电化铝,手绘等,320cm×1320cm,1983年,装置于吉林厅。黄金城作。

人体丰盈而又妩媚灵动。色彩缤纷而雅致养目。屏风似的六段画面分割,图像组合既各自独立又连成一体。

(8)《扎西德勒图——欢乐的藏历年》(图3-31)

丙烯绘壁画,布底、丙烯颜料,手绘,450cm×1700cm,1985年,装置于西藏厅。叶星生作。

一大二小的圆环分置于画之中央和两旁,形成全图主体形象。人物布置于环的内外,秩序井然。全画布局与细部图案传承自西藏唐卡画。

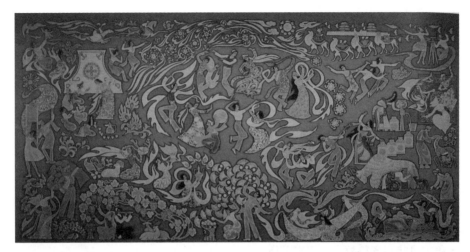

图3-29 《陇原春华》

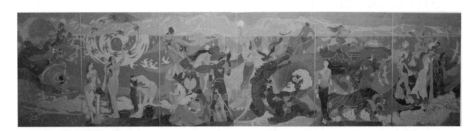

图3-30 《长白山的传说》

图3-31 《扎西德勒图——欢乐的藏历年》

（9）《雅吉节》（图3—32）

丙烯绘壁画。布底、丙烯颜料，手绘，415cm×600cm，1985年，装置于西藏厅。诸有韬作。

中上方站立一位身形高大的藏女，身侧各组人物比例偏小，画面中穿插的图案纹细致繁密，这都是唐卡画传统程式的现代处理。

（10）《孔子六艺图》（图3—33）

铜锻壁画，铜板底，锻錾，250cm×700cm，1991年，装置于山东厅。邵旭作。

银杏树立于画面正中，由人物、马匹、建筑等组合的礼、乐、射、御、书、数六艺分列两旁。人马造型浑厚，有武梁祠汉画古韵，又见灵动之态。以齐鲁古风状写齐鲁故人，正得其所。

（11）《泰山》（图3—34）

丙烯绘壁画，布底、丙烯颜料，手绘，400cm×1800cm，1992年，装置于山东厅。路璋、陈国力、唐鸣岳、岳黎明、李百钧作。

山峦雄壮连绵，云海起伏弥漫，松树挺拔刚健。东岳大山威震一方的伟岸气势，蔚然大观。

（12）《锦绣江淮——安徽农业》（图3—35）

木雕壁画，木底，雕刻，230cm×290cm，1993年，装置于安徽厅。李向伟作。

画面密实饱满，以景衬人，层次叠加有序。勤劳之风和欢乐之情满溢画面。

（13）《文房四宝》（图3—36）

铜锻壁画，铜板，锻錾，420cm×800cm，1993年，装置于安徽厅。高万佳、徐晓红作。

构图布置疏朗清新。人物造型洗练严谨，结构动态均在法度之中，又进行了适度的夸张。敲錾肌理毕现。全画品来饶有意趣。

（14）《虎踞龙盘今胜昔》（图3—37）

漆绘壁画，木胎板底、漆、金箔等，手绘，300cm×700cm，1995年，装置于江苏厅。冯健亲、邬烈炎作。

图3-32 《雅吉节》

图3-33 《孔子六艺图》

图3-34 《泰山》

图3-35 《锦绣江淮——安徽农业》

图3-36 《文房四宝》

图3-37 《虎踞龙盘今胜昔》

画境开朗，疏密错落有致。用色典雅宜人，漆技艺精湛，是江苏漆技艺水准在壁画领域中的集中体现。

出境壁画群

20世纪80年代初期，历经10年"文革"后，中国恢复了正常的社会运转，与外国的政治、经济、文化往来也重新活跃起来。中国壁画家的一些壁画作品随之陆续出境，有的是接受中介机构之定件，有的是援外建筑工程之配套，有的则是画家客居国外时之受托或应征。画家们不辱使命、精心创作，他们的一些优秀作品也曾得到当地公众和政府的称赞和嘉奖。这些具有中国特色的壁画装置于境外，为世界的多元文化增添异彩，有助于境外公众了解中国，也是对中外文化交流做出贡献。源远流长的中国壁画艺术开始登上国际舞台。

（1）《大观园》（图3-38）

油绘壁画。布底、油画颜料，手绘，200cm×600cm，1980年，装置于荷兰奥斯市，XH饭店。张世椿、张世彦作。

自下而上排列着平视所见的园门、石林、怡红院、潇湘馆、蘅芜苑、大观楼、稻香村。水面和树丛连接上下各层房舍。蓝绿色调笼罩全画面，一片苍翠欲滴。

（2）《牛郎织女》（图3-39）

丙烯绘壁画，布底、丙烯颜料，手绘，200cm×800cm，1983年，装置于美国纽约，中国文化中心。权正环、李化吉作。

自右至左排列了瑶池沐浴、金牛托梦、牛郎盗衣、男耕女织、天上人间、迢迢银汉、鹊桥七夕等情节。人物造型优美俊逸，色调典雅宜人。

（3）《人与自然》（图3-40）

铝蚀壁画，铝板底、丙烯颜料，蚀、手绘，200cm×800cm，1983年，装置于香港地区，香港博物馆。张世椿作。

几何图像做底，其上有古人巢居、射猎、放牧、庖厨、舞蹈、制陶、耕种、冶炼和今人城市、科学等题材并置。诸形象均匀分布，其外缘轮廓表现了生动的人物姿态。画面呈蓝灰色调，清新爽目。

图3-38 《大观园》

图3-39 《牛郎织女》

图3-40 《人与自然》

（4）《唐人马球图》（洛桑版，图3-41）

毛织壁画，羊毛，织，300cm×500cm，1984年，装置于瑞士洛桑，国际奥林匹克委员会总部。张世彦作。

此壁毯在原稿丙烯绘壁画《唐人马球图》构图的基础上，精简了形象的数量。

第23届奥运会在洛杉矶举行，中国运动员飞往洛杉矶参赛。此巨毯作为首次参赛的国礼，由当时政要携赠国际奥林匹克委员会，以中国古代体育活动之欢快敦睦，向世界介绍中国文化。

（5）《桂林山水》（图3-42）

丙烯绘壁画。布底、丙烯颜料，手绘，200cm×400cm，1984年，装置于日本横滨。祝大年作。

俯视全局的青绿山水具有传统重彩画的遗韵，而造型用线和细部晕染则尽显当今时代和画家个人独特的艺术风采。

（6）《李杜初会图》（图3-43）

漆绘壁画，木胎板底、漆颜料、金箔、贝壳、蛋皮等，绘、贴、埋、撒、磨，155cm×350cm，1986年装置于香港地区，美丽华大酒店。张世彦作。

男女欢悦而安详。服饰道具因精致多层的漆艺材技而精美华丽。背景满贴金箔，通幅堂皇灿烂。以李杜之间的忘年友谊赞赏人间美好真情，是作者以绘画抒发心底之感动和思考的一次创作实践。

（7）《长城秋色》（图3-44）

釉绘壁画，陶板底、高温彩釉，手绘，300cm×800cm，1987年装置于香港地区，中旅大厦，邓澍作。

长城万里蜿蜒起舞于群山秋色之中，壮阔豪迈。画面色彩斑斓艳丽。近处红叶令人欢畅，远处青山令人神清气爽。

（8）《啊，肯尼亚》

釉绘壁画，陶板底、琉璃釉，手绘，尺寸不详，1987年，装置于肯尼亚内罗毕机场。萧惠祥作。

以唐三彩釉入平面壁画描写非洲风情，人物优美，线条流畅。原创性于艺

图 3-41 　《唐人马球图》（洛桑版）

图 3-42 　《桂林山水》

图 3-43 　《李杜初会图》

图3-44 《长城秋色》

术处理的造型、设色、施釉诸层次中，都有所见。

(9)《丝路情》(图3-45)

毛织壁画，羊毛，织。270cm×700cm，1988年，装置于香港地区，京华国际大酒店。侯一民、邓澍作。

大唐和西域各族子民在文化、经济上互通有无，亲善交往，画面上但见熙熙攘攘的各族男女人众与坐骑、建筑簇拥一起，俱呈欢颜。衣饰器具华贵雍容。一派共建世界大家庭而歌舞升平的气象。造型简约大方，用色典雅绚丽，构图饱满充实。

(10)《埃及七千年文明史》(图3-46)

综合材料壁画，布底，丙烯颜料，手绘，320cm×2800cm，1989年，装置于埃及开罗，国际会议中心。唐小禾、程犁作。

画面自右向左表现了埃及从古至今的文明发展历程。竖向的人物和建筑配以横向的尼罗河。人物描绘写实工细，行笔谨饬而从容，颇见作者绘画功底。

(11)《自然天成》

石板拼嵌壁画，石板，拼嵌，300cm×900cm，1990年，装置于斯里兰卡科伦坡，中国大使馆。尚立滨作。

经画家几个月终日艰辛挑拣、调换、拼接，大理石的天然黑色纹理组合成峰峦重叠、飞瀑直泻、云涛涌动的动人景色。似与不似之间的美妙境界，得益

图3-45 《丝路情》

图3-46 《埃及七千年文明史》

于别样的材质技艺。山石沟壑和远山的外轮廓均巧取石材的天然纹理，其状貌走向于暗合之中顿见天趣之神采毕现，是作者此类壁画中之佳作。

（12）《胡姬园》

丝绣壁画，布底、蚕丝线，绣，350cm×1800cm，1990年，装置于新加坡，国家贸易发展局。袁运甫作。

蚕丝绣成的画面瑰丽优美，显示了中华民族工艺的卓绝风采。在华裔众多的新加坡，此种艺术风格显得尤为亲切。

（13）《兰亭书圣》（图3-47）

丙烯绘壁画，灰底、丙烯颜料，手绘，800cm×2000cm，1991年，装置于美国洛杉矶，考里治街。张世彦作，助手是高天恩、王德庆、吴东意、安东尼。

画面描写的是晋代书法家王羲之与友人共聚会稽兰亭时，曲水流觞之中赋诗、

赏画、弈棋、演书之逸事。构图
取平视和俯视所见之综合，布置
饱满而疏密有致。造型、线描、
敷色遵循重彩古法而兼具现代意
味。在洛杉矶2500幅壁画中，以
中国题材、手法、风貌独具一格，
被美国壁画界认为是推动当地壁
画进展的范例，获市、州、国三级议会颁发奖状。

图3-47 《兰亭书圣》

（14）《通途向榕》

丙烯绘壁画，布底、丙烯颜料，手绘，200cm×800cm，1991年，装置于
美国洛杉矶，弗瑞德·奈尔学校。张世彦、杨知行作，助手是托尼等14人。

此画是应一少年工读学校之邀带领14位失足少年共同执笔所作。画中满幅
是一棵大榕树，右下有一石桥。取意于教育少年效法参天榕树对众生的佑护，
就能成为有益于社会的新生力量。对画中榕树关联孩子们的成长之寓意，校方
十分满意。

（15）《祥和之都》

铜锻壁画，铜板底，锻，320cm×1800cm，1992年，装置于尼泊尔加德满
都，国际会议大厦。袁运甫作。

以尼泊尔民族图案放大成装点建筑环境的壁画，颇得庄严矜重的气势，又
切合所在大厦的使用功能。

（16）《长城雄风》

石嵌壁画，石板底、金箔，镶嵌，200cm×1600cm，1992年，装置于南斯
拉夫贝尔格莱德，中国大使馆。尚立滨作。

山势浩荡腾跃，似有龙吟虎啸之声阵阵回旋贯耳。金色长城穿插其中华贵
醒目，顿显华夏大国气概。

（17）《先圣孔子》（图3-48）

陶绘壁画，陶板底、釉，手绘、烧炼，400cm×900cm，1992年，装置于
泰国，帕那亚国王行宫。毕成作。

画面正中是孔子讲学，四周是门生们练习"六艺"。人物造型古朴，有嘉祥汉画像石遗风，并见作者自己的当代演化。用色典雅大方。

(18)《金凤凰起飞》（图3-49）

丙烯绘壁画，灰底、丙烯颜料，手绘，550cm×1900cm，1992年，装置于美国洛杉矶，北缅因街。萧惠祥作，助手是张方等。

左半边5位青年男女平伸双手，对右边翻跹起舞的金凤凰寄予殷切希望，表达了客居国外的作者对故土兴旺发达的由衷祈福。

(19)《华人在美国》

瓷嵌壁画，瓷片，镶嵌，220cm×1200cm，1993年，装置于美国芝加哥，华埠广场。周苹、彦东作。

壁画赞美了数代华夏族人远涉重洋侨居美国的团结奋斗、艰辛创业和对当地社会发展的卓越贡献。

(20)《鸟的感叹》（图3-50）

丝绣壁画，布底、蚕丝线，绣，200cm×1000cm，1996年，装置于美国波士顿，哈佛大学公共卫生学院。袁运生作。

画面以夸张的形象讲述人的恐惧和鸟的嘲弄。

《大兴安岭秋色》（图3-51）

玻璃嵌壁画，玻璃片，拼嵌。600cm×1600cm，1980年，装置于齐齐哈尔，齐齐哈尔车站。穆家麒作，助手是巩俊侠、黄景、王挥春等。

大幅面的风景壁画，采用视点固定的写生取景方式。远近树木、山岚、飞鸟走兽、火车涵洞，各层次形象以大小、虚实、冷暖形成全画的纵深感。与其时风行的装饰风格壁画，恰成对比而共生并存。

《山河颂》（图3-52）

综合材料壁画，布底、丙烯颜料、金箔、石膏，手绘、贴、沥、雕，540cm×2400cm，1982年，装置于北京，华都饭店。王文彬作，助手是王应权、李林琢、杜飞。

图3-48 《先圣孔子》

图3-49 《金凤凰起飞》

图3-50 《鸟的感叹》

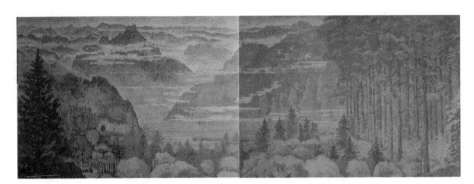

图 3-51 《大兴安岭秋色》

图 3-52 《山河颂》

近处是苍松翠柏挺拔壮实，白鹤翱翔轻盈优雅。远处是黄河奔腾喧哗，黄山峻峭肃穆。还有长城蜿蜒连绵在更远处。其中金色的黄河穿插腾越，成为串联全画诸多形象的有机链条。树和鹤是大黑大白穿插有致，黄河黄山则是金光闪闪。强烈的色彩对比有如大锣大鼓之铿锵轰鸣，欢快热闹而雍容华贵。

此画问世后，全国各地大小建筑物私自复制装置上墙凡几十起，已不可计数。一幅壁画能为普通公众喜爱到这种程度，美术史中难得一见。

《花果山》(图3-53)

瓷嵌壁画，瓷片，镶嵌，470cm×4300cm，1982年，装置于北京，华都饭店。秦岭、高宗英作。

全画坐落于两片折面的墙上。云海之中，片片奇石嶙峋玲珑，五彩杂树高下参差，更有珍禽异兽或立或行。大自然的绮丽多姿和静谧宜人，于夹角两侧的画面尽收眼底。画中造型设色均出自浪漫想象，诱人寻奇探幽。

图3-53 《花果山》

《创造·丰收·欢乐》(图3-54)

丙烯绘壁画，布底、丙烯颜料，手绘，500cm×1700cm，1982年，装置于北京，北京饭店。刘秉江、周菱作。

全画有11组各兄弟民族的男男女女，以及与他们生活息息相关的鸟兽树木。

左方一组人物围成圆圈跳舞，与右下方的方形门框缺口呈虚实呼应，画面得到均衡安定。三行横排人物贯穿全画，汉画像石之章法遗韵可鉴。人物刻画优美，面部表情则平和安详，超脱从容，举手投足都来自精微深入的真实生活体验。形象之细部结构层次丰富，轻重互衬，不拘阳光射向和凸凹关系，手法潇洒自由而仍在法度之中。色调温暖，悦目赏心。作者以个体形象之深刻描写为专擅，这次也显示了有序地布局组合的全画经营能力。

作者为此巨制耗三年之功，集中显现了两人半生的艺术积累和生活底蕴。该壁画准确地把握了当时公众之审美取向。

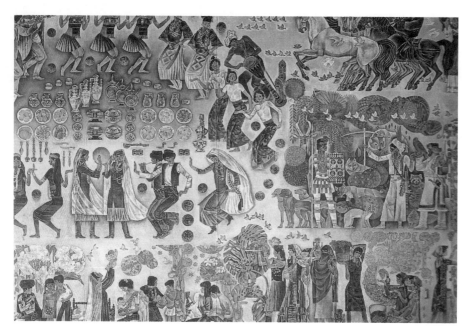

图3-54 《创造·丰收·欢乐》

北京燕京饭店壁画群

中央工艺美术学院的教师们在首都机场壁画之后，立即又完成了一组宾馆壁画。

（1）《岁寒三友》（图3-55）

丙烯绘壁画，布底、丙烯颜料，手绘，200cm×300cm，1980年。祝大年作。

取材自黄山实景，以作画人长年积累的独特处理方式，使得树和石之细处结构起伏、异样肌理踽行、色彩变幻产生的视觉效应，不同于常见的重彩画。

（2）《飞天》（图3-56）

丙烯绘壁画，布底、丙烯颜料，手绘，200cm×800cm，1980年。常沙娜作。

婀娜多姿的飞天，树林、山峦、奔鹿等诸多形象，简洁清新，均有所出，

图3-55 《岁寒三友》

图3-56 《飞天》

承袭敦煌莫高窟传统的做法。

（3）《精卫填海》（图3-57）

丙烯绘壁画，布底、丙烯颜料，手绘，150cm×500cm，1980年。
权正环作。

由人化鸟的过程拼成 Ω 形的骨架，左右对称又曲折多变，从而使全画具有
稳定而优美、活泼的构图。以时间延续为叙事主线，是中国传统壁画的风貌特

图3-57 《精卫填海》

色。作品在古风中洋溢着现当代气息，深受当时观众的喜爱。

（4）《丝绸之路》（图3-58）

釉绘壁画，陶板底、釉，手绘，275cm×1340cm，1980年。严尚德、谷麟作。

左边是盛世大唐之男女人众牵马西行，右边是西域各国之使者队伍骑驼东进。两方各携奇珍异物，互通有无。人物造型写实。丝绸之路的题材，为此时期许多壁画所钟爱。此幅以华滋厚实的釉色取胜，显示了别样艺术风采，也是最早的高温花釉壁画之一。

图3-58 《丝绸之路》

《乐女游春图》（图3-59）

综合材料壁画，木板底、丙烯颜料、铝箔、石膏，手绘、贴、雕，

360cm×1200cm，1982年，装置于天津，渤海宾馆。许荣初、赵大钧作。

唐代仕女奏鸣各种乐器，骑马缓行于浮云皓月、亭台楼阁、山石花木之间。人马刻画写实逼真，雍容优雅。造型勾勒有唐人古风。白色的石膏浮雕更见冰清玉洁。大片浮云贴上铝箔，银光熠熠而肃穆典雅。山石树木和建筑均着深浅蓝色。全画朴素无华，深沉大方。描写古人，融古法于现代审美情趣之中，画面交汇着华夏族裔古今不同的艺术理念，显示了吐纳自如的艺术胸襟。

图3-59 《乐女游春图》

《唐人马球图》（北京版，图3-60）

丙烯绘壁画，布底、丙烯颜料，手绘，250cm×1000cm，1981年，装置于北京，天坛体育宾馆。张世彦作。

中间两行为发球、争球和进球三个情节，上下两行为观众。全画形象的分组布置呈对称格局，色彩之冷暖分布和人物之姿态动作也都作向心的渐变。两队十二骑争球者横贯全画，体量最大，而左右均势；进球一组则偏隔一旁，体量也小。这样的排列组合没有为胜利者唱赞歌，是对"不以成败论英雄""过程重于结果"的哲学思考。

各组人马分别平摊于各个部位，重叠只在组内出现，全画所有形象清晰爽目。争球一组的菱形组合是平视和俯视所得印象之糅合。进球一组用连续动作的轨迹表现马匹跳起落下的动态。这些都是作者对中国传统壁画中多视点游动观照方式和多时空自由组合的艺术精粹的领悟和个性化探索。

图 3-60 《唐人马球图》（北京版）

《华夏之舞》

釉绘壁画，陶底、釉颜料，手绘、烧炼。350cm×1000cm，1983年，装置于北京，中国剧院。权正环作。

动荡活跃的画面分割，诸多弧线的穿插会合，全画顿时溢出观赏舞蹈演出般的激越之情。中国古今各类重要舞种、经典节目都平铺嵌入，神清气爽，令人目不暇接。画家展现了她对律动的精微捕捉和独到再现。

《狩猎图》（图3-61）

毛织壁画，羊毛，织，860cm×3800cm，1983年，装置于哈尔滨，天鹅饭店。李化吉、汪滋德作。

壁画外缘之曲折多变之中，配合以螺旋形的曲线流动于全画，猎人和飞禽走兽次第排布，全画顿见游猎的欢悦气氛。

《赤壁之战》（图3-62）

丙烯绘壁画，布底、丙烯颜料、金箔，沥粉、手绘，320cm×1720cm，1983年，装置于武汉，晴川饭店。蔡迪安、田少鹏、李宗海、伍振权作。

赤色浪花在全画中翻滚，形成画面整体的骨架，也成为主体形象的背景。双方水兵在其中驾船厮杀。左端是孙刘联军将士，旁边是隆中对的故事；右端是曹军将士，旁边是乌林的故事。全画正中是一只写着画题的巨鼎。全画布局井然有序，故事表述清楚。掌控全画的大红色调也营造了炽热的战争气氛。

图3-61 《狩猎图》

图3-62 《赤壁之战》

《峰峦夹江》（图3-63）

石嵌壁画，石板，拼嵌，240cm×520cm，1983年，装置于武汉，湖滨剧院。尚立滨作。

江水奔腾流泻，气势磅礴。泼墨山水的韵致跃然纸上，却又异于宣纸上的笔浸墨泅。由90块30cm×30cm的黑纹白大理石板拼镶成画，巧夺天成之工，画境更见放达粗犷，耐人玩味。以黑色花纹的白大理石拼镶成画装置上墙，是作者受传统家具大理石嵌板中朦胧山水图像的启发而开拓的一个新的壁画品种。

图3-63 《峰峦夹江》

《棒棰岛的传说》（图3-64）

石嵌壁画，石板，镶嵌，320cm×1200cm，1983年，装置于大连，棒棰岛宾馆。徐加昌、任梦璋、祝福新作。

壁画讲述渔夫和龙女历经磨难而终得圆满的浪漫故事。自右上方向左展开故事，而终结于画面中央的情节高潮。散点并置各情节的布局，来自我国古典壁画描绘时间过程的传统手法。为人物和服饰的每个细部选定纹理和色彩相宜的石板，裁剪成相应的形状，既充分显示了石板的材质美，又恰如其分而饶有意趣地表现了特定物象的奕奕丰采，还使整个画面获得绚烂华丽的色彩感染力。各种色泽肌理的彩石板经研磨生光，又拼镶成纯平面形态的壁画，这种手法在国内壁画界堪称首创。

图3-64 《棒棰岛的传说》

《嫦娥奔月》（图3-65）

丙烯绘壁画，布底、丙烯颜料，手绘，300cm×1400cm，1983年，装置于南京，金陵饭店。保彬、黄午生、胡国瑞、邬烈炎作。

传统的章法布局，传统的重彩画法，描绘传统的神话故事，又装置于古都南京，文化脉络承袭有序，艺术风格与地缘和谐相宜。

图3-65 《嫦娥奔月》

《牛郎织女》（图3-66）

丙烯绘壁画，布底、丙烯颜料，手绘，220cm×1400cm，1983年，装置于南京，金陵饭店。沈行工、方骏、钱大经、张友宪作。

与前幅《嫦娥奔月》为姊妹篇，几近孪生。同样的艺术风貌，并排装置于同一建筑物的同一观景餐厅里。环形窗外对映着古都的当代新貌，引人浮想联翩。

图3-66 《牛郎织女》

《长城万里图》（图3-67）

丝绣壁画，蚕丝，绣，400cm×2500cm，1984年，装置于北京，长城饭店。张仃作。

万里长城盘旋于万里河山。群峰叠嶂、风举云摇之中，但见苍松翠柏、田野阡陌、村舍炊烟、飞瀑急湍，绵

图3-67 《长城万里图》

延不绝而长生不息。华夏大地之雄壮苍茫又秀丽可人，尽在眼前。

山峦起伏、沟壑走势之勾勒皴擦，凡笔凡墨无不入骨三分而内涵丰厚。精湛超拔的刻意经营是老画家几十年写生不计其数大山之厚积大发。纱网底的绣艺，在画面上依不同部位作相应的不同针法或露底的处理，实处密细而层次分明，虚处空灵而摇曳多姿。此画应用并发展了南通传统刺绣技艺，创造出如此巨大幅面的精品，实属罕见。

《晨晓——日月星辰》（图3-68）

玻璃嵌壁画，玻璃片，镶嵌，300cm×1800cm，1984年，装置于北京，中国歌舞剧院。严尚德作。

图3-68 《晨晓——日月星辰》

横跨全幅画面多一半的弧形地平线之上，重叠着巨大的太阳和灿烂的嫣红光华，两边衬托了夜空中的新月和群星。天体世界中与人类视觉亲近的四类物象，集中出现于一个扁长条幅面中，宏阔壮观的气象令读画人唱叹不已。灯光下的玻璃片随步履移动而时有点点闪烁，增加了莫测未知的神秘感。

武汉黄鹤楼壁画群

千年来，长江江畔的黄鹤楼盖了毁，毁了盖，反复数次。1984年黄鹤楼再度重修之际，在五层大厅里装置了五幅壁画。

（1）《白云黄鹤》（图3-69）

釉绘壁画，陶板底、高温彩釉，手绘、烧炼，900cm×450cm，1984年。周令钊、陈若菊作。

在舒卷从容的瑞气祥云和旖旎生花的翻沸江水间，一只硕大的黄鹤展翅高飞，背上仙风道骨的白髯长者正横笛陈诉千古幽远之情。

图3-69 《白云黄鹤》

造型简约优美。浪花的刻画，既步前人笔意踪迹又别开生面，白云之上略施浅淡七彩而顿生吉祥之意。这都是经年积累的功力所致，是笔墨随时代的艺术理念使然。白云在下浪花在上的布置，以蓝水换以蓝天，未出俯视所见的自然法度却又呈现再造的艺术空间。画境之新奇，令读者遐想不尽。

（2）《江天浩瀚》（图3-70）

胶绘壁画，布底、矿物颜料、金箔，手绘，327cm×439cm，519cm×442cm，322cm×439cm，1990年。楼家本作。

三幅中，首幅《流逝》铺陈中原文化和楚文化；中幅《浪淘沙》以滚滚长江水作为华夏子民历尽艰辛困苦而始终坚韧拼搏的精神象征；尾幅《华年》描述黄鹤楼兴废历史。造型柔中透刚，实中有变。用色在传统随类赋彩的格局中吸纳了民间美术的明朗鲜艳。画面斑驳烂漫，浑厚华滋。自制孔雀石颜料施用于画面，是重彩画家对所持守之事业的精诚之体现。

（3）《黄鹤楼史话》（图3-71）

釉绘壁画，陶板底、釉，刻、手绘、烧炼，340cm×360cm，1984年。孙景波作。

人物、车马、阙楼布满全画，人物造型洗练简约，设色仅黑赭二种，颇有汉画像石古朴厚拙之遗风。

（4）《黄鹤楼的传说——辛寺酒家》（图3-72）

丙烯绘壁画，布底、丙烯颜料，手绘，150cm×1400cm，1985年。戴士和作。

图3-70 《江天浩瀚》

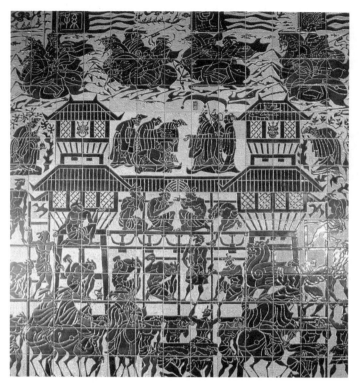

图3-71 《黄鹤楼史话》

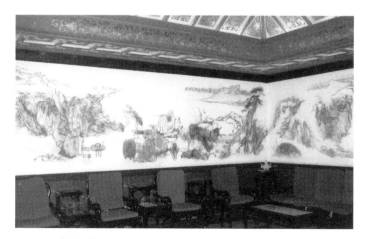

图3-72 《黄鹤楼的传说——辛寺酒家》

图3-73 《人文荟萃》

全画布置疏落清爽，用笔着墨略写其意。油画家操练文人画而全无生疏之感，也能昭显其本色而抒发其逸气。

（5）《人文荟萃》（图3-73）

釉绘壁画，瓷板底、釉上彩，手绘、烧炼，300cm×1100cm，1984年。华其敏作。

大写意人物姿态生动，运笔流畅飞扬，敷色清淡典雅。以文人画风为文人形貌传神，恰得真韵。

北京地铁壁画群

1984年北京地铁在3个车站装置了6幅巨大的壁画，开中国地铁车站里装置壁画之先河。

（1）《燕山长城图》

胶绘壁画，宣纸底、墨，手绘，300cm×7000cm，装置于西直门站。张仃作，助手是赵准望、龙瑞、蒋正鸿等。

北方山峦中长城蜿蜒万里，气势豪迈雄壮。人间烟火散陈左右，温馨和畅点缀其间。取华夏文明滋生发展壮大之寓意。笔墨刚健浑厚，蕴含深沉。

（2）《大江东去图》

胶绘壁画，宣纸底、墨，手绘，300cm×7000cm，装置于西直门站。张仃作，助手是赵准望、龙瑞、蒋正鸿等。

哺育两岸中华儿女的滚滚长江穿越千山万水凛凛东去，不舍昼夜。山势雄险，水流浩荡。这是中国人民勇往直前奔向现代化的象征。

（3）《华夏雄风》

釉绘壁画，陶板底、釉，手绘、烧炼，300cm×6200cm，装置于东四十条站。严尚德作。

各种中国传统体育项目平列于长幅图卷，拳术、剑术、石锁、马术……中华民族养生健身之道源远流长。

（4）《走向世界》

瓷嵌壁画，瓷片，镶嵌，300cm×6000cm，装置于东四十条站。李化吉、权正环作。

中国人民几千年来不间断地引进了很多外国体育项目，田径、球类、体操、游泳……竞技能力和体质都得到长足发展，在国际比赛中也常夺金夺银。

（5）《中国天文史》

釉绘壁画，陶板底、釉、手绘、烧炼，300cm×6000cm，装置于建国门站。袁运甫、钱月华作。

画中排满中国历代天文仪器，显示了古代祖先的聪颖智慧和科技水平。各种形象并置排列，井然有序，清爽悦目。

（6）《四大发明》（局部）（图3-74）

釉绘壁画，瓷板底、釉、手绘、烧炼，300cm×6000cm，装置于建国门站。彦东作。

指南针、印刷术、火药、造纸，是中华儿女引为骄傲的发明创造，也是鞭策今人攀登现代当代世界科学技术高峰的动力来源。作品用色明快艳丽，规避了釉上彩平涂之不如人意，技艺更上一层楼。

山东曲阜阙里宾舍壁画群

1984年孔子家乡新建高档宾馆，在建筑名师戴念慈和绘画大家吴作人主持下，邀请中央美术学院壁画系教师前来创作一批壁画装置，为此处营造了浓厚的文化气氛。

（1）《六艺》（图3-75）

釉绘壁画，陶板底，刻线、施釉、烧炼、拼嵌，360cm×690cm，1985年。吴作人、李化吉作。

儒家教育思想中的重要内容是六艺——礼、乐、射、御、书、数。它们分别依托于各个人物动作，又集合成一组互为顾盼的近距离人群。画面上方有六

图3-74 《四大发明》(局部)

图3-75 《六艺》

个篆字标题。吴作人夤缘于传统文化和中国画章法之熟稔，拟立意和构图稿；李化吉直取山东汉画像石之厚朴简练，作形色处理并监制烧炼。两位长者的默契合作，堪称当代中国美术的一段佳话。

（2）《呦呦鹿鸣》（图3-76）

壁胶绘画，布底、胶调颜料、金，沥粉、手绘，240cm×360cm，1985年。王文彬、俞锡瑛作。

以古代会友宴饮的场面表现《诗经·小雅》的名句意境。汉画像石般的布局、造型，与建筑空间氛围至为协调。

（3）《孔迹图》（图3-77）

石膏刻壁画，石膏，刻，290cm×4400cm，1985年。孙景波作，助手是曹力、李全武等。

一大一小两行人物的排列和人物造型，均取自嘉祥汉画像石，有明显的地域特色。石膏刻壁画是作者的开创性尝试。材质成本低廉是其长处，不够坚实牢固也是事实。但画幅高悬屋顶，因此不易污损。

《范仲淹》（图3-78）

丙烯绘壁画，布底、丙烯颜料，手绘，300cm×2100cm，1984年，装置于

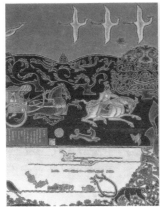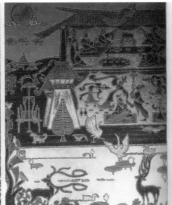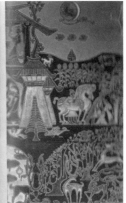

图3-76 《呦呦鹿鸣》

图 3-77 《孔迹图》

图 3-78 《范仲淹》

青州范公亭。楚启恩作，助手是饶俊萱、赵贤坤、姜秀珍。

北宋政治家范仲淹的生平事迹被分解为23幅小画，散点平铺布置于全画。23幅小画的人物尺度依其主从地位而各有所别。山峦、树木、云气是分割诸多小画的辅助图像。这些章法处理悉数取法于敦煌、永乐宫等古代壁画。造型之描绘也中规中矩，古朴平正。作者十分在意公众的审美接受程度。

《大观园》(图3-79)

木雕壁画，石板，刻线、描金，约400cm×1800cm，1984年，装置于广州，花园酒店。林载华、邓本圻、张拔作。

构图严谨饱满，平视所见，自下而上、横向排列的园林建筑满布全画，各

色树木湖石穿插其中。十二钗等人物均由黑底衬出线描侧面像，造型秀美婉约。类似广东民间剪纸传统技艺般精致细密的雕刻程度，与《红楼梦》中特定题材和人物性情契合相宜。广东人所绘的《红楼梦》带有广东情调，充分渗进了当代广东公众的审美趣味，是一大成功。

《舜耕历山》（图3-80）

丙烯绘壁画，布底、丙烯颜料，喷绘，390cm×3160cm，1985年，装置于济南，舜耕山庄。张一民作。

画面将舜生双瞳、躬耕历山、歌舞图腾、巡视九州等9组情节循序组合为一体，与中国民间愿意在画中读故事的习俗相契合。象耕、歌舞和巡行3个重要场景占据了中间较大面积，人物比例较其他场景大得多，突出显示了大舜的亲民，这也正是作者心底人文精神的呈现。此种章法处理，得自传统壁画精华而又经作者随机变化。自由空间的布置挪让互补，以及程式化的造型方圆互见，有其师张光宇遗风而更贴近当时公众的审美取向。蓝色清雅爽目，韵味隽永。喷绘技艺使各色相继展开、衔接，润洁可人，层次细腻。

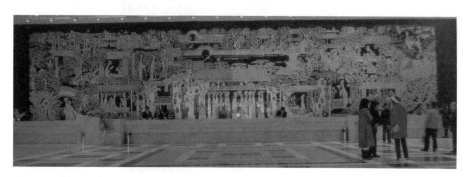

图3-79 《大观园》

图3-80 《舜耕历山》

《春风·生命》(图3-81)

瓷嵌壁画，瓷片，镶嵌，约1200cm×400cm，1985年，装置于大连，大连市青少年宫。许荣初、赵大钧、宋惠民作。

横平竖直的拼贴网纹，使画中动物、植物的图像外缘轮廓随瓷片的十字格走向变化为几何图像，以期得到墙前青少年读画人的青睐。雅致而层次细腻的淡灰色调，在不够宽大的道路对面作近距离观赏，正显得恰得其所。

图3-81 《春风·生命》

《文成公主进藏图》(图3-82)

漆绘壁画，铝板底、漆颜料，手绘、研磨，200cm×400cm，1985年，装置于拉萨，拉萨剧院。卢德辉作。

画面正中，是骑白马的文成公主和骑黑马的松赞干布。位置的优势使主要人物得到突出。四周有旌旗、护卫马队、歌舞众人、帐篷，渲染了欢乐热烈的气氛。

图3-82 《文成公主进藏图》

《海底世界》（图3-83）

瓷嵌壁画，瓷片，镶嵌，320cm×2500cm，1985年，装置于青岛，观海山公园。周苹作。

水中各种动物造型优美，色彩鲜艳可爱。瓷片的拼镶排比精致考究，耐人

图3-83 《海底世界》

寻味。诸多水中生物形象的布置穿插有致，生动活络。明快清朗的画意之中浸润着悠扬幽雅的诗情。

《邯郸故事》（图3-84）

釉绘壁画，陶板底、彩釉，手绘、烧炼，140cm×600cm，1985年，装置于邯郸，邯郸市政府招待处。刘珂作。

人物与景横向排列成三行，井然有序，取平摊并置之势而不忌穿插重叠。中间一排人物或骑马或站立，造型严谨厚重、健硕伟岸，是全画视觉关注的中心。釉色温润斑斓。

《踏歌行》（图3-85）

釉绘壁画，瓷板底、釉颜料，手绘、烧炼，250cm×630cm，1986年，装置于济南，山东师范大学。张宏宾作。

载歌载舞的男女，造型洗练，动态优美。人物面孔和躯体的边缘轮廓与方形瓷片的十字交叉网格互为适合，顺势而为。网格十字线在这里成为幅面中有机的绘画图像。每个个体形象平铺并置。全画形成优雅的秩序美格局。红绿色的强烈对比受到潍坊民间年画的启发，营造了整幅画的欢快情绪，并具有鲜明的现代感和地方特色。

《新世纪协奏曲》（图3-86）

木雕壁画，木，雕刻。385cm×2449cm，1986年，装置于武汉，湖北省电视台。陈人钰作。

银杏木材雕刻的人物、飞鸟和各类几何图像，散落分布于大理石墙面上。木材沉稳优雅的赭红色与暖灰墙面的搭配和谐、幽邃。

《金陵十二钗》（图3-87）

丙烯绘壁画，布底、丙烯颜料，手绘，200cm×2500cm，1989年，装置于南京，玄武饭店。冯一鸣、李海陆、张友宪作。

图3-84 《邯郸故事》

图3-85 《踏歌行》

图3-86 《新世纪协奏曲》

各组人物分置各处，以建筑、花草、湖石截割或连接，是中国古代壁画的习见章法布局。其勾线、着色的方法，正与此画题材内容相协调。

图3-87 《金陵十二钗》

《无限》（图3-88）

玻璃嵌壁画，玻璃片，拼嵌，240cm×1400cm，1986年，装置于武汉，龟山电视塔。彭述林、崔炳良作。

抽象图像进入壁画，给人以赏心悦目的印象已经足矣，无须劳神追究其立意内涵。以"无限"为画题，与抽象的画面倒也契合般配。

《丝路风情》（图3-89）

丙烯绘壁画，布底、丙烯颜料，手绘，150cm×12000cm，1986年，装置于西安，大雁塔。彭蠡、石景昭、刘永杰、张立柱作。

有了"西路幻境""草原盛会""蚕食声声""阳关送别""歌舞迎宾""商队遇盗"诸多情节的设计，120米长的壁画内容丰富、起伏跌宕，观赏时意趣十足。全画章法随机排布，空间自由。人物造型朴拙遒劲，图像尺度大小承顺。最为称道的是，着色与固有色、阳光色等中西历来成规无涉。状似陶瓷花釉窑变的漫漶、渗溢、重叠、混沌、斑驳，不同于任何既往画面的悦目赏心效应，立即引起人们普遍关注。陕西画家从华夏传统文化中汲取营养，不借外力，成

图3-88 《无限》

功地建立了现当代感十足的风貌。自我调节、自我更新、自我提升的模式，显示了华夏文化弥久以来独步九野的生命力。我们由此获得极为有益的启示。

《春山绿曲》（图3-90）

丙烯绘壁画，布底、丙烯颜料，手绘，280cm×790cm，1986年，装置于泰安，泰安车站。刘青砚、宋丰光作。

各类高大的乔木万般苍翠，前面却是一株盛开白花的矮树。还有几只白鸟纷

图3-89 《丝路风情》

图3-90 《春山绿曲》

飞于树丛之中。幽静之中生命跃动的景象，曾让一位观赏的中年女士潸然泪下。

《夺魁》（图3-91）

釉绘壁画，瓷砖底、釉颜料，手绘、烧炼，34cm×1560cm，1986年，装置于淄博，淄博市体育馆。阎先公、罗晓东作。

画面的上外缘因两道房梁而出现两个凹陷，这是壁画创作的先期制约。全画的章法布局须在多个折线的多次回转中，强化高低错落的趋势，画面上缘便有了城墙垛口般的多次转折。画面因而多了些丰富生动。

《成吉思汗》（图3-92）

丙烯绘壁画，布底、丙烯颜料，手绘，260cm×800cm，共5幅，1986年，装置于乌兰浩特，成吉思汗庙。思沁主创，合作者是彭毅强、乌恩其、孙炳昌、吴团良、关玉良、刘宝平。

八百年蒙古族历史浓缩于《铁木真的崛起》《蒙古各部的统一》《蒙古国家的建立》《蒙古铁骑兵》《畅通东西文化》等场面。各幅章法通取对称格局，主要图像位居中央。勾线填色也是传统手法。设色则各有主调，或黄或红或赭或褐。

《孙悟空三借芭蕉扇》（图3-93）

铜蚀壁画，铜版底，腐蚀，250cm×800cm，1986年，装置于天津，渤海石油公司。齐梦慧作。

孙悟空和铁扇公主等形象，并置分布于幅面的四面八方。铜版底经腐蚀后呈深浅不同的茶褐色调。此壁画为最早采用铜板腐蚀工艺的一例。

《望海》（图3-94）

玻璃钢脱胎壁画，玻璃钢，镀铜，390cm×1437cm，1987年，装置于海口，望海国际大酒店。陈绿寿作。

全画的外缘轮廓是一条体形饱满的大鱼。鱼身体内部由表述海南人民劳作的7个人物组合填满。巧妙而别出心裁的画面章法布局，使此画十分抢眼。

图3-91 《夺魁》

图3-92 《成吉思汗》(局部)

图3-93 《孙悟空三借芭蕉扇》

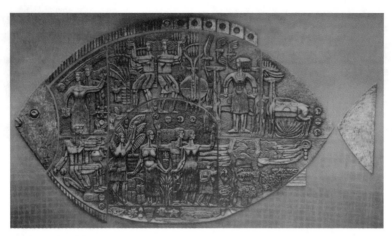

图3-94 《望海》

北京国家图书馆壁画群

杨云执守传统理念，在自己的建筑作品里安置装饰动人心弦的优美壁画。在传播精神文化的公共环境中，配置有昭显文化的艺术佳作，的确相得益彰。

（1）《丝绸之路》（图3-95）

毛织壁画，羊毛，织，300cm×800cm，1987年。侯一民、邓澍作。

大唐盛世之时东西经济文化交往甚密，各族男女攘往熙来，亲善欢愉。画中构图布置饱满密实，形色处理大方典雅、端庄雍容。

（2）《源远流长》（图3-96）

陶刻壁画，紫砂土，雕刻，127cm×606cm，285cm×486cm，285cm×486cm，1987年。李化吉作。

此组壁画坐落于珍善本藏室大门四周。门楣的画以盘古开天辟地、伏羲画卦、仓颉造字象征文化起源。两边墙上有孔子讲学、老子作守藏史、清修四库、管仲相齐、孙武演阵、玄奘求法、司马迁著《史记》、毕昇印刷等文化史迹。整体结构跌宕多姿，清楚地传递出深沉博大的文化生机。分组布置既缜密圆熟，层次叠加也入情入理。

图 3-95 《丝绸之路》

图 3-96 《源远流长》

（3）《现在与未来》（图3-97）

综合材料壁画，陶板底、釉上彩，手绘、塑、烧炼，280cm×1120cm，1987年。张颂南作。

在色彩绚丽的几何图像中，布置了横向飞翔奔向全画中心之太阳的青年男女形象，那是理想、光明、幸福的象征。

《中国书史》（图3-98）

石刻壁画，石板地、金，刻线描金，200cm×10000cm，1987年，装置于广州，中山图书馆。冯玉琪作，助手是钟蔚帆、王维加、雷振华、陈令璀。

在图书馆中庭四周环廊栏杆下方，此画圈围一周，有如中国画中的扁长横卷。精练典雅的线描，表述了中国书籍的演变全程。

《华夏戎诗》（图3-99）

综合材料壁画，布底、丙烯颜料、金箔，手绘，450cm×530cm，共5幅，

图3-97 《现在与未来》

图3-98 《中国书史》

图3-99 《华夏戎诗》

1988年，装置于北京，中国军事博物馆。唐小禾、程犁、蔡迪安、查世铭、田少鹏、伍振权、李宗海、杨谷昌作。

全画由五部分组成。中间是古代武士造像，左右两边是车战、水战、骑战和攻守城战。后四部有不大的龙首圆形铺首图案，坐镇整幅画面中心。周围则满布旋风般、闪电般的车驰卒奔，人流滚滚，杀声震天，一派古战场的悚然、惘然而豪壮、雄勃的气势。人物造型和色调单纯浑厚，古意悠悠。

《酒泉古史》（图3-100）

玻璃嵌壁画，玻璃片，镶嵌，925cm×680cm，共5幅，1988年，装置于酒泉，点式楼。陈永祥作。

五幅壁画各自描写甘肃文化历史的不同主题：远古彩陶、畅饮酒泉、丝绸之路、夜光杯、左公柳。镶嵌精致，设色瑰丽。

图3-100 《酒泉古史》

《瑶池会》（图3-101）

釉绘壁画，瓷砖底、釉颜料，手绘、刻线，279cm×900cm，1988年，装置于乌鲁木齐，新疆迎宾馆。龚建新作。

人物、马匹等形象顺应各种弧度作大幅度的夸张变化。姿态动作均细腻生动。褐色为主的色调厚重深沉。

《武当山印象》（图3-102）

丙烯绘壁画，布底、丙烯颜料，手绘，250cm×2100cm，1988年，装置于武汉，丽江饭店。蔡迪安、田少鹏、查世铭、伍振权作。

画面中央是金顶和真武大帝，坐落于多次重叠的大山之中。两旁是石碑、牌坊、塔群，以及进山朝拜，举伞奏乐的信众队伍，还有飞鸟走兽穿插其间。

图3-101 《瑶池会》

图3-102 《武当山印象》

或山或人的各类图像概括洗练，色彩范围也严格控制在暖黄和冷黄之中，全画呈现着优雅的装饰美。

《血与火的洗礼》（图3-103）

丙烯绘壁画，布底、丙烯颜料，手绘，365cm×5700cm，1988年，装置于重庆，歌乐山烈士陵园，马一平作。

向左上方喷去的火焰图像中，嵌入了为理想信仰奋不顾身前赴后继的壮士身躯。两旁黑地处是举枪射击的刽子手。急剧的画面动感，强烈的红黑对比，成功地制造了悲壮愤慨的情调。

《向太空》（图3-104）

钢铸壁画，石地、钢，浇铸，420cm×5700cm，1988年，装置于沈阳，桃仙机场。许荣初、赵大钧作。

抽象处理的全画结构中，有飞向太空的巨人和二十八星宿的具象图像。抽象手法加进具象图像，恰到好处地表现了人类向往追寻神话般的宇宙奥秘。两

图3-103 《血与火的洗礼》

图3-104 《向太空》

位画家都身怀具象写实的高超能力，在壁画创作中，也能成功地向抽象艺术撷取精粹以传达身家心底之另样衷曲。

《关羽在荆州》（图3-105）

丙烯绘壁画，布底、丙烯颜料，手绘，420cm×2300cm，1988年，装置于荆州，关公陈列馆。徐勇民作。

各组图像分割有序，诸多故事情节平铺并置，一一排列其中。全画呈对称格局，并在细处作了变化处理。橙红色调温馨可人。

图3-105 《关羽在荆州》

全景画群

全景画，在垂吊着的360°筒形的巨大画布上，用油画颜料画出开阔的场景和在其中活动的众多人物和道具。画面没有左右边缘，全部图像也连成一体。描写无边旷野、大山大水的开阔自然空间，在这样的幅面里极为方便应手，胜于一切边缘森然的卷轴画、框额画。全景画通常还配合以人物浮雕、圆雕、立体模型和实物装置，以及声光电科技手段，以全方位的视听冲击来增强艺术感染力，对读画人施加影响。真正的"全景画"全画幅面呈筒状，犹如环形电影银幕。其中，画布为横向小于180°的弧面者，画的左右两端截断为边缘，没有合拢，称作"半景画"。

全景画的载体等同于墙壁，而且固定装置于专门的室内环境，这里拟归属

于壁画。

国外全景画据称有两百年历史，中国则在20世纪80年代开始起步，十余年间完成11幅作品。中国全景画通常是某个纪念馆的组成部分。题材全是描写开阔旷野中的战争，多为反映中国百年历史中人民群众的爱国主义情操和争取解放的信念。中国油画家的写实技艺超拔出群，为中国全景画创造了身临其中、感同身受的观赏效应。

（1）《卢沟桥事变》（图3-106）

油绘壁画，布底、油画颜料、立体和半立体实物、声音、灯光，手绘、装置，1600cm×5100cm，1988年，装置于北京，中国人民抗日战争纪念馆。何孔德、毛文彪、杨克山、高泉、尚丁、孙向阳作。

宛平城外永定河畔，中国军人正奋勇抵抗日军的挑衅和侵犯，炮火连天，硝烟滚滚。远处是卢沟古桥，岿然不动。

此画是中国第一幅半景画。

（2）《攻克锦州》（局部）（图3-107）

油绘壁画。布底、油画颜料、立体和半立体实物，手绘、装置，1610cm×12224cm，1989年，装置于锦州，辽沈战役纪念馆。宋惠民、许荣初、高泉作稿并主持，绘制者是王铁牛、关琦铭、孙浩、李恩源、杨克山、傅大力等。

辽西锦州郊区田野、沟壑、庄稼、村落中，进攻向前的士兵杀声震天。近处是敌军败退丢弃的战车、野炮，狼藉一片。远处是锦州市内房顶栉比鳞次，

图3-106 《卢沟桥事变》

图3-107 《攻克锦州》(局部)

图3-108 《阳澄烽火》(局部)

白色大楼正对解放军翘首以待。鲁迅美术学院的画家们以训练有素的写实功力，对每个人物、每幢房屋、每座山岚、每片白云、每棵树木、每条沟壑，都作了极为精致的刻画。

平面形态的画面前方，还装置有半立体的浮雕、全立体的圆雕和车辆、武器等实物，还加入了电光闪闪、炮声隆隆的声光电效果。

据笔者掌握的资料来看，此画是中国第一幅全景画。

(3)《阳澄烽火》(局部)(图3-108)

油绘壁画，布底、油画颜料，手绘，1650cm×6200cm，1993年，装置于苏州，苏州革命博物馆。何孔德、崔开玺、杨克山、孙浩、邵亚川作。

抗日战争中江南水乡民众和抗日义勇军战士开展敌后游击战，此画描写阳澄湖畔的村镇巷战。由技艺超拔的画家亲手绘制，画中各局部常能见到精湛得令人咋舌的细节刻画。

(4)《清川江畔围歼战》(图3-109)

油绘壁画，布底、油画颜料、立体、半立体实物，手绘，1600cm×13215cm，1993年，装置于丹东，抗美援朝纪念馆。宋惠民、任梦璋、许荣初作稿并主持，绘制者是王铁牛、关琦铭、严坚、迟连城等。

中国人民志愿军战士在清川江畔浴血奋战，炮火连天硝烟四起，村舍、帐

图3-109 《清川江畔围歼战》

图3-110 《血战台儿庄》(局部)

篷之间遍地战车狼藉，敌军落荒逃窜至"三八线"以南。

（5）《血战台儿庄》（局部）（图3-110）

油绘壁画，布底、油画颜料、立体和半立体实物，手绘装置，1650cm×12410cm，1995年，装置于枣庄，台儿庄大战纪念馆。李恩源作稿并主持，绘制者是傅大力、关琦铭、金隆贵、代成有、孟德安、傅润红、杨永弼、张言庆、李绍寅、马铁伟、刘忠佐。

中国第五战区部队以成编制的大部队血战台儿庄，歼敌一万余人，重创日军两个王牌军。在残垣断壁、尸横遍野的正面战场中捍卫了民族尊严和神圣领土。

（6）《莱芜战役》（局部）（图3-111）

油绘壁画，布底、油画颜料、立体和半立体实物，手绘、装置，1700cm×11978cm，1997年，装置于莱芜，莱芜战役纪念馆。李福来作稿并主持，绘制者是严坚、晏阳、曹庆棠、李武、王君瑞、吴云华、佟安生、张越、陈树中、

金通箕。

　　沿河两岸黄衣、灰衣双方士兵激战正酣。此次战役之后，国内战争中的华东战局发生了重大变化，胜败趋势千里一泻。

图3-111　《莱芜战役》(局部)

　　(7)《黄海大海战》(局部)(图3-112)

　　油绘壁画，布底、油画颜料、立体实物，手绘、装置，700cm×3600cm，1998年，装置于威海，甲午海战纪念馆。蔡景楷、聂轰作。

　　19世纪末甲午战争中清军北洋水师与日军激战，损失惨重。此画表现了可歌可泣的爱国精神，记录并哀悼了由此衰败的清朝国运。

　　(8)《虎门海战》(局部)(图3-113)

　　油绘壁画，布底、油画颜料、立体实物，手绘、装置，1250cm×5100cm，1999年，装置于东莞，虎门海战纪念馆。蔡景楷，孙浩作稿并主持，绘制者是邵亚川、孙向阳、汪晓曙、徐海涛。

　　1841年鸦片战争中，清军爱国将士舍生忘死、英勇抗击英军侵略者的历史事迹，在此画面中得到彰显。

　　(9)《赤壁大战》(局部)(图3-114)

　　油绘壁画，布底、油画颜料、立体和半立体实物，手绘、装置，1800cm×13500cm，1999年，装置于武汉，赤壁大战纪念馆。宋惠民、李福来、任梦璋、赵大钧、晏阳、王希奇作稿并主持，绘制者是韦尔申、许荣初、杨为铭、吴云

华、刘希倬、张澎等。

　　前景岸边战船、栅栏、兵器、战车弃置遍野。远处一边是江上船队帆樯如林，大火翻飞，烟雾遮天，一边是步兵持盾，骑兵执矛，蜂拥齐上，厮杀正酣。古战场之凄厉壮烈，由于作画人的丰富想象和精心营造，读画公众得以纵情凭吊追怀。

图3-112　《黄海大海战》（局部）

图3-113　《虎门海战》（局部）

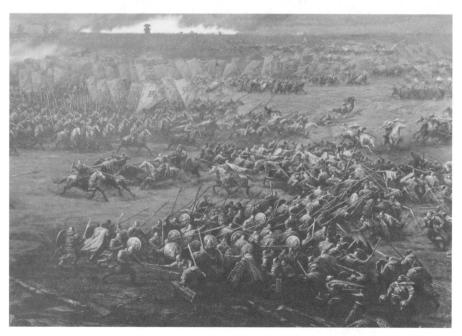

图3-114　《赤壁大战》（局部）

（10）《郓城攻坚战》（局部）（图3-115）

油绘壁画，布底、油画颜料、立体和半立体实物，手绘、装置，1700cm×12500cm，2000年，装置于菏泽，冀鲁豫边区革命纪念馆。韦尔申、赵大钧作稿并主持，绘制者是李武、曹庆棠、王伟、王君瑞、惠远富等。

1947年7月国内战争中郓城的攻克，打开了南征通道。画面中间的郓城城楼已被炮火摧残，破败不堪，士兵奋勇爬上。村里村外，舍生忘死的拼搏正不顾晨昏。

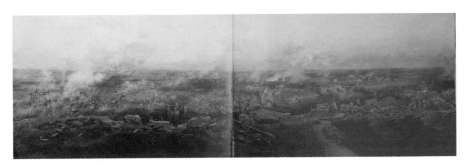

图3-115 《郓城攻坚战》（局部）

《大唐册封渤海郡王》（图3-116）

丙烯绘壁画，布底、丙烯颜料，手绘，300cm×500cm，1989年，装置于牡丹江，镜泊湖宾馆。于美成、金凯、李济勇作。

太阳之下，中原大唐使团和外国使节在一侧，渤海郡王和文臣武将、鞨鞨男女在另一侧，歌舞人众在下方。全局的对称格式令画面顿见庄重宏阔。诸多图像的分布秩序井然，读来爽朗悦目。橙红色调使画面有充满阳光之感，又营造了亲切可人的欢庆气氛。章法和设色，双管齐下而各司其事，

图3-116 《大唐册封渤海郡王》

立收相得益彰之效。

《不息的黄河》（图3-117）

丙烯绘壁画，布底、丙烯颜料、金箔，沥粉、手绘，尺寸不详，1989年，装置于济南，山东师范大学。刘斌、李富等作。

全画充满黄河的奔流水花，造型各色各样而简练古朴。两侧水流自天降下，直抒令人震撼的非凡气势。作者有很强的写生、写实能力，体积和纵深的刻画都趋于尽善尽美。壁画采取绝对的装饰风格和平面化处理，是作者的壁画观使然，也是对时势的认同、顺应。

《华夏魂》（图3-118）

漆刻壁画，木胎底、色漆，雕刻、填色，210cm×810cm，1989年，装置于临汾，临汾电力技校。尹向前、宁积贤、李文龙作。

奔流到海不复回的水纹，刻线描金，回旋兜转于翠绿群山之中。雕刻填色是当地漆画艺术的特色技艺，以此进入当代壁画也是一大贡献。

《血肉长城》（图3-119）

陶塑壁画，陶土，塑、烧炼，400cm×1700cm，1989年，装置于北京，中国革命博物馆（今国家博物馆）。侯一民作稿，助手是段海康、纪连禄、李林琢、仲伟生。

画面之中长城横贯全画，穿插了苦难、觉醒、奋起、拼搏、进击、哺育、胜利、新生8个情节。各组人物体量略同，稍有重叠。动态有激烈紧张，有平和庄严。暗红而深沉的红釉时有光斑闪出，恰似百年来中华儿女躯体中沸腾的热血。这是艺术家对壁画艺术关心社会、时代和人民命运之使命的认同和躬亲实行。

《旋律》（图3-120）

丝织壁画，蚕丝，织，410cm×1661cm，1989年，装置于北京，北京舞蹈学院。李化吉作，助手是李彤、李辰。

图3-117 《不息的黄河》

图3-118 《华夏魂》

图3-119 《血肉长城》

在抛物线围成的若干大色块中布置了中国舞蹈发展过程的10个舞者组合。左上方篆书"舞"字以金属光泽与丝质挂毯形成质感反差。大黑大黄的色彩并置，使画面显得开朗欢畅。多层任意形色块的强烈动感，正是舞蹈这一命题的形象化写照。

图3-120 《旋律》

《居庸关长城》（图3-121）

丙烯绘壁画，布底、丙烯颜料，手绘，207cm×1500cm，1990年，装置于北京，北京饭店。袁运甫作。

青绿山峦中，白色长城随山势起伏蜿蜒。金色的天空横跨全幅。画面之瑰丽尽得传统金碧重彩山水画之精华。

《济南风情》

木雕壁画，木板，雕凿，200cm×1000cm，1990年，装置于济南，明湖大酒店。陈飞林作。

湖心岛以半圆形横跨全画。岛上和湖面中许多小的半圆形是树木。岛上还有平行四边形和长方形的房屋鳞次栉比。画面上方，有一排梯形嵌进了起伏有致的山峦。全画章法和造型的意匠，是以各类几何形的、一再重复，形成特异的通幅视觉主调。大幅面的壁画中，各类自然物象作此秩序美调度，其审美愉悦的效应非写生式构图和造型所能类比。

《云水》

丙烯绘壁画，布底、丙烯颜料，沥粉、手绘，450cm×1700cm，1990年。装置于北京，五洲大酒店。李林琢作。

层层弧线流动舒缓。抽象图像喻云喻水，是自然物象高度简练至抽象化的成果一例。着色淡雅悦目，读来自然赏心。

《四大发明》(图3-122)

陶雕壁画，陶土，雕刻，1988年，120cm×1000cm，装置于无锡，江南大学。周炳辰作。

全画作有序分割，人物活动布置于方框之中。圆形四神瓦当图案穿插在四方框之间，画面显得活跃生动。

《生命运动交响曲》(图3-123)

铜錾壁画，铜，锻錾，1990年，230cm×1900cm，装置于合肥，安徽体育馆。李向伟作，助手是赵萌、陈为。

把各项运动的姿势、动作、图像排列于全画，是此种题材的作画通例。天体世界之日月星辰和生灵世界之飞鸟游鱼填进空隙，展开了读画人的鉴赏空间。

《丝绸之路》(图3-124）

丙烯绘壁画，布底、丙烯颜料，手绘，250cm×6400cm，1993年，装置于西安，利园饭店。杨晓阳、张小琴、姜怡翔、赵晓荣、刘选让、刘丹作。

人物造型用线均严谨精湛，功力雄厚，优美耐读。姿态动作生气勃勃，出神入化。设色则时而大橙、大蓝、大黄，时而淡墨，亦注意留白。既不拘泥于物象的固有色，也未深究细部结构的起伏层次。中国式的随类赋彩在此展现出时代的新气息。

图3-121 《居庸关长城》

图3-122 《四大发明》

图3-123 《生命运动交响曲》

图3-124 《丝绸之路》

《华夏颂》（图3-125）

毛织壁画，羊毛，织，尺寸不详，1991年，装置于深圳，华夏艺术中心。邓澍、侯珊瑚、侯一民作。

凤凰体量巨大，横跨大半幅面。各民族的美丽图案以互为适合、穿插揖让的平摊组合，尽现于全画。全画洋溢着吉祥欢悦的气氛。

《水泊英雄聚义图》（图3-126）

釉绘壁画，瓷砖地、三彩釉，手绘、烧炼，400cm×800cm，400cm×1476cm，400cm×840cm，1992年，装置于梁山，梁山忠义堂。孙景全、张一民作。

在东、北、西三面墙上描绘了以梁山泊一百单八好汉为主的近200人物，述说杀贪官聚义梁山的故事。人物造型均作几何形化处理，以外缘轮廓显示姿

图3-125 《华夏颂》

图3-126 《水泊英雄聚义图》（左）

态动作和人物性格。各图像的排列则平摊并置，散点分布，全无重叠交叉。全画颇具秩序美和现代感。一些方砖边角着色渲染，加强了釉绘壁画中因预制和安装而产生的十字交叉网格的特有趣味，而不是隐藏、避弃这些交叉网格。这是对绘制工艺中诸种留痕的一种豁然自得的心态使然。有如水墨画中的水迹、油画中的笔触、版画中的刀痕，恰恰是本画种的优势所在，应予充分发掘、做足文章才对。

此画落成时，曾引起万人空巷、争相观赏的全城轰动。

《大唐迎宾图》

丙烯绘壁画，布底、丙烯颜料，手绘，520cm×2400cm，1992年，装置于咸阳，咸阳火车站。杨庚绪、文军、王天德作。

对称的构图格局中，歌舞、仪仗、行礼、言欢等活动以大体量布满全画，四角边隅之处是小尺度而单色的行旅队伍。人群姿态的动静对比强烈，大面积的黑色深沉凝重。全画充溢着大唐盛世壮阔雄强的气势。

《白英点泉》（图3-127）

石刻壁画，石地，雕刻，300cm×1000cm，1992年，装置于汶上，县公园。孔维克作。

故事描写的是明代布衣白英设闸引水的绝妙设计，使运河故道畅通。图像刻画在画像石般的凿刻中加进自己的造型风格和功力，清俊生动。

图3-126 《水泊英雄聚义图》（右）

《老虎滩传说》（图3-128）

铜錾壁画，铜，锻錾，190cm×13000cm，1993年，装置于大连，虎滩乐园。周见作。

在一人高、宽达130米的海边矮墙上作壁画，按故事情节分段，许多小画面连环画似的逐一展开。墙体石块起伏幅差很大，浮雕纵深厚度也须相应增加，才不至于淹没。游刃有余地应对载体的独特形态，是成熟壁画家的基本能力之首要。画中男女、老虎等各种图像的塑造均刚健饱满，与故事切合，也与载体切合。

图3-127 《白英点泉》

图3-128 《老虎滩传说》

《动》

蜡绘壁画，布底、蜡液、颜料，手绘，300cm×600cm，1993年，装置于

舟山，石油储存中心。焦应奇作。

画中海浪等自然物象和机械等人造物象外缘轮廓维持原状，内里细部却分解成各种几何图像。在造型层面上，此种近抽象化的处理建立了新的图像程式，是年轻画家突破常态的一次尝试。用蜡液调配颜料作壁画，也是一次首创。

《幔亭宴》

绸缎堆缝壁画，丝绸、锦缎，堆塑、缝补，200cm×1600cm，1993年，装置于武夷山，武夷山庄。周炳辰、柴海利作。

用各种丝织物做成软质的浮雕壁画，缘起于南京的作者得长江下游遍地丝织工厂以及云锦产区之地利。此幅应是中国当代壁画中丝织物壁画的首创。

《和平·进步·自由》（图3-129）

陶塑壁画，陶板底、釉、塑、烧炼，200cm×1300cm，960cm×600cm，200cm×1400cm，1989年，装置于济南，山东省建筑工程学校。刘玉安、徐栋作。

十字交叉格局为章法布局增加了难度。顺应载体墙面的外缘轮廓，十字的横向表达的是生命过程中探索、拼搏、欢乐、超脱的一个层面，十字的纵向表达的是友爱、互助、信任、和睦的另一层面。画面中所有人、马都作写实风的精致刻画，而局部细处的马尾、云朵却予以图像变换，不免令观画人摸不清作者的创作意图。也许是作者有意为之，倒也不可尽知。

《唐宫佳丽》（图3-130）

丙烯绘壁画，布、丙烯颜料，手绘，320cm×3700cm，1993年，装置于西安，皇城宾馆。杜大恺作，助手是郁海飞、张延刚等。

踏青、采莲、狩猎、赏雪四个情节置于春、夏、秋、冬四个季节里，环绕大厅四周。人物安详恬静，设色古朴典雅，均简约醇和、自成一格。

《东巴神韵》（图3-131）

丙烯绘壁画，布底、丙烯颜料，手绘，170cm×2000cm，1994年，装置于丽江，丽江机场。张春和作。

以东巴文字为基本图像，嫁接进纳西民间传说的种种神异生灵图像，借以表现纳西民族的创世幽奇和文化流转。迄无先例的图像塑造路数与神秘含蓄的主题立意传达，恰好对接无隙。布局之随机自由，行笔之洗练放达，着色之浓

图3-129 《和平·进步·自由》

图3-130 《唐宫佳丽》

图3-131 《东巴神韵》

艳传情，都足以见证这位出身边远地区、经过战场炮火洗礼的兄弟民族画家，其艺术理念是怎样的不拘绳墨、通脱开放。

《世界之门》（图3-132）

石雕壁画，石、铜，拼镶、锻錾，500cm×5000cm，1994年，装置于北京，世界公园。袁运甫作。

自左至右是大洋洲、非洲、亚洲、欧洲、美洲的自然景观和人文景观，并在各自前方置一铜浮雕饰物。各色花岗石自身固有的色相组合在同一画面上，显得和谐浑厚。

图3-132 《世界之门》

《凤朝阳》

釉绘壁画，陶、釉颜料，雕塑、手绘、烧炼，380cm×3200cm，1994年，装置于北京，朝阳区文化馆。陈进海、陈若菊作。

一边是与地名朝阳的"阳"字取义相同的太阳，一边是表示文化艺术趋向光明繁荣的凤凰。太阳和凤凰的图像都作了非同一般的近似抽象图像的大幅度变形加工，极具现代感。陶板上棱角分明的块状起伏呈现出阳刚雄壮之美。

《我是财神，财神是我》（图3-133）

石刻壁画，石板底、金，刻、描，800cm×800cm，共2幅，1994年，装置于北京，亚运村交通银行。张世彦、谷云瑞、赵少若作。

八棵摇钱树前是两位青年男女挥动双手，动而生财，树上掉下货财万贯。是自力更生、自主命运、自重自雄的中国精神写照。树的棵、枝、叶和人的胳膊，均取"八"之数，喻示发奋、发展、发达、发财……树干、服饰镶以钻石

图3-133 《我是财神，财神是我》

纹样，以珠光宝气渲染美好前景。"财"可谐音为"才"，又使画境的内核产生纵向或多向解读的可能。这种可能并非无中生有，而是产生于已出现在画面之上的实象图像之中。由"财"而"才"，喻示作者对我国物质和精神两种文明发达的期冀。广集传统典故和当今俚俗，兼取颇有差异的中外手法，使本不相邻的物象图像和谐地集合于同一画中，得全新画境。

《孝妇河的传说》（图3-134）

玻璃嵌壁画，玻璃片，拼嵌，300cm×23000cm，1994年，装置于淄博，孝妇河岸。蒋衍山作。

长度近2.5公里的壁画，世所罕见。幸而中国古有横卷传统可资参照，但此画高度又偏低，全画章法仍是一大难题。诸多故事情节上下错落起伏，人物、鸡犬、树木、房屋大小相间，伴以形状各异的空白。有趣的是此画底边紧贴河面，水中可以看到画面的倒影，画面高度"增加了一倍"。造型古朴简练，着色以赭黄为主，均见作者匠心。

图3-134 《孝妇河的传说》

《源》《乐》（图3-135）

陶塑壁画，陶板底、雕塑、烧炼，200cm×400cm，200cm×800cm，1996年，装置于东莞，银城大酒店。姬德顺、陈舒舒作。

前者，庞大面孔之后有人群飞腾，意在中华文化之生生不息。后者，五女演奏乐器，其情温婉旖旎。大脸搭接众人裸体，衣纹与背景串联同构成浑然一体，皆非通常正襟危坐时观照所见，是得自画家心底之臆想、畅想，是"胸中之竹"的外化。造型朴厚敦实而自出机杼他处难遇，有醒目沁心之效。

《友谊·拼搏·辉煌》（图3-136）

丙烯绘壁画，灰底、丙烯颜料，手绘，2200cm×800cm，1996年，装置于咸阳，偏转集团公司。杨庚绪、文军、杰夫·霍克、玛丽娜·贝克作。

波涛汹涌的浪花图像来自中国古代图案，向上升起的红条、白条是西方现代的抽象图像，奋起和腾飞的气势显而易见。中外画家兼取双方擅长的视觉符号，世纪之交为数不多的中外合作的壁画之一，十分成功。

《祥和之云》（图3-137）

绸缎缝补壁画，绸缎、填充物，缝、补，120cm×900cm，1996年，装置于青岛，香港远运公司。赵嵩青作。

画家以蚕丝织物进入壁画，与画面之清丽婉变，兼得双重秀丽之宜。彩云、丹顶鹤补缀于金色锦缎之上，端庄典雅，绗缝走线穿插其中更添画趣。

《天籁》

铸铜壁画，铜，雕塑、浇铸，434cm×2250cm，1996年，装置于武汉，湖北省博物馆。程犁、唐小禾作。

以组织有序的抽象图像可视地表现只能听不能看的音乐艺术，有让人自由意会品味的妙意。抽象图像比起具象图像有开阔得多的解读空间，特定题材可借此得到机巧的表现。作者灵犀昭明而巧妙因借于此，与中国传统绘画艺术中以具象图像的谐音喻示不可视的抽象概念，有异曲同工之效。

图3-135 《源》《乐》

图3-136 《友谊·拼搏·辉煌》

图3-137 《祥和之云》

《玉兰花开》

丙烯绘壁画，布底、丙烯颜料，手绘，300cm×600cm，1998年，装置于北京，北京饭店。祝大年作。

画稿早已问世，各方众人喜不自禁，击掌称善，可谓雅俗共赏。与墙壁等待壁画的通律不同，这次是画稿等待墙壁。此画稿有几次绘制上墙的机会，这是首次。百余个花朵以妍姿艳质群芳争胜，一律平铺并置，拒绝相互重叠，每花与每花之间直见蓝天。此种与自然状态大异的组合，出自作画人头脑中的自主经营。如此，每一朵花的优美神韵就都能尽显无遗。这是此画成功的撒手锏。树后远山的山体之中，排竖线成栅栏状，也是别处难遇的独到手笔。

《希冀·悠远·祈愿》

石雕壁画，石底，雕刻，760cm×460cm，2幅，420cm×1560cm，1998年，装置于德州，中心广场。张映辉、郝林作。

全画表述了接应古典文化的现代建设，对国家的繁荣进步寄予高屋建瓴的期盼。中间是与当地文化有关的后羿射日、嫦娥奔月和董仲舒治学、菲律宾苏禄王朝拜。两边是飞天身姿的当代男女青年，巨大的双手托举着喻示辉煌前景的凤鸟衔环和扬帆前行。布局疏密有致，排比清晰悦目。经过程式化处理的古今人物造型，洗练优美，异于习见的气韵沁人心扉。

《抗战风云》(图3-138)

丝织壁画，蚕丝，织，965cm×1840cm，1998年，装置于上海，龙华纪念馆。唐晖、程犁、唐小禾作。

拼接组合历史事件的老照片，电脑作稿，再织成毯挂到墙上。使用数码技术是中国壁画创作中的一次出新举动。

《世界文明》(图3-139)

石雕壁画，石板底，雕刻，1000cm×20000cm，1999年，装置于深圳，世界公园。侯一民、李林琢、田金铎、蔡迪安、田少鹏、查世铭、周向林、夏丽君

作稿并主持，助手为李义清、冯杰、宋长青、李彤、李越越等。

全画分两大部分。东方文明中有中国、印度、日本、朝鲜、中近东和大洋等。西方文明中有西欧、北美洲等。画上重叠交叉着布置了古今各地域文化精华遗物的图像。图像密集，大小错落。圆形之造型追求逼真地再现实物原迹。其间穿插着人类美术史中各种样式风貌，俨然一座足以纵览各国各时代艺术精华的博物馆。浮雕技艺中采用高雕、中雕、低雕和线刻的多种办法，层次细腻、头绪纷繁。全画和谐而丰富耐读。

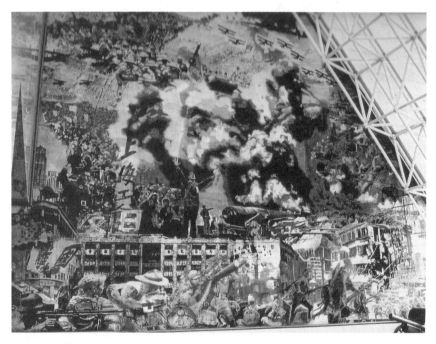

图3-138 《抗战风云》

图3-139 《世界文明》

《受难者·反抗者》（图3-140）

综合材料壁画，布底、丙烯颜料、纸浆，手绘、堆塑，280cm×200cm，1999年，装置于北京，中国现代文学馆。叶武林、阎振铎作。

作者把中国现代文学作品中的现代历史，以及作家们倾注其中的感动思考，精辟地概括为受难和反抗两个命题。全画因此分为东西相对的两段。画面布满作家们笔下的众多文学人物形象，或穿插重叠，或并置。每段两旁各设两个大体量的全身人物，是该段题材的浓缩象征；而两段正中的白衣骆驼祥子和白衣鲁迅先生，则是该段主题精神的集中表现。画中贴了报纸，还用纸浆堆出皱褶。作者在构图和肌理方面作了有益的探索。

图3-140 《受难者·反抗者》

《物华天宝》（图3-141）

铜錾壁画，铜板、锻錾，720cm×168cm，6幅，1999年，装置于龙口，龙口市政府。刘泽文作。

弧面呈桶状的画面左右两端无边缘截断，在其中布置图像时横向贯通就必须刻意经营。此画各单体图像注意纵横两个方向的错落有致，虽取最简易的平摊并置之法而仍能有丰富多彩的赏读快意。

图3-141 《物华天宝》

《纪念常德会战》（图3-142）

石刻壁画，石板底，雕刻、填色，200cm×800cm，2000年，装置于常德，沅江防洪墙。汪港清、韦红燕作。

1943年底，侵华日军出动约9万兵力攻打常德。中国守军苦战16个昼夜，伤亡约6万人，赢得反包围的主动。是抗日战争中最为可歌可泣的战役之一。壁画中以重复组合的技巧描绘将士们之尸横遍野，状写残酷战争的激烈场面，令读画人无不心悸，过目难忘，对当年的勇士们肃然起敬。

《中华千秋颂》（图3-143）

石雕壁画，石板底，雕刻，500cm×11700cm，2000年，装置于北京，中华世纪坛。袁运甫主创，助手是杜大恺、刘巨德、张奉杉等。

堂而皇之地娓娓叙说五千年的华夏浩瀚历史，宏阔的百米长卷画面中，无数个史诗细节、无数个史上巨人，层层叠叠集于一堂。数十画家、数百工人虔

图3-142 《纪念常德会战》

图3-143 《中华千秋颂》

诚投身，群芳竞秀。如此鸿篇巨制，如此兴师动众，在现当代壁画中尚不多见，也是20世纪壁画史的典范之作。

二、整体剖析

（一）顺时应变的内容主题

20世纪前半叶的北伐战争时期、抗日战争时期以及1949年后30年间，大多数壁画的题材内容都紧密联系当下现实生活。战争期间为民族的苦难和存亡呐喊鸣号，揭露敌人，鼓舞斗志；和平期间为社会的进步和发展摇鼓摇旗，赞颂人民，展望未来。

"文革"之后，当代壁画中兴的20年间，多数壁画的题材有三大类：一是山川花木，如长城、长江、黄山、黄河、漓江、泰山、武当山、森林、百花、百鸟等；二是历史故事，如文化史、舞蹈史、四大发明、丝绸之路、赤壁之战、郑和下西洋、王羲之、范仲淹、成吉思汗等；三是文学故事以及神话传说，如梁山好汉、哪吒闹海、红楼梦、青蛇白蛇、凤凰涅槃、女娲补天、夸父追日等。这三类题材此前在中国古典壁画和现代早期壁画作品中，所占比例原本很小，但后来形成最后20年的数量优势和难以改变的定势。

晚近时期壁画题材出现这种倾向，究其缘由，与近现代中国社会生活和思想潮流的激烈动荡和无常变迁有直接关联。20世纪六七十年代的"文革"结束后，公众对于文艺作品长期以来的生硬说教早已厌烦，急切希望能在艺术品中获得纯粹的——哪怕是浅显的——审美乐趣，而建筑物的所有者和建筑设计人员，对于壁画的功能要求只限于对建筑环境的装点和美饰，同时也不愿意壁画被作意识形态解读。壁画艺术家，则对于情感和思想表达受限犹有深刻记忆和阵阵余悸，自然不想重蹈覆辙。壁画创作的直接和间接参与者，画家、建筑师和建筑所有者不约而同地都倾心于安全系数较高因而生命周期较长的软性题材，这恰恰与特定时期公众对壁画的审美期望殊途同归，于是此时期作品便不约而同地选择了浅酌轻唱。

壁画中轻量级的题材内容，实际上反映了人类对诗性惬意生存的由衷的向往。这种向往是一种不可无视的存在。风清日丽、柔情蜜意的诗意人生，是一切品种的文艺创作中与"言志""载道"同等重要的题材。一切艺术创作家尽可在此时彼时、此地彼地，随自家性情来选择表达方式。祝大年的《森林之歌》画面中郁郁葱葱的各色树木，令人沉醉于生机盎然的诗意游冶。他的其他壁画也都有此种立意取向。

当壁画的概念延伸至墙面上符号式的图案饰物时，壁画还有一类题材是纹样（花草、风景、动物、人物、器物）和图像（几何图像、抽象图像）。这类作品信息量偏少，立意偏浅，绘制难度偏低，较难进入重量级壁画的行列。

长时期单向选择浅酌轻唱的题材，难臻壁画艺术的高境界。而20世纪90年代，墙壁上常有所见的空洞小品和涂鸦，更是中国当代壁画艺术与其文化使命不相匹配的两块短板。

此时表现当代社会生活的人物题材壁画幅数不算多。其中一类是边陲地区兄弟民族生活的赞歌，描写他们的起居劳作的日常生活，和单纯朴实、勤劳智慧、和谐亲密、善待自然的生活态度；另一类是青年生活中的文化、体育活动，以符号化的人物和道具的图像、姿态、动作及其组合产生优美悦目的视觉效果。

至于艺术家出于社会责任感，在壁画中直接描写当代社会中的重大事件和真实人物，发表对当下现实世界中沧桑变迁的理解和思考，传达自己心中某种汹涌起伏的悲欢情感（一些民族解放、先烈志士之类题材的壁画），或者虽是软性题材但蕴含着某种心志高扬的人生理念和钩深致远的哲学思考（一些借风景、体育或经济题材表达深沉思考的壁画），虽然不乏其例，毕竟为数偏少。张仃的《大闹天宫》，痕迹清淡地流露出作者创建崭新天地的夙愿。有识人士对此少数作品十分看重，以为或可成为未来中国壁画的弥足珍贵的火种。

壁画艺术，以其幅面之宏大气势、技艺之复杂精致、内涵之丰厚深远、受众之宽泛多广，显示出视觉艺术中的特殊属性，不同于架上、案上操作的小幅面绘画，更非文化生产中的游艺项目所能比拟。它所扬厉的颐神养性之诗意生存，和判断是非的言志载道，无论接驳于何种人生向往或思想信仰，都以宏阔的情怀疆域、超拔的心志境界，体现了雄沉深远的哲学担当。

（二）平实直白的图像转换

壁画艺术如同其他绘画艺术，是把心中的特定感动和思考转换成画中特定的可视图像，寻找二者间的最佳契合，力求准确、机巧而别出心裁，而壁画的这种转换还要考虑到墙体幅面巨大和受众广大这两个因素。

比较起写生画或肖像画一类的小幅绘画作品，壁画，尤其是人物题材的壁画，常常都承载着较复杂的题材内容。在容纳着较多图像的壁画中，其图像转换通常首先（或者主要）是由画面的形象组合之多层次和空间营建之多维度两个层面来予以实现。构图章法，是壁画艺术构思的重点和难点。如驾驭有方、转换准确、叠床架屋之中能见新意，便又是壁画艺术的优势所在。中国现当代壁画在巨大的墙面中营造了具有多个时空单位的自由空间，布置了众多而繁复的诸形、诸色、诸材质，对同一命题从不同侧面反复渲染，不厌其烦。

受众面宽而雅俗兼容的特点，构成了壁画自身以及所有的公共艺术品种专属的艺术品质，即题材之普及大众、亲切可人，以及语言之通俗易读、沟通顺畅。

出于与读者间顺畅沟通的动机，壁画家十分注重于画面上努力做到平实直白而眉清目爽。如此，行止匆匆的读者便有可能在转瞬之间对其中的情之切切、理之凿凿，一目了然。

这里的平实直白而眉清目爽，和随之而来的一目了然，体现了艺术家对当时当地公众的了解和尊重，也体现了自己的价值观念、学养境界、生活积累，尤其体现了以可视图像传达情思的艺术本领。

壁画家的驰骋不羁得来不易，因而万分钟情珍爱原创的追求和特异个性的表达。在与公众零距离沟通的守望和取舍之中，壁画家予以适度的降格消减、巧妙的隐迹潜踪，控制在当下普通公众能够接受的恰到好处的程度上。这是中国壁画家自己的郑重选择。

李化吉、权正环的《白蛇传》，将故事分为9段细加描写，是把故事的语言表述转换成可视图像的方便途径。从左向右一一排列，平铺直叙而循序渐进的表述方式极易为中国的普通公众领会。何况白蛇许仙的恋爱故事本来早已妇孺

皆知，读画公众很快就能进入画境。

有些壁画作品的基本情理命题在完成平实直白的图像转换之后，还设有第二层甚至第三层的伏笔，为有暇稍作驻留又愿意推究深思的读者提供多种解读的诱因和空间。如此，壁画的主题便有可能在读者心中得到进一步深化和拓展。

（三）独行其是的语言系统

与诸多其他画种共生的百年壁画，一开始就从公共环境中巨大墙壁的特点出发，努力探索足以施展自身优势的独特艺术语言。至20世纪末，这套有现当代中国特色的壁画语言系统的建立已初见规模，而且运用得娴熟自如。

与非壁画的诸画种中的时、空、对象单一固定的美学取向比较，壁画艺术的特有长项是，在宏大幅面中，安排宏大信息，实现宏大叙事、宏大抒情，营建宏大画境。这正是壁画家独享的创作愉悦。

壁画艺术的语言系统中最重要的是全画的章法，即各个体和群体形色的位置安排、组合序列和全局的空间营建。基于承载壁画的墙壁面积庞大，边缘多变，壁画的绘制手段多样，加上观者移动的观赏方式，壁画的章法经营天然具有图像众多、空间自由、尺度变化、边缘入画、线痕消长、饱满充实等特色。

把现实视野中纵深方向排列的物象，转移到画面上下左右的横向位置上，并平摊成扁平的片状，施用化纵为横、平行排列、八方同量、进退避就、共用线形、多点视角、封锁背景、影像结构等技巧，形成无纵深感的平面格局，萧惠祥的《科学的春天》，孙景全、张一民的《水泊英雄聚义图》，刘秉江、周菱的《创造·收获·欢乐》，李坦克的《宝藏》，张宏宾的《踏歌行》等，都是众多图像平摊并置，图像之间有舒展的空白。

采用写生取景的办法，像西方古典油画那样，使用聚向焦点、逐级变量、重叠遮盖、视位效应等技巧，制造足以乱真的体积和纵深的幻觉，迅速使读者产生亲临其境的心理反应，这种手法应用于画面巨大开阔的全景画中，尤其相得益彰。袁运甫的《巴山蜀水》、尚立滨的《自然天成》等风景题材的壁画，即

是以逼真的纵深描写取胜。孟德安、贾涤非的壁画《宇宙之声》中，诸多人物都有西式素描般的体积感。

把事件情节的全程分割为若干时段，在画中予以全程有序排列、断续相济、次序引导或瞬间选择细节配置等技巧，使时间过程在画中成为可信可视的图像。徐家昌、任梦璋、祝福新的《棒棰岛的传说》，由右上方向左展开故事全程的若干情节。楚启恩的《范仲淹》，各情节分布于全画四面八方，用云气、建筑、树木对各小画面进行分割，也以此实现各小画面的连接。

以远引遥接的方法，用位接、形接、态接、器接、数接、音接等技巧，把现实世界中既不相邻，又不相关，甚至完全不可视的物象、现象、心象等诸多信息，巧妙有机地搭配在同一画面中比邻而串联一起的可视位置中，予以错综组合。作者将不同信息进行非常规的搭配组合，建立了只存在于画中的心理空间，从而将画面激发出全新的表达和鉴赏诠释空间，产生促人深思的人文拷问和哲学担当，实现了道的承载和志的言传。

张世彦的《我是财神，财神是我》，钻石般的纹样嵌进树干，方孔硬币嵌进眼睛又嵌进树叶，可产生对"财富"和"探察"的联想，会同男女青年挥动双臂的图像，全画传达的是一种价值观：倚仗自力拼搏谋求发展和进步的人生理念。

这样的组合与古典诗文中的"比兴"有些相像。把彼处有关联的单体物象或事件现象的图像，引领过来就近比拟、兴替，产生的溢于言表的心象，虽有些难度，但随兴味盎然的创作乐趣而来的，是深入把玩的阅读机缘。

远引遥接，为观赏时的二次创作预留了相应的余地。读者超以象外的迁想妙得往往越过作者的原本立意，从而发现并迈进始料未及的另样境地。壁画信息量自然更为展拓扩充。

把异地、异时、异事的多种图像配置在同一画面中，一须有序，二须有理。有序配置，是指各信息在画面表层的排列组合，其次序井然的关系，与人类熟悉的时序、空序和通常的美学指向，能够有机而巧妙地契合无隙。有理配置，是指各信息之错综配置，与潜蕴其中的情感、意志，能够有机而巧妙地层见叠出。序理俱在而机巧的图像连接和组合，洋溢着贲张的生命气息。信息之

传达因而得到深化、强化。

章法层面的这些特点，一百年来的各个时期都曾为不同画家所着意发扬施展，成为中国现当代壁画最重要的代表性的艺术特征。

在群体图像中，以嵌合、拼合、粘着、拓扑变形、谐音等技巧，将现实的自然界中不相邻、不相干物事的图像，布置于相邻的位置上，搭配成非常规的异样组合，建立了只存在于画中的心理空间，从而使画面激发出全新的表现力和全新的鉴赏诠释空间，产生促人深思的人文拷问和哲学担当，实现了道的承载和志的言传。读画人即使立足于自身，也有可能产生深层解读。

这些得到中国传统绘画游动观照方式滋养的艺术空间形态，组合异时异地的人物事件于同一画面中，使中国现当代壁画不只因其饱满通透、多元自由的平面构图格局而体现出壁画艺术的独特之美，从而区别于通常时空单一的同时代其他画种，同时也更具东方神韵，区别于同时代的外国壁画。

中国现当代壁画在章法层面的特立独行已经与同时代并行的其他画种形成巨大差异，在人们鉴赏中产生了画种特性层面上的强烈印象。以致中国画、油画中出现多元的自由空间组合时，会被认为是在模仿壁画。

中国现当代壁画中诸多图像分布于画面的四面八方，全画饱满充实，使墙前每个位置的读者都能获得足够信息，却又具有中国式的疏朗通透，显得眉目清爽。

至于填空补白式的并置，立足点固定式的重叠，是手中烂熟而随处可见的格式，简而易行，却也失去了延续中外绘画传统中诸多别样精彩图像组合之因缘，失去多样的把玩品味机会，更失去借不同凡响的机巧布局组合进入深层内涵的机会。

中国现当代壁画中，形的塑造和色的铺陈，与同时代中国其他画种的形色处理没有质的差异。从来自写生的写实的形，到心灵臆造的抽象的形，从刻意考究的程式化的形，到放旷随意的表现式的形，凡是非壁画各画种出现过的塑造样式都能在壁画中出现。中国传统的随类赋彩，西方传统的环境制约、冷暖互补，民间艺术的高纯度配伍，设计艺术的色彩构成，也都为现当代中国壁画家所乐于使用并熟练掌握。因而，在壁画艺术语言系统中另外两个元素，形和

色的层面，中国现当代壁画与非壁画各画种的样式、类型、流派、作风互相通联，未表现出也不曾寻求过壁画自身的独立不凡。

倒是可以从另外的角度说，现当代壁画的形色处理是最早对长期流行的写实画风表现出逆反姿态的，带动了整个中国画坛关于艺术观念和形式的思考和改变。

（四）丰盛多姿的绘制材料和技艺

20世纪的中国壁画在绘制材料和技艺上延续了我国古典壁画"且画且刻"的传统，在颜料手绘之外还运用其他材料技艺。至最后20年壁画家们启用的材料已普及至天然材料和人造材料中的陶瓷、漆、石、铜、不锈钢、玻璃、木、丝、毛、绸缎、人造纤维、玻璃纤维……每种材料施用不同技艺，绘、塑、雕、刻、锻、铸、嵌、蚀、织、绣、堆缝、脱胎……有20余种常用的材料技艺。

各种材料技艺的命名，这里取义于两个组分：材料在先，技艺在后。全名字数力求精简，以最少为最佳。如：俗称"敲铜壁画"者，为与其他品种取得统一的称谓格式，这里叫作"铜錾壁画"。

1. 绘画类群

由画家亲自动手运笔勾线、涂色，整个绘制过程中能够得心应手地充分施展画家本人既往经年积累的描绘功力，使画面尽善尽美地实现预期面貌和水准。绘制过程中处于创作亢奋状态的画家，其久经磨炼的大脑和双手常会随机生发出一些意外偶得的笔意情趣，自然流露出画家独特的艺术灵性，壁画的画面顿现生机盎然。

漆绘壁画——用漆液调配颜料，由画家亲手绘制的壁画。

在中国数千年用漆液绘制图像装饰器具的历史中，留存至今的最早绘画作品实物包含周代和汉代的漆绘屏风。到明代，漆的技艺已发展至高峰，多种材料、技艺技并施创造出了丰富新奇的图像，用来装点各类实用器具。20世纪70年代以降，借其时小幅面漆画发展之便，张世彦作《漓水清湛》和《李杜初会图》，冯健亲作《虎踞龙盘今胜昔》，唐小禾、程犁作《火中凤凰》，以漆技艺入

壁画，创作了一批典雅华贵的漆绘壁画。

漆绘壁画先做胎板，木板须用漆封严。规范的做法是刮三道漆灰，贴一层麻布，涂二道漆，正面磨成哑光的。也可只在木板的正背四周涂二三道漆，做成不拟长期保存的简便胎板。除了各色粉质颜料，漆壁画还有另外四种独特材料：（1）漆液：黏而硬的大漆、腰果漆等天然漆和聚氨酯漆、聚酯漆、硝基漆等人造漆；（2）金属颜料：有光泽的金、银、铜、铝的箔、屑、粉；（3）蛋皮：厚薄色相各异的鸡蛋皮、鸭蛋皮等；（4）贝壳：闪烁虹霓七彩的鲍鱼壳和其他贝壳。此外，举凡一切色彩、肌理、光泽好看又耐磨的硬质材料都可进入漆绘壁画。

人发、猪鬃等制作的硬毛笔和刷、角质刮刀、镊子、筛子、水砂纸等是漆壁画的主要工具。大漆干燥成膜需备有恒温恒湿的荫室或荫干箱。漆壁画的基本技艺有四种：（1）撒：屑、粉布撒成图像；（2）埋：用工具做成起伏肌理于最底层，其上涂或罩色漆液；（3）贴：片状、箔状材料粘贴成图像；（4）磨：磨薄磨穿露出底层埋伏的图像，磨平磨光使画面平坦生光。此外，绘、罩、刻、蚀、雕、堆、喷、印、弹等技艺，与其他画种相通，也常与四种基本技艺兼用于同一画面，以产生变幻无穷的画面效果。在漆绘壁画的实际操作中，胎板的工序和画面诸材料的使用，都可以随时间、资金等条件的制约而因陋就简至较低水平。但这里简那里简，闪光颜料、特异肌理、研磨是三道底线，不可视若敝屣。否则，漆艺术的光华优势必然尽失无遗。

漆绘壁画有其独特而无可取代的画面效果，因其具有丰富多彩而温润通透的材料质感，斑驳灿烂而奇谲有趣的细部肌理，以及随观赏位置移动而变幻莫测的动感色彩光泽。这些质感、肌理和色泽方面的特殊效果，是任何其他画种的材料技艺所不具备的。作为室内壁画，其华丽高雅的画面效果很容易与装修考究的高档室内环境匹配无间。

漆绘壁画不怕干燥、潮湿和冷热骤变，耐酸碱腐蚀，便于水洗保洁。如无恶意重创，可与建筑寿命同步。但其偏高的工时消耗和材料成本，使其在社会文化经济发展中的一定时期内不易成为热门画种。

釉绘壁画——用色釉由画家亲手绘制的壁画。

常见的釉绘壁画有釉上彩壁画、琉璃釉壁画、高温彩釉壁画、釉下色棒壁画。

釉上彩壁画在中国民间早有流传，画工所为，良莠不齐。祝大年于20世纪70年代末绘制了《森林之歌》，其中精湛的绘画技艺使这个画种提升至新的艺术层次，展开了开阔的发展空间。孙景全、张一民作《水泊英雄聚义图》以琉璃釉入壁画，建立了这一画种的新局面。高温彩釉壁画，是20世纪末叶经由侯一民、严尚德等多年在邯郸、淄博、宜兴等窑区潜心研究，熟练掌握了色釉和窑火的规律之后，通过绘制《百花齐放》（侯一民、邓澍合作）、《丝绸之路》（严尚德、谷嶙合作）而开发的新的壁画品种。陈其、陈坚等绘制了釉下色棒壁画《决战》。

釉上彩壁画，在烧成的瓷板上，用色釉描绘图像，再用低温烧烤而成，再粘贴上墙。琉璃釉壁画，也称唐三彩壁画，在低温过火的陶土坯板上，用陶泥做细线沥粉以避免釉色互相洇漫，在线间涂各色玻璃釉，低温烧成。

琉璃釉壁画和高温彩釉壁画，在蘸过底釉的陶土生坯上或经过预烧的陶板上，用面釉画上或喷上图像。此时可用刻线、立线、留线、埋线、去底釉、换底釉、雕刻等法在各色釉间形成隔离带，以避免洇漫渗化，致使图像模糊。施釉时须注意厚薄、顺逆，可多层叠加，以适应各种色釉的不同釉性。施釉后进窑过火时，须仔细控制窑位、窑温。烧成后用水泥加胶把陶板依序贴到墙上。

釉下色棒壁画，用特制色棒在过火的白陶板上画单色素描，再入高温窑烧成，再粘贴上墙。

各种釉绘壁画画面的艺术效果差异很大。釉上彩壁画和琉璃釉壁画的勾勒渲染，与中国画中的工笔重彩异曲同工，血脉相通。釉上彩壁画色釉的纯度、明度都较高，而且品种齐全，基本能满足各类画稿的设色要求。琉璃釉壁画釉色透明，清莹秀澈。高温花釉壁画色彩千变万化，肌理奇异斑斓，常有意外惊喜。晶莹剔透的光泽闪烁，画面凸凹起伏造成的深浅浓淡，衬以朴实无华的泥土本色，自有其别样奇趣。釉下色棒壁画有如西式素描般的风采，清简无华而沉厚深切。

釉绘壁画的釉面耐酸碱、油污、潮湿、风吹日晒雨淋和冷热骤变，而且便于保洁，能与建筑载体的寿命同步，适宜装置于室内外大多数环境。是极具中华民族艺术特色和技艺优势的壁画品种。

胶绘壁画——用胶液调配颜料，由画家亲手绘制的壁画，含水墨壁画。

中国古典壁画大多是胶绘壁画。自远古岩画至夏商周殿堂壁画、汉唐墓室壁画、南北朝洞窟壁画，直至元明清寺观壁画，可谓源远流长。20世纪30年代和70年代的室内壁画，张光宇作《龙女》、张仃作《哪吒闹海》、楚启恩作《九水潮音》、楼家本作《江天浩瀚》等，都是循古法精心绘制的胶绘壁画。30年代的街头抗战壁画，汪仲琼、周多、倪贻德、王式廓、周令钊等作《全民抗战》，50年代的城乡街头"大跃进"壁画等街头急就章，也都是胶绘壁画。张仃作《燕山长城图》《大江东去图》用水墨画的单色壁画也可归于胶绘壁画。

胶绘壁画须有制作考究的墙面。通常以泥、砂和棉、麻、兽毛、人发等混合涂墙若干层，再用胶、矾、石膏做表层处理。但也常可简化为木板上贴布，再用油漆或胶封护表层。颜料是矿物颜料、植物颜料、陶瓷颜料等，用动物胶或植物胶做调和剂。使用羊毛、狼毛等兽毛或人发制成尖头或扁头的笔。墙上放稿勾线，可以是墨色浓重的铁线描，也可以是有浓淡粗细变化的其他线描。敷色，先渲染做底，再填罩遮盖，反复叠加。水墨壁画须画在未过矾的生宣纸上。以不同墨色勾勒之后，再皴擦点染。所有技艺与纸上作业并无二致。完成之后表面上须做保护层。传统重彩壁画还常辅以沥粉（白粉拌胶和桐油成膏，由金属管中挤出圆柱状线条贴到墙上，成蛇状凸起）和贴金（用桐油贴金箔于墙上成闪光色彩）等材料技艺。颜料手绘之外的其他材料技艺的加入，已非纯粹绘画手段，有了综合材料类群的倾向。

胶绘壁画的艺术处理与中国绘画传统的技艺表现和审美取向一脉相通，讲究以线造型，以形写神。色彩浓艳辉煌，雍容华贵。构图饱满而通透，场面宏大而开阔。多为取消或减弱体积和纵深的二维平面样式，也常见以多个时空集中于同一画面描写时间流程和心理意念。

胶绘壁画之墙体制作、绘制材料和技艺的工序和成本都能够精简至最低标准，以便于快速绘制短期使用的各种通俗宣传壁画和环境装饰壁画。如1958年

"大跃进"期间遍布全国城乡的街头壁画，以及城市建筑工地周墙上一度出现的装饰壁画，便是此种实例。

蜡绘壁画——用蜡液调配颜料，由画家亲手绘制的壁画。

古埃及、古希腊、古罗马时，曾用蜡罩于画面上作为保护层。用蜡做调和剂调配颜料作画，始于埃及木乃伊棺上的肖像。18世纪欧洲出现蜡绘壁画。中国蜡绘壁画并不多见，代表作之一为20世纪90年代焦应奇所作之《动》。

以蜡作画，通常需附着于各种材质的硬板上，或者贴上麻布，再用干酪素做底。技艺有三种：（1）皂化画法，蜂蜡加水和阿摩亚碳酸盐加热，做成皂化蜡，再加适量的胶，调配颜色粉，用笔或刀作画。此时可于颜料粉中加入粉末状、颗粒状、纤维状物质，制作略有起伏的画面肌理。（2）松节油画法，用蜂蜡和松节油调配颜料粉，用笔和刀作画。（3）热蜡画法，蜂蜡和植物蜡、达玛油或玛蒂脂加热，调入颜料粉成膏状，绘制时保持加热状态，在电热调色板上调色，用电热画刀作画。蜡绘壁画画面完成后须作表层处理。用丝绸摩擦产生光泽，或用吹风机、电熨斗、炉火加热出光。

蜡绘壁画中蜡的成分使颜料色相饱和，较油绘壁画、丙烯绘壁画显得厚实、纯朴。光泽幽雅深沉，有如丝绒、釉彩。

蜡绘壁画有很好的抗湿性能，也不会因干燥产生龟裂脱落。适宜装置于室内厅堂之中。

油绘壁画——用油调配颜料，由画家亲手绘制的壁画。

油绘壁画是出现于欧洲的近代油画材料和技艺，在中国始于20世纪30年代抗日战争时期张云乔、冯法祀等画的宣传团结抗战的壁画。50年代吴作人作《中国神话》、80年代闻立鹏作《红烛序曲》，也用此种材料和技艺画过公共建筑物中的室内壁画。80年代以后，何孔德、许荣初、宋惠民、李福来等油画家用油画颜料画了一批精美绝伦的全景画《卢沟桥事变》《攻克锦州》《赤壁大战》等。

油绘壁画的颜料、工具、技艺如近代世界各地通行的油画。墙壁钉上表层用油漆封过的木质龙骨，贴上隔潮的石棉板和封过油漆的木板，裱糊上亚麻布或棉布，再涂白色无光漆做底，以衬托颜料。这种加工布底的方法可酌情增减、

变通其工序和用料。全景画的画布无木板衬底，而是绷紧直接空悬于屋顶和地面之间。油绘壁画绘制时用硬毛做的扁平笔（或尖头笔）施薄涂、厚涂、拖、戗、拍、捻等法，或用钢制刮刀施刮、刻、挑、拔等法，制作丰富多样的画面肌理。

油绘壁画的艺术表现也如小幅油画，擅长表现逼真的体积感、纵深感和物象质感，色调和色阶层次丰富。画中多有形象之间相互重叠遮盖，和因依附于科学的透视规律而严格周密的远近渐变、线群聚焦。画中空间通常多为纵向深远的单一空间的样式。

全景画是壁画中的一个特殊品种，由于油画的材料和描绘技艺的充分施展，才有巨大的简形画面中真实逼人的纵深空间和恢宏浩荡的情势气象。

油绘壁画抗破坏力较低，只宜装置于室内，且须小心保护。

丙烯绘壁画——用丙烯液调配颜料，由画家亲手绘制的壁画。

丙烯是现代材料科学的产物，是人工合成的材料，用于制作颜料只有几十年历史。20世纪70年代末期中国当代壁画勃兴之始，李化吉和权正环作《白蛇传》、袁运甫作《巴山蜀水》、袁运生作《泼水节——生命的赞歌》、刘秉江和周菱作《创造·丰收·欢乐》、高宗英作《天坛晨晓》、张一民作《舜耕历山》、杨晓阳等作《丝绸之路》、唐小禾和程犁作《埃及七千年文明史》等，都是使用丙烯颜料绘制的各种艺术风格和表现手法的壁画。丙烯绘壁画材料价廉、操作简便，画家无须经过专门训练。全国各地广泛使用，短期内有大量优质丙烯绘壁画涌现于世。

丙烯绘壁画绘制于麻布或棉布上。布须贴到木板或墙壁上，里外两面做隔潮处理，画面用胶或油漆做底。绘制工具是各种软硬毛的尖笔、扁笔、圆笔和钢刮刀、角刮刀。丙烯绘壁画的技艺与胶绘壁画、油绘壁画的一切技艺相通，既可使用中国传统绘画的勾、染、罩、皴、擦，也可使用西方油画的笔涂、刀刮。

丙烯绘壁画技艺的多元性，足以调动各类画家的各类绘画能力，绘制出写实、装饰、抽象等不同风貌的壁画。而且既可精心画出足以传世的精品，也可快速完成只供急用的短期壁画。

丙烯绘颜料还有水溶、快干、干后不溶于水、无光泽、无龟裂、不脱落等优点，有一定程度的抗破坏能力。可兼用于室内外。但在以材料成本为壁画造价主要依据的时期，丙烯绘壁画因其颜料低廉很容易被当作普通糊墙纸，在装修换代时遭拆毁丢弃。前述精品例画，多数曾遭遇此种尴尬。

2. 工艺类群

画家作稿之后，助手或工人使用非绘画颜料的各种软硬材料，采取非绘画技艺的各种嵌、蚀、织、绣等技艺完成的壁画，在20世纪70年代末期兴起的壁画热潮中普遍出现。工艺型壁画中图像之形状、色彩、空间组合与绘制材料、技艺之间有着相互依托限定、相互承接启动的关系。当具有种种特殊属性的特定绘制材料、技艺，为形色构图的施展带来特定指向之时，形色构图的特异面貌也显示出和肯定了，并将更加发扬绘制材料的自身优势。

此类群壁画的绘制过程中，画家通常在做好工艺设计和流程设计后，只起指导监督的作用，保证画面的艺术质量。助手和工人投入大量劳作，他们的审美趣味和技艺水平，也不可避免地对壁画面貌产生一定影响。因此画家在艺术创作中的主体作用，这里还体现在对诸多参与者的组织、协调，以及对群体行动的调度、裁夺。

前述绘画类群中釉绘壁画和漆绘壁画，有时画稿完成后也交由工人绘制。此时画面效果和操作方式自然与工艺类群壁画类同。

瓷嵌壁画——用瓷片拼镶的壁画，俗称马赛克壁画。

中国古典园林建筑中早有用颗粒状或片状的卵石、石片、料器片、砖瓦片在地面、墙面拼镶成图像装点环境。

20世纪中叶从东欧传来西方镶嵌画技艺，但真正首次上墙的是60年代姚发奎的《百里漓江》和岳景融的《榕荫》，70年代秦龙、张国藩等作《漓江之春》、梁运清作《奇峰争秀》，80年代秦岭、高宗英作《花果山》，严尚德作《日月星辰》，许荣初、赵大钧、宋惠民作《春风·生命》，周苹作《海底世界》等，都是现当代瓷嵌壁画精品。

瓷土加进色粉，烧制成约为12mm×12mm×3mm的方形瓷片，也可以做

成别的尺寸和形状，用时随机剪裁。反向过稿至牛皮纸上，使图像左右颠倒。使用干后能为水溶化开的粘接物，把瓷片拼贴到牛皮纸上。各瓷片间须留有2～3毫米的缝隙，是为了灌进水泥胶增加附着牢度。全画拼贴完成后，把整张牛皮纸分割成便于提拿的小块。纸背面编好序号。墙上先用水泥做底，全墙打进等距离排列的粗铁钉，钉尾露出以帮助承受瓷片重量。在墙上和小块牛皮纸上有瓷片的一面，都抹上掺进胶液的水泥浆。把小块牛皮纸瓷片向里依序贴到墙上，用胶锤敲打使瓷片贴牢贴平。牛皮纸用水浇湿泡透后揭下。向瓷片缝隙中刮进水泥胶，此水泥胶可加进适宜的色粉。未干透时，用铁丝刷去掉表面多余的水泥胶污渍。干透后，瓷片表面擦蜡做保护层。如用一面涂色釉的陶片代替无釉瓷片，因陶片背面是陶土本色不便辨知正面釉色，拼贴时须加一道工序。用陶片背面贴向牛皮纸拼镶出图像后，在正面再贴第二层牛皮纸，再揭下第一层牛皮纸，在第二层牛皮纸上编号分割，上墙。

瓷片拼镶后画面满布颗粒状色斑，其排列可依互随色序或互补色序。无光的瓷片，拼后图像明晰肯定。施釉的陶片，灯光照射后图像迷离扑朔，另有一番情趣。不同的瓷片和陶片可用于不同的装置环境，创造不同的画面情调和环境氛围。

瓷片间缝隙的总和约占全画面积的1/6，是瓷嵌壁画不容忽视的视像元素。缝隙的走向，如能随画中个体形象的结构起伏和全画的情调气势作有序排列，参与全画的深层情理传达，不只是对缝隙能量的充分挖掘，更可昭显瓷嵌壁画独有的技艺手段、特征和艺术风貌。

瓷嵌壁画，瓷片和陶片都耐酸碱腐蚀，不怕风吹雨打日晒，不怕冷热潮湿，可水洗保洁，耐久程度可与建筑物寿命同步，最适宜绘制室外的巨幅壁画。

玻璃嵌壁画——用彩色玻璃拼镶的壁画。

有片形规整的小片玻璃嵌壁画，还有片形自由的大片玻璃嵌壁画。

彩色玻璃制成小方片拼镶成画，虽然现代才在中国出现，但其技艺缘起可追溯至古代园林地面用卵石、砖瓦片拼镶成的图饰。

20世纪80年代穆家麒作《大兴安岭秋色》，汪诚一作《艺术之光》，陈永祥作《酒泉古史》，是此类壁画的佳作。片形自由的大片玻璃嵌壁画源自西方教堂

的玻璃花窗（见图3-164），由20世纪中叶派出东欧的留学生引入。80年代王学东作《教堂窗》，90年代张国藩作《太阳》，叶武林作《祝福·女神·白杨礼赞·家·茶馆·原野》之人物造像，是此中精品。

小片玻璃嵌壁画，使用12毫米见方的彩色玻璃片。也可用透明玻璃一面着色切成小片。把玻璃片在图像左右相反的牛皮纸上贴满，裁成便于提拿的小块，用水泥胶贴到墙上，揭下牛皮纸，用水泥胶溜缝，涂保护层。其拼镶和上墙的具体技艺与瓷嵌壁画相同。

大片玻璃嵌壁画，先画足尺大稿，设定各细部色相及其边缘的铅条分布，依纸型裁出彩色玻璃。如需在细部精细刻画，则用专门的玻璃颜料做底，再用透明的玻璃釉料描画。把画面边框摊放到大木板上，从一角开始把彩色玻璃片逐一嵌进已定位分布的铅条中。铅条接头处要焊接。玻璃片和铅条间的缝隙用黑色水泥填充。上墙前先做好留有余量的水泥边框，全画放入后用水泥补严空隙。另一种做法是，彩色玻璃切割成型后，用透明树脂粘贴到无色透明的玻璃底板上。此法可用有机玻璃代替。

光线穿透画面，玻璃嵌壁画和全室顿现明朗辉煌。晴阴晨昏昼夜随光线强弱冷暖的变化产生画面情调的变化。小片玻璃嵌壁画如光线只从前方射来，能形成许多高光闪烁点，画面斑驳陆离而灿烂，另有一番现代意味的视觉效果。

玻璃嵌壁画材质虽难敌重力撞击，但耐酸碱，耐冷热潮湿，便于清洗。综合考量其全部长短，高悬于室内墙壁自有其不可取代的优势。

石嵌壁画——用石片拼镶的壁画，有单色石嵌壁画和彩色石嵌壁画两种。

白色大理石上常有黑色或褐色的纹理，镶到座椅、屏风等家具上作为饰物，已有清代实物留传。

20世纪80年代初期，尚立滨由此得到启迪，把有单色纹理的大理石板拼连成巨幅山水画，装置于墙壁，创造了一种壁画新品种。《峰峦夹江》之后，还有《自然天成》《长城雄风》等接连装置于几处驻外国大使馆。彩色石嵌壁画也在差不多同时由国外引进。徐家昌、任梦璋、祝福新作《棒棰岛的传说》，袁运甫作《世界之门》是此类力作。

单色石嵌壁画，画稿上根据石板实际形状和尺寸画出比例准确的方格网。

为每一方格选出纹理的形状和走向与画稿方格中图像相仿的石板，摆放到地面上圈定的方格中。墙壁须是钢筋混凝土结构，在水泥层上打满等距离的粗铁钉，钉尾露出。石板背面抹上掺进强力胶的水泥，自下而上依序贴上墙壁，用胶锤敲打使其坐实而平坦。石板间的缝隙中刮进水泥胶，可增强牢度。洗去表层水泥污渍后，进行画面抛光，使石材肌理、色彩、光泽充分显示。最后在全画表层涂蜡（汽车蜡、水蜡或石蜡）作保护层。

彩色石嵌壁画画稿须放大至足尺。为每个局部选定肌理和色彩相适宜的石材，用纸模板帮助切割石材的外轮廓。放样和切割都须仔细准确才能严丝合缝地拼接到位。依序拼至地面画稿中。上墙和保护层的方法与单色石嵌壁画相同。

单色石嵌壁画宜作巨幅的大山大水。中国水墨山水意境转换至石板上，透过粗犷豪放的纹理走势，得见苍茫翻飞的云水叠和。行云流水般的图像游走于石板上，颇得"似与不似之间"的朦胧意蕴，蕴含丰富而奇趣盎然的中国气势，曾令外国政要赞叹有加，誉为中国绝艺。彩石嵌壁画中石材色彩和肌理糅进具象图像中，艺术匠心游离于法度内外，其特异情趣令人玩味不尽。

石材耐碰撞，耐冷热潮湿，易水洗保洁，不怕风吹雨淋日照，装置于室内外既与周边建筑环境中的其他建筑构件取得观感的和谐，还能与建筑物同寿。

铝蚀壁画——在铝板上用酸腐蚀的壁画。

铝蚀壁画是20世纪末才出现的新壁画品种。

漆德琰、符宗英作《蜀国仙山》，卢德辉作《文成公主进藏图》，曾有积极的探索。齐梦慧作《孙悟空三借芭蕉扇》用铜板代替铝板施同样腐蚀技艺，也颇见成绩。

取厚度为15～25毫米的铝板，用木炭抛光板面。过稿后，涂清漆于图像中不拟腐蚀的部位和铝板背面与四周断面。干后用刀尖修整图像。向板面喷射加入少量硫酸的三氯化铁，或将铝板浸泡于此腐蚀液中。取出铝板，清水洗去余液，中止腐蚀。用稀料洗去用于掩盖的清漆。置铝板于氧化液中作氧化处理。染料溶水加热，铝板浸入，使铝板着色，再用开水浇烫使色固定。在腐蚀凹陷的浅槽中填进色漆。用铜板置换铝板，操作过程大抵如此。也可引进铜版腐蚀

画中一些特殊技艺，使画面肌理更为丰富耐看。

以金属为胎板作壁画，色彩中穿插着闪烁金属光泽的线与面，画面呈现出饶有意趣的现代感。

由于绘制技艺简便，成本低廉，抵御人力和自然破坏力的能力较强，使铝蚀壁画在现代建筑中有较宽泛的适应性。

毛织壁画——用羊毛织的壁画。俗称壁毯、壁挂、挂毯。

有图案纹样的毛毯铺在地面，是地毯。后来织成风景、人物、动物之类的绘画图像挂到墙上，专事观赏之用，便具有壁画的属性。这在中外都早已成为传统。20世纪中国现当代壁画勃兴之时，还出现了用蚕丝或人造纤维取代羊毛织成的挂毯。丝织壁画则价格偏高，宜于高档厅室中悬置。人造纤维色彩鲜艳有光泽，不怕虫蛀，重量轻，价格低，便于制作普及品。用蚕丝和人造纤维织毯，操作技艺与羊毛完全一样。

黄永玉作《华夏大地》，侯一民、邓澍作《丝绸之路》，李化吉作《旋律》等，装置于国内外。

在织毯机后挂上足尺线描稿。用染好的各色羊毛在经纬线的交叉点处系牢，切去多余长度。每束羊毛的多少和画面中每一寸的羊毛道数，决定画面图像的精细程度。毛束越细，道数越多，画面层次越细致入微。全毯织成后，整幅羊毛须修平理顺，或剪成浮雕般的起伏。

毛织壁画松软柔和，温馨宜人，悬挂于室内，与四周环境中坚硬冰冷的其他装修材料恰成质感的强烈对比。这种使环境气氛宽松舒适的作用，是任何其他壁画材质所不可企及的。

毛织壁画适宜装置于意欲制造宁馨可人氛围的室内环境中。

绸缎堆缝壁画——用丝绸、锦缎堆塑缝补成略有凸凹起伏图像的壁画。

用彩色布料剪出图像并拼贴成小幅画面的民间补花工艺，在我国中原一带早就广为流行。西藏的巨幅唐卡画，由华丽的绸缎拼贴而成，至今仍是藏族节日生活中深受人们喜爱的宗教艺术品。规模宏大而密实精致的画中人物景物，与壁画有着更为直接的因缘联系。

周炳辰、柴海利作《幔亭宴》，以江苏特产绸缎堆缝成壁画，是现当代壁

画创作中的有益探索。赵嵩青的《祥和之云》中，绗缝走线的路径图像也是观赏内容。

在泡沫塑料或棉絮堆成的起伏图像的不同部位，蒙上与图像适宜的各种花色之丝绸、锦缎或其他材质的布料，再用色线缝合固定。线脚之走势当然也大有文章可做。

绸缎堆缝壁画的表面柔软温暖犹如壁毯，而绸缎中精致华丽的纹样和灿烂耀目的光泽则又是一片天地。

绸缎堆缝壁画的制作简便，工料成本都不高。但其材质显然不具有较强的抗破坏能力，只适宜装置于人流不旺的高端场所或室内环境之中。

3. 雕刻类群

用雕、刻、塑、錾、铸、脱胎等手段在各类材质的平面的墙面上，做出略有起伏凸凹而深浅不同的图像，统称为雕刻型壁画。

俗称为"浮雕"的此类美术作品，它的艺术经营重点如同一切其他壁画品种，是在平面载体幅面中的上下左右，布置进众多信息，展开它叙事说理的功能。其图像的组合、塑造、感染力主要在全画面的横阔水平方向经营形成。图像的纵深凹进深度有限，大抵可视为一种表层肌理。至于体积感和纵深感之产生，有如古典油画和素描，依靠的是观赏时的幻错觉，而不是像圆雕那样，载体自身就具备实际的体积和纵深，能够在移目、移步于前后左右的不同方位和高低俯仰的角度时，看到真实的体积和纵深。而且，娴熟于圆雕技艺的雕塑家通常也不大擅于经营大型浮雕的横向画面布置。所以索性把大面积的"浮雕"归类于壁画，还显得靠谱。至21世纪，出现了一个约定俗成的量化界定：厚度不足10厘米的浮雕算作壁画。这一举措有助于遏止无谓的争执。

石雕壁画——在石板上雕凿有凸凹起伏图像的壁画。俗称石浮雕。

石雕壁画中国古代早有出现。汉代铲底成浅平台的画像石，麦积山石窟南北朝泥装敷彩石胎佛像，至今有遗迹可鉴。

20世纪中叶刘开渠等8位雕塑家与冯法祀等8位画家合作，为北京人民英

雄纪念碑做了8幅石雕壁画，是新中国石雕壁画的最早作品。90年代侯一民、蔡迪安、田金铎等作《世界文明》是国内史无前例的巨制。

石雕壁画定稿后先做泥稿。如采取西方古典浮雕的写实风格，泥稿须做足尺；如采取中国古典浮雕的装饰风格，泥稿尺寸可按比例缩小，表示出各部位的凸凹起伏关系即可。在尺寸相当的木板上布满铁丝拴的木质小十字架，使泥坯抓牢不下垂。木板上摊泥至足够厚度，用木制、竹制、角制、金属制的各种雕塑刀，施切、挖、堆、压之法，塑造形状与凸凹起伏。完成后翻成石膏，再由石雕工人在色彩、肌理、光泽适宜的石板上依样雕凿。石雕完成后可在表层涂有机硅防止风化，但通常多不做此保护层。装置石雕壁画的墙体须能负荷石材的巨大重量。

石材上雕凿成画，其硬实沉重的石质和粗犷凌厉的雕凿痕迹十分适宜表现纪念碑性的宏大主题。

石雕壁画装置于室外，可长年直面风雨太阳而毫厘无损。

石刻壁画——在石板上刻线成槽或铲底并填色的壁画。

以线造型是中国绘画传统。汉代画像石中有刻阴线成图像的先例，应为石刻壁画的始祖。南北朝石窟中和唐代墓室中也有石刻壁画出现。

20世纪末叶林载华、邓本圻、张拔、潘保奇作《大观园》，孔维克作《白英点泉》，汪港清、韦红燕作《纪念常德会战》等是此类壁画佳作。

石刻壁画选用质地洁净的白色或浅色石板铺满墙壁，放稿后沿线凿成线槽。有时还在圈定的范围内铲底并浅凿肌理。描色彩或贴金箔于或凹或凸之处。全画可罩透明漆保护。

石刻壁画图像简洁单纯，爽快大方。单纯的色彩和光线作用下的形状和线的魅力在壁画中得以充分施展。其中一些铲底成平台的作品，其中国特色的艺术情致毕现于纤毫之间。

石刻壁画隐身于建筑和装修的整体艺术格局中，不事张扬又有展露，适宜近距离观赏。为环境设计的整体意图点睛成龙，是建筑师和室内设计师爱用的壁画品种。

陶塑壁画——用陶土塑成凸凹图像过火烧制的壁画。

在中国传统建筑中，秦汉瓦当和画像砖等泥土塑成的建筑饰物，应是现当代陶塑壁画的初始样式。明清皇宫中壁面上施色釉的浮雕图案随处可见。北京、太原等地的九龙壁是陶塑壁画的经典之作。

20世纪末叶，李化吉作《源远流长》，陈若菊作《阳》，刘玉安作《和平·进步·自由》等以陶土或紫砂土做陶塑壁画，在或写实或变形或抽象的浮雕上施单色釉，均各成一格。

在足够厚的湿泥板上，用刮板剔去多余的泥，用压板压紧留下的泥，塑成浮雕图像。再切割分块，每块背面做燕尾槽，注明序号。干透后施釉，也可不施釉。入窑烧成。上墙时先在陶板背后拴上钢丝，在燕尾槽中和墙上灌注加胶的水泥，用钢丝拴牢在墙体上预先打进的射钉上。陶板依先下后上的次序铺满全墙。再在陶板缝隙填满水泥，并清理釉面水泥污渍。墙体自身必须有足够的承重能力。

无釉陶塑壁画，素朴浑厚。单釉陶塑壁画，庄重典雅。彩釉陶塑壁画，华丽辉煌。装置于不同的环境空间，表现不同的内容主题，营造不同氛围情调，都能各得其所。陶塑壁画是体现中国传统艺术手段和风貌的壁画品种，实践证明它在表现当代题材和艺术理念时也颇能有所作为。

陶塑壁画和一切陶瓷制品一样具有抗酸碱、油污、潮湿、风吹雨打日晒、酷寒盛暑和冷热骤变，以及清洗方便等优点，适宜装置于大多数室内外环境，足与建筑有同步寿考。

漆刻壁画——在漆胎板上用刀刻线成槽或铲底填色的壁画。俗称雕填壁画、刻灰壁画、雕漆壁画。

漆技艺中，刻线填色漆的戗画技艺，铲去漆皮填色漆的雕填（刻灰）技艺，早在周秦时即有出现。明代又出现雕漆技艺。施于墙面作成壁画，却是现当代才有。

20世纪中叶周令钊、陈若菊曾作雕漆壁画《人民公社好》，山西也曾有漆刻壁画出现。80年代张清作《宴客乐舞》，尹向前、宁积贤、李文龙作《华夏魂》，均是漆刻壁画佳作。

漆刻壁画的胎板须有足够的漆灰层。雕填（刻灰）壁画，表层涂黑漆，用

针或刀尖刻线形成细而浅的槽，填进金漆、银漆或色漆，或用雕刀铲掉表层漆皮，填进各种色漆。填平后研磨与胎板找齐，也可不填平不找齐。最后全板整体研磨出光泽。雕漆壁画的胎板，须先预埋多层红漆或以各种色漆交叠，半干时趁漆还软，用雕刀削刻，露出断面，显示断面上的各个色层。

雕填（刻灰）壁画通常保留了大面积的胎板黑色，黑漆的光泽幽润深沉。所填色漆也多单纯简约。画面刀痕毕现，有竖切有横刮，或流畅或滞涩，均各得其妙。雕漆壁画中的各种形象由细密的几何纹样组成，刀法严谨精致，具有强烈的装饰趣味。漆刻壁画面貌古朴敦厚，具中国传统气势，在民间和国外颇受青睐。

漆刻壁画中的雕填壁画，用材和制作较漆绘壁画单纯简便得多，绘制时间无需太久，成本低廉，而雕漆壁画刻工较细，耗时较久，成本偏高。可分别装置于不同环境中。

铜铸壁画——用铜铸造有凸凹起伏图像的壁画，俗称铸铜浮雕。

夏商时以铸造青铜为工具、兵器、食器，冶炼、铸造、纹饰的技艺已达到很高水平。铜镜背面常见精致美妙的浮雕画面。用铜铸造的巨幅壁画装置于墙壁，未见古时文献记载，也是20世纪后期才出现于中国。

20世纪90年代程犁、唐小禾作过抽象图像的《天籁》，杜飞作过具象图像的《泱泱华夏》，是中国当代壁画中铜铸壁画的代表作品。

铜铸壁画须做足尺泥稿。在布满木质小十字架的木板上堆泥至足够厚度，用各种型号的木质、竹质、铁质雕塑刀在泥上切、削、掏、堆、压，做出浮雕。再翻模做石膏成品。用砂铸、陶铸或蜡铸的办法做范，灌注铜水，得铜质成品。成品表层可在火碱腐蚀后施硝酸铁使铜变黑，施硫酸铜使铜变绿。也可打磨抛光。铜铸壁画自身重量很大，墙壁应有相应的承重能力，以钢筋混凝土为佳。墙壁和铜铸壁画的背面都要装钢架，两部分须焊接在一起。

铜铸壁画，形象起伏变化之精微繁细可尽遂人意。泥巴揉捏的痕迹暗含金属的刚健挺拔。耀目光斑之侧还可做旧，做出锈迹片片。铜铸壁画在壁画一族中有其难以取代的视觉优势，适宜表现纪念性的重大题材。

铜铸壁画制作工艺复杂，成本昂贵，但其材料质量和寿命能超出建筑环境

许多。人们重视壁画的传世永久的价值之时，铜铸壁画就有机会施展身手。

铜錾壁画——用铜板敲打成凸凹起伏图像的壁画，古称錾花，俗称敲铜壁画、锻铜壁画。

中国春秋战国时期即已有錾花工艺，在铜质器皿、饰物上用工具做出有图案纹样的浮雕，长期流传在民间。把这种技艺应用于壁画，是在20世纪末叶。年轻一代壁画家乐于使用此种技艺。

李向伟作《生命运动交响曲》，高万佳、徐晓红作《文房四宝》，姬德顺、陈舒舒作《源》《乐》，蒋陈阡作《兵圣图》，周见作《老虎滩传说》，邵旭作《鞍之战》等均是佳作。一段时间成为全国各地风行最盛的壁画品种。

铜錾壁画，取6~8毫米厚的紫、黄、白各色铜板（也可用不锈钢板）剪好形状，先以捂、打、滚使之呈现基本形态。烧烤加热使其变软又不烫手，垫湿沙袋，用尖、扁、圆、方、平各种型号的金属錾和木槌，在正反两面施踩、抬、挤、揎、拘、点、平、光诸法细细敲打。使铜板陷下或凸起成起伏形态，继而敲出肌理。再把分散的铜板焊接成整体。最后用擦铜液清洗表面污渍，或作适度抛光，或喷保护漆。用螺丝钉或木钉固定到墙壁上。

铜錾壁画，造型简练、明确、方正，善于营造秩序美。有金属的铮铮作响之质感和熠熠生辉的光泽。

铜錾壁画技艺操作简便，无需复杂设备，制作成本低廉，便于在较简朴的公共环境中普及推广。但此种技艺通常都由工人操作，较难做出形状和起伏的精微细致层次，这是创作画稿和设定环境时需注意的因素。

木雕壁画——用木板雕凿成凸凹起伏图像的壁画，俗称木浮雕。

中国传统木雕工艺历史悠久。建筑物室内装修中，木质浅浮雕、高浮雕、镂雕在广东、福建、浙江等南方各地随处可见，是极具特色的一种民间工艺，至今风光犹盛。

20世纪末，李向伟作《锦绣江淮》，陈绿寿作《巴楚风》，在壁画领域内发展了传统木雕工艺。

木雕壁画，选材至为重要。木质较硬、密度较高的榆木、水曲柳木、秋木、椴木、樟木、银杏木、小山杨木等都在可用之列。木材须经烘干脱水，

再把小块木板拼接成所需尺寸。过稿后，先从大处着手雕出大关系，再于细部逐渐深入刻画。再根据图像的结构、质感和画面装饰效果做刀味十足的肌理处理。木雕用刀型号很多，可根据木质、图像和个人习惯选择适用的刀。使用时用手推送，或用铁锤敲打。雕刻工序如由工人完成，须提供石膏浮雕小样，显示各细部的凸凹起伏。但画面中人物面孔、手脚等重要细节仍应由画家自己动手才好。雕刻完成后，用油灰填补缝隙、疤结和其他意外凹陷。砂纸打磨表层后着色液使木雕具有某种色相，再喷透明漆（聚酯漆或硝基漆）或打蜡（汽车蜡、水蜡或石蜡），是为保护层。木雕壁画上墙通常用膨胀螺丝固定，或用胶粘。

木材质感和石材、铜材一样，极易与建筑环境中的各种装修材料融为一体。而它的温润可人和朴实无华，以及雕刀在木材上的操作留痕，更具有人和自然之间的亲和感。

木雕壁画对多种自然力和人力破坏缺乏较强的承受能力，必须依存于室内环境。造价低廉，操作简便，使其成为易于普及流行的壁画品种。

玻璃雕壁画——在厚玻璃板上喷砂，做出有凸凹起伏和明暗差别的壁画。

20世纪70年代初期，阿老、刘振宏在玻璃工人帮助下开始了对玻璃雕壁画的探索，作《熊猫与竹》。10年后普及到全国各地的装修工程中，成为民间的一种低成本的工业生产。

玻璃雕壁画所用的玻璃板须有相当厚度，以容纳凹进深度，并有一定安全系数。先用胶布贴在拟保持透明的图像上，将金刚砂通过气泵喷枪打向画面未遮胶布的部分。浅打可使平面玻璃变成不透明的毛面，深打则可得起伏有致的坑穴，成为图像凹陷的浮雕。喷射中适时调整喷力和喷枪口径，以及通过增减胶布，可做出细致的层次变化。最后揭下胶布，即得成品。喷射操作中粉尘飞扬，操作人员着装须全身无缝隙，工作室也要严格密封。

玻璃雕壁画的载体是玻璃，喷后毛面仍可透光，与未喷过的全透明部分相映成趣。全画有明暗变化，还有凸凹起伏。玻璃表面可着色，再装配彩色灯光，可得迷蒙莫测、变幻无常的旖旎景象。

玻璃雕壁画制作简便，成本低廉，易于流行，已成为中低档装修工程中受

欢迎的壁画品种，遍见于全国各地饭店、宾馆、游乐场所。适宜用来做两个建筑空间中的隔断墙。但至今艺术家介入不多，画面少见高品位的图像，因而玻璃雕壁画中罕有精品。对此壁画品种应该加大艺术投入，组织再度开发。

玻璃纤维脱胎壁画——用树脂贴玻璃丝布成凸凹起伏图像的壁画。俗称玻璃钢浮雕。

古人传下的漆器脱胎工艺，应是玻璃纤维脱胎壁画的先驱。20世纪80年代，国内雕塑界为降低造价，引进建筑材料技术的新成果，开始用玻璃丝布制作圆雕，作为铜质圆雕或石质圆雕的代用品。

陈绿寿作《望海》等玻璃纤维脱胎壁画出现于20世纪80年代，开此类壁画之先河。

在浮雕的石膏阴模胎具中，沿模具内壁做隔离层，贴上用人造树脂浸过的玻璃丝布数层。脱模后，在布表面或贴石粉、石屑，或涂各种色漆，使表层具有岩石或金属的质感。

玻璃纤维脱胎壁画能够模仿铜质浮雕或石质浮雕，几可乱真，但却没有自己的特色。

玻璃纤维脱胎壁画有着体量轻便、造价低廉和快速完工的优势，也有一定的抗撞击的能力。但却非常容易燃烧。所以，装置于室内外用于中短期的移动展示尚可，防火要求高或隆重华贵的环境中以不出现此种材料的壁画为好。

4. 综合材料类群

现代壁画家每人掌握并能熟练应用的材料和技艺都不止一种，常常把多种材料和技艺有机地组合于同一幅壁画之中。

20世纪80年代，王文彬作《山河颂》，许荣初、赵大钧作《乐女游春图》，都是综合使用了胶绘、沥粉、贴箔、石膏浮雕等多种材料技艺。张颂南作《现在与未来》，瓷砖施釉上彩做背景图案，玻璃纤维脱胎浮雕做主体人物。陈人钰、王琰作《新世纪协奏曲》，在大理石墙面拼镶了木质的浮雕和铜锻的浮雕。

综合材料类群壁画的材料和技艺来自所有现成的各种材料和技艺，其搭

配组合极为随意，既无前人的现成模式可以模仿效法，又无其他外部的规矩准绳能够制约，全凭画家艺术灵感的萌动而作如此这般的自由调度。

综合材料类群的壁画，其视觉效果较之材料技艺单一的壁画，又是一番天地。不同的材料和技艺排比在一起，展现出或协调沉着或对比活泼的不同美感。综合而再造，既在法度之中，又有新意地脱颖而出。艺术家们创作之时颇有重整山河挥洒自如之快意，观众观赏起来也全无唐突不适、佶屈聱牙之障碍。画家和观众两得其宜。

别出心裁的全新材料和技艺配搭组合有待画家陆续开发，想必是极为广阔的天地。

（五）鼎立并行的审美情趣

综合考量中国壁画的画面构思、构图经营和形色处理，其艺术风貌的形成，除了由于画家本人的艺术观念、习惯手法，还因应于壁画作品的环境功能、社会职能和内容主题、绘制工艺，以及当下中国公众的审美取向等诸多外部因素。

中国现当代壁画大致有三种类型的艺术风貌。

1. 装饰风格

对画中形象的形状及其姿态动作予以提炼整理使之程式化。画中各形象的色相、色彩关系和全画色调的设定，都较多地遵从作者主观情感的流向。各形色分布于平面的格局中，使读者公众在源于自然又异于自然的秩序美之中获得审美愉悦。

壁画装饰风格的形成，还与一些壁画的绘制材料和技艺有关。瓷嵌、玻璃嵌、石刻、铜锻等几乎所有的非绘画材料技艺，都没有可能得到写实风格中细致逼真的形和色，以及体积和纵深，而它们材质自身所具有的独立审美价值，唯有减弱所描绘对象的自然美属性，转而营建全画的秩序美氛围，才能得以凸显。

秩序化的形和色已经中规中矩、可以量化，绘制过程中的个人随意度较

小，这就便于艺术家之外的助手和工人插手参与。这也是工艺类群壁画多取装饰风格的缘由之一。

张宏宾的《踏歌行》，张清的《宴客乐舞》，彦东的《四大发明》，林载华等的《大观园》，刘珂的《邯郸故事》，孙景波的《孔迹图》，杜大恺的《意志·追求·理想》，等等，无论作者当年出身何处，受过怎样的训练，都进入了装饰风格的语境。

一些手绘壁画中，也曾常见装饰风格出现。如刘秉江、周菱的《创造·收获·欢乐》出自油画家和水墨画家之手。画家过去于此未有积累，初试装饰风格也立见高度。毕竟是画家亲自动手绘制，自然要松动洒脱得多。

装饰风格的壁画最为突出的特点是给人视觉感官以愉悦，但其中优秀者在此之后还能有深层精神内涵溢出。所以它的题材范围十分开阔，举凡一切花鸟山水、人物、器物都可入列。当然，以装饰风格表现较深沉的主题时，需要画家储备更充足的思想和生活、文化和艺术的内蕴，才有可能胜出。

一个不可忽视的侧面是，得到中国传统绘画艺术几千年熏陶的普通观众，对于画中形色处理的适度夸张变化，尤其是对于空间布置的自由多元十分适应，对于艺术家的主观艺术意图在画中的自然展现也十分钟情。

因而，20世纪最后20年的当代壁画勃兴中，装饰风格的壁画后拥前呼，铺天盖地，遥遥领先于其他风格，成为现当代壁画的主流。有的写实画家参与其事，却见几何图案似的抛物线缺失造型的生动，年画似的平涂颜色缺失情感注入，剪纸似的并置缺失多元组合，仅得装饰风格之皮相，是早先未有此方面的系统训练和深入磨炼之故。

2. 写实风格

从固定的立足点和固定的光源出发，精细地刻画层次丰富的体积感和纵深感，追求有如实境写生般的色彩关系。写实风格壁画具有生动、平易、亲和的画面，能够立时产生打动读者的强烈效果，可顺利流畅地表达某种具体主题思想，为公众带来精神层面的积极影响。

此类壁画以使用油调颜料、蜡调颜料、胶调颜料或丙烯调颜料为最佳选

择。写实风格的壁画由画家亲自手绘而成，即使助手也定有相当技艺能力。用笔或工细或粗率。强调体积感和纵深感，有时也在体面边缘以线勾勒。无论怎样，总能见到画家本人心手灵性的真实留迹。基本功良好的画家不需专门训练即可得心应手地完成绘制。

邓澍的《长城秋色》，袁运甫的《巴山蜀水》，孟德安、贾涤非的《宇宙之声》，刘玉安、徐栋的《和平·进步·自由》，皆是当代中国壁画中写实风格的代表作。

但用油、蜡、胶、丙烯手绘的壁画却不一定件件都是写实风格，在这里工具材料和艺术风格之间的关系没有逆向转换的可能。写实风格的壁画通常与纪念碑性的沉重宏大内容主题联系在一起，画中逼真入微的体积感和纵深感，使中国普通公众惊喜、着迷，进而对艺术家所传达的情感理念之信息产生信任感。

3. 抽象风格

以几何形的色块和随意形的色斑进入壁画，与几十年前兴起于欧洲的抽象主义绘画遥相呼应，是现当代中国壁画的一道新风景。作为建筑环境中的图像饰物，它能很方便地与周围建筑构件的布局、形状取得视觉上的和谐。硬质材料的抽象风格壁画，更容易与建筑环境的材料质感融为一体。

抽象图像的形状、姿态、走势、色彩经过严格斟酌组合成壁画的特定画面，再由画题加以提示，读者可以从画面中感悟到某种情绪、气氛、意境。

状似抽象却不虚无。程犁、唐小禾的《天籁》，许荣初的《向太空》，彭述林、崔炳良的《无限》，用抽象图像表现宇宙间不可视的物象、现象，恰恰是正得其所的机巧举动。焦应奇的《动》，李林琢的《云水》，把随时变幻从无固定常形的云气和水流，归纳整理为半抽象的图像，传统绘画中早见端倪。这里不妨取其路数之大略，归于抽象风一类。

喜欢从画中读出故事读出意思的中国普通公众，虽然对抽象风格的壁画在20世纪的当时没有表现出稍可称道的热情，却也以中国人历来"海纳百川，不择细流"的宽阔胸怀接受了它。抽象风格的壁画在20世纪的中国为数极少。

装饰风格、写实风格、抽象风格三类壁画，共同组成中国现当代壁画的整体风貌。若比作三匹马驾辕的车，装饰风格这匹高头大马套在中间，是拉车主力。写实风格在侧旁辅佐，并簪襄助。抽象风格则是一匹小小的马驹，一边闲庭信步而已。

（六）提升环境的社会职能

我国现代壁画，作为一种固定装置于人类生存环境中，袒露真身面对全社会公众的视觉艺术，是精神文明领域中不可或缺的成分。壁画以巨大开阔的幅面、宽泛深刻的题材、丰富耐看的图像、绚丽灿烂的色彩、精致多样的材质，展示了自己的文化职能，给公众带来了由表及里的视觉审美和心灵成长的有益影响。它在公众生活中的作用是其他门类品种的视觉艺术样式所不可取代的。

1. 审美资源的共享

壁画、中国画、油画、雕塑……一切视觉艺术都是人类的卓绝才华创造出来的文化财富，都应该是全社会人人有权利、有机会享用的审美资源。但现实生活中一般的平民百姓掌中把玩的，多数场合下最方便欣赏的其实仅是代用品、印刷复制品和照片。因而只能得到对各种艺术珍品的大致领略。只有在画展或画廊中，才能在规定时间里目睹原作。非壁画各画种中，对于一些置受众好恶爱憎于不顾的偏执追求，平民百姓无法理喻、未能认可其赏心悦目，只好将其束之高阁，形成相互间的隔阂和疏离，也是无可奈何的事实。

装置于开放环境中的壁画，常年将自身袒呈于人来人往的公共空间之中，既不收费也不限时，使人人得以从容自若、绝无窘态地与艺术真迹实物进行零距离接触。普通公众能够仔细地体察原作上艺术家脑手灵性的真实形迹，实实在在地亲历审美愉悦。而且，壁画作为一种公共艺术，自觉地把与公众间的顺畅沟通视为至高无上的目标。它十分在意的是，从取材内容到表现形式，能够全方位地得到墙前漫步、伫立的当下普通公众的理解和赏识，从而

由表及里地实现了与平民百姓的亲密无间。在壁画这一审美资源面前，广大社会公众获得了平等享用的机会。社会文化财富资源的分配在这个领域里实现了合理公正。

深圳世界之窗公园里的壁画《世界文明》（侯一民等），直接面对进园游览的所有游客。这种文化福利设施走近普通百姓身旁，是对他们的文化生活的一种丰富，是对他们心理上的一种抚慰。社会运转风调雨顺、昌盛兴旺，一部分也得益于审美资源全社会共享的人文关怀。

2. 情感理念的传达

在使栖居环境变得优美高雅、亲切可人的诸种手段中，壁画以自己的艺术语言让人们得到视觉感官愉悦，仅是它的浅层次目标。

像一切诉诸视觉形态的艺术一样，壁画对墙前公众带来积极有益的影响时，还拓展深化至性灵教化的精神层面。艺术家在壁画中与社会公众一起借助自己创造的红男绿女、茂叶繁花，去领略感悟人生、自然、社会的千种风情、万般奥妙。壁画中可视易读的形状、色彩及其组合，能够具体而准确地向读者输送喜怒哀惊中或激越或散淡的情感信息，输送是非曲直中或张扬或遁抑的理念信息，并在坦直酣畅的交流中与读者共同提升至新的精神层面。壁画和一切艺术作品一样，能够在潜移默化中为净化人们的思想境界，改善国民精神素质，建立美好的道德情操和社会风尚，做出自己的贡献。20世纪末叶，中国物质文明的建设和起飞已呈如火如荼之势，精神文明的建设也面临迫在眉睫的振奋时机。壁画艺术向公众提供的这种人文关怀，在得到社会关注、认同和支持之后，更能发挥它的审美教育作用。

在公共艺术的领域中，大型的城市雕塑这种艺术样式，其三维空间立体形态的图像，以它的敦实厚重的体量、形状、姿态和高度精练概括的语言手法，宣泄了诗意的襟怀，使公众产生冲动，表现出雕塑这一艺术样式对于抒情的专擅，而公共环境中的另一种艺术样式——壁画，身为立足于墙面二维空间中的平面形态的图像，除了以艳丽多姿的色彩给读者公众以雕塑艺术所不及的视觉满足外，还拥有巨大的幅面。因而壁画能够在有限的幅面之中描写辽阔的空间

环境、漫长的时间过程、恢宏的景象气势，能够娓娓不倦有条不紊地呈现浩瀚的文化信息。这是壁画在叙事方面的强项。《哪吒闹海》（张仃），大小哪吒出现三次，已尽显造反天庭的英雄风采，而左下角天王府矮身量家将抱拳向哪吒致敬的身姿，又不动声色地表露了作者内心真实的人生向往。《我是财神，财神是我》（张世彦等）以可视图像表达了赤手劳作和才识施展的务实精神和脱贫途径，是《国际歌》箴言般歌词"要创造人类的幸福，全靠我们自己"的可视图解，也是奋发图强的中国普通百姓的心声流露。

3. 环境品位的提升

在厅堂走道的过往人群中，在楼房、道路的栉比鳞次中，墙壁上的静态画面会以其优美又易于理解的图像脱颖而出，形成人们的视觉关注点。环顾四周，视野中不尽完好的成分会因壁画的出现而被抵消、中和、净化。栖居环境因而装点得典雅舒适宜人。人们在驻足侧旁或漫步踱过的瞬间中，无须全神贯注刻意探觅就能获得心旷神怡的视觉愉悦和审美享受。

当天生天化的草地、花丛、树木显示了摇曳多姿之自然美的时候，壁画中的绘画图像经过艺术匠心运筹，而尽显艺术家的机智和才华。当人工制造的楼房、道路、广场、水池显示了规圆矩方、秩序井然之理性美的时候，壁画中的绘画图像则由于绘画创作过程中激情跌宕、诗意盎然，而逸散出潇洒自若风流倜傥的气宇。壁画以自己的独特风范和优势，与人类栖居环境的其他手段一起展示出各自的审美魅力。

北京人民大会堂有了内容丰富的壁画群，庄严的政府机构便有了亲民的和蔼仪态。首都机场、北京地铁等公共交通枢纽有了壁画群，嘈杂的人群往来便有了文化的优雅从容。

20世纪末中国社会经济建设的活跃发展，带来城市景观的商业化趋势。遍布城市中各重要街头，高立着的形形色色的商品广告牌，和忽红忽绿乍明乍灭的霓虹灯，呈现一片"繁华景象"。但如果在现代城市环境中片面注重商业宣传而忽视审美文化的一面，栖居其中的人们则会失去许多感受艺术的机会。社会公众观赏壁画，从视觉感官的愉悦畅快开始，至内心情绪的激发律动，至深刻

哲思的开悟意会，更至人们心理和生存状态的调节平衡。城市的合理规划和有序管理之中，让壁画以相当的数量、幅面装置于人流量大的公共环境，城市景观的文化含量和城市的文化形象便能得到提升。

一些向以文化中心著称的城市和准备建设成文化中心的地域，以壁画艺术充填四面八方的公共空间——街道、社区、广场、公园、水边、岩洞、山头、岛屿等地点，是延续既有风范、营造崭新面貌以提升城市文化品位的绝佳选择。

4. 旅游观赏的资源

壁画无论装置于室内室外，都会因它巨大幅面上的优美图像在驻足一旁或穿梭过往的人们眼中显得鹤立鸡群，成为重要的视觉关注中心。它的绘画图像的视觉魅力是周边花草树木、柱子墙面所不可比较的，它的巨大幅面和五颜六色是一旁的单体单色雕塑所无法相类相从的。因而，壁画能够马上成为所在房间、楼层、大厦、街头、地段、社区中的一个十分醒目的标识物。有时它向人们指示壁画载体的功能类型和地理方位，甚至成为当地的视觉符号、形象代表。有时它以画中图像的形状、姿态、动作，引导人们视线或行走的流动方向。

壁画，原本既非花草树木之类的自然物象，也无楼房道路之类的实用功能。但当它既作为人类创造的艺术品，在城市环境中又能派生出辨认、记忆、提醒、判断、引导的功能时，此种功能的渗透使文化深入城市环境建设的精微层面。

石雕壁画《世界之门》（袁运甫）装置于北京世界公园大门口，以宽大的幅面提示大门的位置和功能，以丰富的世界各地风光图像提示公园的游览内容。

巨幅壁画尤其有相当规模的壁画群，能为所在地区吸引游人前来观赏，很容易成为当地新开发的休闲娱乐的旅游景点。对这种新生旅游资源有意地加以悉心规划开发经营，必能产生系列的旅游文化效应，获得艺术之外的其他收益。

武汉黄鹤楼中耸立于各层的巨幅壁画群，是游人到此游览的重要目标。接

待旅客的燕京饭店，壁画群成为无须走出饭店就能享受的观赏资源。

5. 文化交流的窗口

由中国画家绘制的壁画，长期固定地装置于境外地区和国家的公共环境中，以巨大的幅面直接面对当地社会公众，形象地显示了中国人的精神境界、生活情趣、文化风范和艺术高度。20世纪末叶，开放的中国积极汲取西方世界经济、科学技术等诸多方面现代文明精华的势态中，古老而特立独行的中国文化走向世界，于这一层面实现"东学西渐"和互动接轨，也是必然。

出境装置于各地各国的中国壁画《金凤凰起飞》（萧惠祥）、《长城雄风》（尚立滨），承担了常驻的文化大使的专门职能，外国公众在自家门口就可亲睹高品位的中国艺术，了解中国人的感动和思考，了解中华文化的奕奕风采。中外画家合作的壁画，如《友谊·拼搏·辉煌》（杨庚绪、文军、杰夫·霍克、玛丽娜·贝克）、《兰亭书圣》（张世彦，助手：高天恩、王德庆、吴东意、安东尼）、《通途向榕》（张世彦、杨知行，助手：罗博等14名美国少年），都是中外艺术家之间直接交流、合作的友谊结晶。

与长期固定装置于公共环境、面向社会公众、幅面巨大等特殊属性联系在一起的壁画作品，在海外以其艺术优势所产生的广泛影响，是流动于短期画展和私人收藏之间的小幅面绘画作品所不可替代的。

（七）纵接横连的源流捭阖

20世纪的中国现当代壁画不是无源之水，不是林外孤木。

它上承博大精深的中国古典壁画的优良基因而有所发展，显现出立足20世纪的时代面貌。它旁采奇情异趣的外国现当代壁画的新鲜滋养而有所消化，显现出纳吐百川之后的华夏气象。

1. 中国现当代壁画的前呼后应

华夏大地千年壁画的艺术理念、审美取向，从古至今一直有一条独特的基

本脉络贯穿始终。这条脉络具体地体现在各个时期——直至现当代壁画的构图组合、形色处理、材料技艺和艺术风貌等外部形态，以及题材立意、画境营造，都有衣钵相承，和一往无前的引申发扬。

游动于客观世界中左右前后、上下，多视位、多时段地审视对象，而得其恒定的本质印象，这种中国式的观照方式，建立了中国式的绘画中多维的自由空间样式。在汉画像石中初现，在南北朝石窟壁画和唐代墓室壁画中得到完善。这种多维的自由空间，克服了读画时由于瞬间截取印象和画面载体中可视空间之有限，所造成的制约。在壁画中，有时使异地物象、现象并置在一起，有时以分段并置和全程展现的方法描写事件进展的时间过程，从而产生丰富的解读内容。这种中国特色的观照方式和空间样式，把异地异时的人物事件有机地组合于同一画面中，见诸历代莫高窟壁画的许多杰作，早为千百年来中国作画人、读画人所习惯、所热衷。中国现当代壁画也自然而然地延续了这样的传统。张一民作《舜耕历山》由左向右依时序排列了九个情节，对其中重要情节的图像给予较大的尺度。

画面布置饱满，是幅面巨大的一切壁画的构图要领。但中国壁画自古至今在饱满密实之后始终有着通透疏朗的换气窗口。这是时大时小、形状各异的空白，或人物之后山水树木、楼阁云气之类的背景形象。段兼善作《丝路友谊》，李全民等作《中国古代四大发明》，曲江月作《九曲梁祝》等，都以面积不小的空白衬托人物图像，画面显得眉清目秀。

孙景全等作《水泊英雄聚义图》将众多图像排成三层横道，取法追古。汉画像石中上下数行横向排列和北齐壁画以砖纹为依托的画面分割和组合的格局，使各组形象之间的关系明白清晰。敦煌石窟壁画的左右对称格局，制造了宏大空间庄重肃穆的气势，或几股力量和谐或交锋的平衡势态。各时代壁画中形象间避免重叠而错落平摊分布于画面四面八方的整幅平面格局，使壁画与载体墙面的平面形态呼应适合，维护了建筑空间的完整性。这些分割和组合的格局、对称格局、平面格局，在现当代中国壁画中也都有出现。张仃的《哪吒闹海》，在庞大的全局对称结构中作了复杂的细节变异处理，全画立见通体端庄轩昂；众多人物图像之排列取平摊并置之式，画面意趣斐然；各层人物和景物，

有俯视、有仰视、有平视，尽得敦煌莫高窟唐代各经变图之章法要义，较文人画"三远"法则又见现当代人的自由胸襟。

新的素材内容反映现当代更为深沉的感动和思考，现当代画家的学养结构也大不同于古代画家。现当代壁画中情感理念的传达，需要建立能与之契合的更为复杂周密的全新构图格局。传统格局在现当代壁画中的应用屡有更上层楼的建树，其中多维的自由空间产生了若干比古人更为机巧更为放旷的新样式。张世彦的《唐人马球图》之横向分段截取、主次图像清楚，相因于"不以成败论英雄"理念的明赫喻示；《我是财神，财神是我》之遥接远引、细处嵌合，相因于"财才依随"理念的潜匿铺埋。

现当代壁画中也能见到不同于传统壁画的构图样式。单一的空间中，拥挤得密不通风，纵深的多层重叠，这类格局也间或有之，但不成大气候。其缘由也可理解——相较而言，中国公众更愿意看疏朗清爽的画面。

以线造型，是中国古典壁画艺术处理的重要特色。形象的外缘轮廓和内部结构勾勒以线，疆域截断明快，形象整体匀实真确。线之间略有深浅渲染，示意体积凸凹、结构起伏和体量轻重。由线围拢成的形象，经提炼、夸张和适度变形，加以程式化。这种基本手法在现当代壁画中仍居主流位置。但已有更多类型的程式、风貌出现。汉代画像石中拙实浑朴的人物体态、南北朝壁画中细长苗条的人物体态、唐代壁画中丰腴圆润的人物体态，以及类似民间剪纸的大眼睛和转折锐利方正的外轮廓（图3-150），秦汉晋唐各代出土陶俑中大方端庄、遒劲生动的姿势动作，等等，壁画内外的各种影响，都曾在现当代壁画中时有所见。再加上来自各画种的画家本人在其他画种实践中磨炼出的细致刻画个体形象的精湛技能，和已趋成熟的造型观念，确有一些壁画作品创造了不少有时代感而且较为充实饱满的造型样式。

楚启恩的《范仲淹》，袁运生的《泼水节——生命的赞歌》，李化吉等的《白蛇传》，刘秉江等的《创造·收获·欢乐》，李坦克的《宝藏》等，都用线塑造人物，却各有所宗，因而各有千秋。

随艺术家的感情类型赋彩，这种古典壁画的设色原则在现当代壁画中得到持续和发展。壁画家们普遍地以作品所拟营造的情调气氛和创作当时的心境情

致为出发点，来设定色彩基调，组织色相关系，析解色阶层次。袁运甫的《巴山蜀水》，梁运清的《奇峰争秀》，许荣初的《乐女游春图》，都以蓝色为设色基调；唐小禾等的《华夏戎诗》，刘斌的《不息的黄河》，都以黄色为设色基调；蔡迪安等的《赤壁之战》的大红色调；秦岭等的《花果山》的暖灰色调；杜大恺的《唐宫佳丽》的冷灰色调；等等，都不是对自然实境的如实状写，一如中国画中的朱砂画竹，都出自自家胸臆之情感整理抑或杜撰虚拟。一些壁画的设色，来自传统漆器、陶瓷器、家具、玩具、织物、年画、京剧服饰……的影响，远远超越基础训练中对实景写生时所得到的固有色、阳光色、环境色的印象。旁收博采获得成功的突出实例是，彭蠡等的《丝路风情》，其细处肌理之用笔着色，明显取法于高温花釉的窑变效果。

现当代壁画色彩的整体面貌是艳丽、悦目而多样。至于每一幅作品，则是这个整体面貌的一分子，它本身的基调可能是优雅，或者是明朗，或者是堂皇、素净、浓烈、温馨……

中国古典壁画的绘制材料和技艺，基本上是两种。其一是泥灰底上用胶调颜料，勾线填色；其二是石底或砖底上刻线铲底。这种"且画且刻"的传统延续至今。勾线填色仍是画家最喜爱最常用的壁画技艺，但材料已由胶绘扩展至漆绘、釉绘、蜡绘、油绘、丙烯绘等。其他材料，陶瓷、漆、石、木、铜、玻璃、羊毛、蚕丝、人造纤维等，和一些相关的技艺，雕、塑、铸、锻、鋄、脱胎、磨、嵌、蚀、织、绣、缝等，也都被壁画家引进现当代壁画的领域。现当代壁画绘制材料和技艺的品种及由其产生的审美效应，较之古典壁画已是空前丰富。

如果说现当代壁画的整体艺术价值也许还须经时间沉淀，留待后人审视，才能看得清楚、说得准确，那么现当代壁画家开发各种新材料、新技艺的贡献，则是今天就能凿凿有据而毫不犹豫地予以肯定。

以程式化的形色处理和全画面的平面化经营为基本诉求的装饰风格，是中国古典壁画艺术风貌的主要特征。现当代壁画承继了这种装饰风格的审美取向，而且成为并存的各类风貌中的主导成分。

近20年来的当代壁画，不论作者原本出自何门何道，大多有趋入装饰风格

的倾向。这固然得益自对于古老的中华绘画传统潜在基因的自然应顺，其实也是由于栖居于当今社会的艺术家对于壁画载体墙面的平面形态的重视、认同和维护，对于非颜料手绘的其他材料技艺的种种属性的扬长避短，对于助手和工厂诸多人参与绘制时操作规范的设定，对于当下中国社会公众心仪恬静、愉悦、优美一类的审美语境的趋迎和进入。

壁画的题材内容一向与所在楼房厅室空间环境的使用功能联系在一起。古典壁画在宫殿、墓室中，题材多是权贵生活、历史故实、神话传说、天国世界等，在石窟、寺观中，题材多是宗教故事、神像、供养人等。现当代壁画中，早年北伐战争、抗日战争时的城乡街头壁画，题材全是团结御敌。晚期壁画勃兴时，与交通旅游有关的建筑中，题材多是河山风光、民间风俗、神话传说、文学故事等，博物馆、学校、图书馆中多是文化历史、民族精神等，其他建筑中则是各种社会上流行的题材。

古今各个时期壁画题材的这种变化，正是不同时代人们审美生活中关注中心、兴趣所在、期望目标发生重大转移的必然结果。

中国古典绘画向有文人画和工匠画之分野。工笔重彩画和壁画通常被认为是工匠画。它与文人水墨画迥然异趣的，不只是笔墨层面的或严谨、或潇洒，还表现在画境层面的或笃实、或空灵。至于中国古典壁画，与士农工商各层公众的联系，不只是由于它严谨而朴素的行笔运墨和造型赋色，更在于以它所营造的真切而直白的画境，顺畅地产生作画人和读画人间情感意志的沟通。

20世纪的中国壁画，王文彬之《山河颂》、刘珂之《邯郸故事》，工谨细腻；尚立滨之《峰峦夹江》、孙景波之《孔迹图》豪放粗粝；都在将心中情感理念转换成墙上可视图像时，由古代匠师处承接了笃实而直白的性格衣钵。

现当代壁画毕竟存在且发展于现当代社会中。它的装置载体由古代壁画的宫殿、石窟、墓室、寺观走出，进入现当代的各种公共环境中：宾馆、饭店、机场、车站、公园、博物馆、图书馆、学校、医院、办公楼……如此，现当代的普通公众就有较多的机会目睹壁画显示的美好的视觉形象，亲身享用社会提

供的这一审美资源和文化财富。

与古今壁画载体变化同时发生的是古今壁画社会职能的变化。古代壁画有明确的"明劝诫，著升沉""成教化，助人伦"的目标，更多地倾向于对公众施加精神层面中儒学和宗教的影响。审美愉悦的职能常常只是第二位的目标。20世纪前期，如同古典壁画的主流，中国壁画家作为壁画创作的主体，十分在意实现它的教化职能。只是为了应其时动荡社会之亟须，教化职能转化为唤起民众、振作国势、抵御外侮的政治呐喊，而到了20世纪末叶，中国壁画的多数实际上已是建筑壁画，在建筑物所有者和建筑师的主持下，对壁画的要求是装点空间、装饰环境。壁画为公众提供审美服务的职能便被提升为主要职能。至于壁画的认知职能、教化职能在很多环境中只是次要诉求，隐匿深藏，甚至杳无踪迹。

古典壁画从魏晋南北朝卫协、顾恺之等开始，至隋代展子虔等，唐代尉迟乙僧、吴道子、王维、孙位等，五代十国荆浩、朱繇等，宋代高益、武宗元等，元代朱好古、马七、张遵礼等，明代卓民逸、宛福青、王恕等，著名画家常常投身壁画创作，而且亲自登高爬梯参与绘制。还有更多的壁画是由青史无名的民间画工完成的，莫高窟中诸多杰作都无署名，致使我们迄今无从于实处对位施礼膜拜。现当代壁画的作者则一直是训练有素、学有专长的画家。他们在介入壁画之前都在其他画种的领域中有相当业绩成就，几乎人人如此。他们，有的是改换门庭彻底皈依此道，有的则只在便宜之时偶尔客串一下。

几千年来中国古今壁画之间在构图空间、形色处理、绘制材技、审美情调等外部形态的层面，在题材内容、图像转换和画境营造的层面，在社会职能的层面，在画家的层面，既有顺缘繁衍的守成传承，更有随势更新的拓展变异。中国壁画因而得以一脉香烟永续，千年青春常在（图3-144至图3-155）。

图3-144 《鸟头云》

图3-145 《须达挐本生》

图3-146 《五百强盗本生》

图3-147 《观无量经变》

图3-148 《释伽牟尼佛说法图》

图3-149 《剪纸人物》

图3-150 《三彩马》

图3-151 《朱砂竹叶》

图3-152 《花釉肌理》

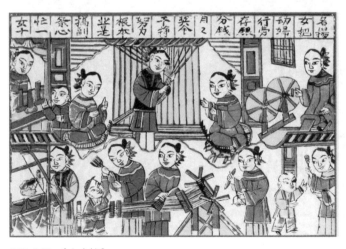

图3-153 《女十忙》

图3-154 《京剧剧照》

图3-155 《资产阶级肖像》

2. 中国现当代壁画的左顾右盼

20世纪的中国现当代壁画和同时期的各国壁画，在不同的社会环境和民族背景中发育成长。仰赖于现代社会信息流通的方便条件，在比较对照中分别保持了自己独立的风貌、优势和运营操作方式。中国现当代壁画家同时还在汲取外国壁画和其他艺术品种中有价值的成分，滋补自己的创作。

壁画的载体、形态和位置，一向与它的社会职能互为作用。

20世纪初开始的墨西哥壁画、苏联壁画在政府的安排下，都装置于普通公众日常频繁出没的公共环境，如街头、广场、地铁、车站、大厦等，无论室内还是室外。此后的西欧、美国壁画几乎绝大部分都是用丙烯颜料或喷漆颜料，绘制于城镇街头的旧建筑物上。直接面对过往行人的这些壁画，都承担着引导社会公众的使命，大抵为瞻望前景，揭露弊病，以求振兴民族文化和促进社会发展。题材的择定，都着眼于对人类社会生活中重大历史之评议。

墨西哥壁画描写现当代印第安人历史文化的灿烂壮丽，西班牙人入侵美洲大地的罪恶嘴脸，近代墨西哥革命独立历史的辉煌成果。苏联壁画描写俄罗斯历史的宏伟气象和新兴社会生活中的积极面貌。西欧、美国的街头壁画描写本地历史、民俗文化、节庆活动、生存状态、社会不公等。20世纪初由诸现代艺术大家完成的欧美壁画，由于社会提供的创作空间和自由度很大，艺术家的主体作用发挥得较好，壁画中能见到他们悉心构建的、极具个人特色的精神世界。壁画家敏锐地感知着时代和社会的变化，创作出与公众情思休戚与共的壁画佳作。

中国现当代壁画的早期作品，20世纪二三十年代中国的北伐时期，尤其是抗日战争时期的壁画，都曾自觉地肩负起动员公众、抗击敌人、巩固革命成果的沉重任务。壁画家通过这些几乎等同于政治招贴画的作品，坦直昭示自己在政治和哲学方面的思考和见解，以及炽热的社会责任心。艺术家们都以饱满的热情积极投入，他们自己对世界、人生、艺术的理解认识都在画中得到较好的体现。这些壁画所抨击的侵略者，十分惧怕此种宣传会发生作用。1938年的黄鹤楼壁画《全民抗战》在武汉失守后立即被日本兵毁掉。

日本的现当代壁画通常都是装点墙面的绘画图像饰物。无论纸质的手绘拉

门、屏风，还是墙上釉绘陶板，大多装置于室内。第二次世界大战后的日本室内壁画，多取山山水水、花花草草等题材，营造了一派曼妙宁静的温馨世界。

20世纪末叶的中国壁画以建筑壁画为主。根据建筑师和空间所有者的设想，壁画大多装置于室内空间的主要墙面上。坐落于室外的壁画，特地为壁画砌垒专用墙壁，只偶尔出现。这些壁画绝大多数描写的是山川花木、历史故事、文学故事、神话传说和风俗民情。这里当然也蕴含着艺术家对正义、善良、美好的倾心赞美，间或也有对邪恶、残暴、丑陋予以臧否。但这里的审美愉悦功能、诗性人生的品位是第一位的。此后的中国现当代壁画，十分自觉地持重于此。

欧美壁画中有一些利用超拔的写实的绘画技巧，在壁画中复制墙体周边环境实景，或者制造视觉幻象描写某个有强烈纵深的庞大场面。这是颇能引人入胜的街头视觉游戏，堪谓一个有价值的壁画品种。还有一类以抽象图像和文字符号充满墙壁的壁画，是青少年在社区内用喷筒油漆快速完成的，遍及欧美大小城市。有如街舞、卡拉OK一样，不乏平民自我娱乐和宣泄情感的色彩，不妨说是壁画史中普通公众亲身参与壁画艺术实践的一个重要特例，其价值有待商榷。

20世纪的中国，壁画还是一种既庄严又专业的艺术行为，是一间重若丘山的大雅之堂。依附于高超技艺的视觉游戏也好，平民百姓的自我娱乐也好，都还没有来得及进入壁画艺术的领地。

壁画作为一种公共艺术品，各国在社会职能方面表现出的这些差异，缘起于各国特定时期的国情之不同，缘起于包括艺术家在内的社会各界人士、各种力量对艺术的行为和作品的需求和理解之不同，以及社会生活对于壁画艺术的期许之不同。

壁画画面中的空间营造，在现当代各国之间有异有同，而且其手法互相交织穿插。

中国的现当代壁画家，心底原本潜藏着多维自由空间的传统基因。他们的作品把多个时空单位组合在同一个画面里，形成错综而宏大的时空阵容。相较

而言，20世纪初的墨西哥艺术家在旧建筑物内外多样化的伸缩进出的墙壁上作画，描写庞大的空间幅员。他们把发生于异地异时的人物事件穿插交叠于同一画面中，创造了多维自由的画面空间。这里的多维自由的空间样式恰恰能与中国古典壁画的艺术精神沟通。是否真与中国古典绘画艺术有过某种直接沟通的历史，未见文献记载，不便作无谓推断。但中国现当代壁画家由此得到有益的启示和积极的鼓舞，就越发自觉而兴致勃勃地依凭着祖先的遗泽，创造出具有当今时代特色的各种全新的多个时空单位的画面组合。《丝绸之路》（严尚德、谷麟）、《棒棰岛的传说》（徐家昌、任梦璋、祝福新）、《望海》（陈绿寿）等很多中国现当代壁画，都把多视点、多时段观照所得印象，集结多个时空单位于同一画面之中，并各有不同样式。而且以此为专擅、为乐事。世界范围内，欧美壁画（除去一部分受墨西哥壁画影响的美国壁画）、苏联壁画和日本壁画，则无论画中场面极大或极小，形象多少，通常以表现单一时空单位为主。这自然与他们历来的观照方式和艺术理念有直接的因果联系。

中国现当代壁画中，各形及其组合之间，多取平摊并置的分布方式，并注意借次要形象和空白设通气窗口，因而偌大的画面中虽有众多形象熙来攘往，而仍显得疏朗通透，眉清目爽。这既是对当下中国人审美习惯的尊重，显然也是由于沿袭了中国古典壁画的传统，而墨西哥壁画中各形象之间的大量重叠遮盖，和全幅的密不透风，以及用体积纵深的大幅度夸张增大冲击力，则又似乎来自欧洲古典壁画。

《精卫填海》（权正环）、《踏歌行》（张宏宾）、《陇原春华》（娄溥义、杨鹏）等中国壁画，与《资产阶级肖像》（[墨]西开罗斯，图3-155）相比，内容同样繁复，却绝不拥堵阻塞。

这种消长参差的画面空间组合方式，应是不同民族绘画艺术之确立、成熟、共存、比较的颇有价值的考量因素。大西洋几百年前就已通航，欧洲和美洲之间的文化交流自然随之紧锣密鼓。墨西哥壁画与往昔年代本土之印第安文化也应有某种血缘联系。

人们不难想象，世界上各个文化系统绘画艺术的相互影响中，画面空间或同或异的营造方式，应是渊源有自，脉络清晰。

形色处理方面各国现当代壁画之间没有艺术理念层面的巨大差异。都依赖于对墙体的依附和特定绘制材料技艺，而强调主观诉求和驾驭，对自然物象予以适度改变，实现不同类型的程式化（写实风格的、装饰风格的……）。其外在形态则各有其本民族、本地域的特色和风貌。

20世纪末叶的中国现当代壁画中，图像处理与传统壁画有了很大变化。人物图像中，面容端庄、姿态谨微之文人画模式的，或气质敦实、胴体健壮之民间画模式的，已少有踪迹，而类似印尼壁画中小头长脖细身子的骨感女人，类似英国比亚兹莱笔下宽臀丰乳、肥腴柔媚的肉感女人，类似希腊雕刻中肩臀异向交错扭动的人体动作，类似欧洲野兽派油画中自由组合的胸腹四肢，则可见诸《长白山的传说——天池仙女》（黄金城）、可见诸《白蛇传》（李化吉、权正环）、可见诸《科学的春天》（萧惠祥）、可见诸《泼水节——生命的赞歌》（袁运生）等，都是中国现当代壁画家勇于撷取和敏于进补之实例。和我国历史上一切时代的各种文化艺术门类品种一样，中国现当代壁画在借鉴他山之石的时候，无论着眼于大处之观念和作风，小处之材料和技艺，都是在拿来之后，于整体格局上仍然尽显华夏文化由来已久的风范和气派，坚定地维护着、维护了中国艺术家的文化尊严和操守。

至于绝对的写生式的写实手法，在全景画之外的现当代各国壁画中都已较少见到。在国外是由于现当代新艺术思潮的猛烈冲击，在国内则是由于华夏传统艺术的强势亲和力。

用颜料手绘的壁画在各国都是主要类型。墨西哥和苏联还有相当数量的瓷嵌壁画和各种材料的浮雕壁画。中国现当代壁画使用材料则多至胶、油、蜡、丙烯、陶瓷、漆、石、木、铜、玻璃、羊毛、蚕丝、人造纤维、玻璃纤维、绸缎等，而技艺则涉及绘、髹、烧、磨、雕塑、刻、铸、锻、嵌、蚀、织、绣、缝、脱胎等。把这么多的材料和技艺引进建筑空间中的壁画，在世界绘画史中尚是首举。实例之多几乎俯拾皆是，不必于此赘述。这应该看作是中国现当代壁画艺术家对世界壁画艺术几千年发展史的一笔重大贡献（图3-156至图3-168）。

图3-156 《十字路口的人类》

图3-157 《再次表达我那炽热的心》

图3-159 《隧道》

图3-158 《温暖的家》

图3-160 《造船》

图3-161 《波声》

图3-162 《人类的精神——过去、现在、将来》

图3-163 《教堂》

图3-164 《一个美好的清晨》

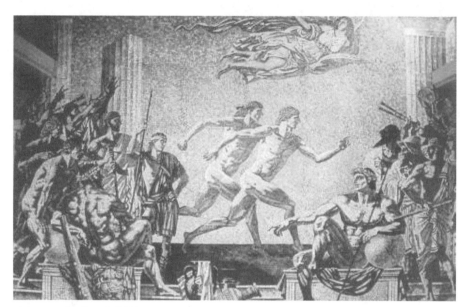

图3-165 《奥林匹克精神》

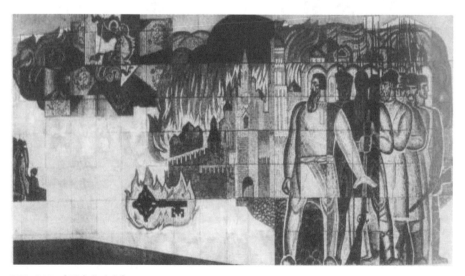

图3-166 《反击拿破仑》

| 20世纪中国壁画的总体观察

图3-167 《女性人物组合》

图3-168 《采果》

各国壁画家接受了不同水土的滋养，各民族雄厚的文化底蕴使艺术家们羽翼丰满。20世纪以来各种现当代艺术流派迭出，世人艺术思维快速递进，百年间形成了艺术全领域中的多元格局。艺术理念、题材主题、构思构图、形色处理等诸多表里因素，以不同配搭完成的叠加整合，产生了现当代各国壁画差异很大的不同风采，显示了同一时代中不同的地域特色和民族特色。

20世纪末叶的中国壁画以悦目、典雅、明朗、精致的风范取得了创造优美环境的成效。与此相对照的，20世纪初叶的墨西哥壁画以炽热、冲动、深刻、厚重的风范收到了宣传革命斗争的成效；20世纪中叶的苏联壁画以健康、欢快、鲜艳、大方的风范收到了歌颂社会制度的成效；20世纪下半叶的欧美街头壁画以多样、简便、坦直、有趣的风范收到了记录民间心声的成效（图3-170）；20世纪下半叶的日本壁画以宁静、和谐、清淡、诗意的风范收到

了营建温馨氛围的成效。

图3-169　涂鸦

　　各国壁画无论呈现出怎样不同的风范，它们共同的美学取向是与当地社会公众保持顺畅的沟通，在题材选择、艺术语言、作风面貌诸层面，尊重当地社会公众，切合他们的接受程度。中国现当代壁画家们，和各国同道一样，无一例外地恪守公共艺术（public art）的原则。创作壁画时，把自己的原创追求控制在适当的尺寸上；一定程度上舍弃在各自原画种中力求独辟蹊径的个性表达。而且在新时期西方现当代艺术思潮的冲击中，中国壁画家仍然保持了独特的审美趣味。这就使作为公共艺术之一的壁画，以自己的另样身手和价值，与以个性表达为最高目标的小幅面的案上绘画、架上绘画，拉开了距离。

　　各国壁画大多由有相当艺术功底的成熟画家完成。但由于各国艺术生产的机制和模式差别很大，画家在创作中主体作用的发挥状况和作品知识产权的保护水平就大有不同。

　　20世纪末叶中国壁画的载体来源多是公共建筑物。初时，艺术家、建筑师和空间所有者之间平等互敬的合作关系，于事业开展大有益处。后来社会开始转型，附着于建筑业的壁画创作逐渐进入工业生产机制中。此后由于画稿竞标、权钱定稿、以料论价、限期交件的操作模式蔓延，壁画作为工程项目的一面更

加突出，艺术家在创作中的主体作用日渐式微。壁画的文化意义在社会生活中逐渐被稀释了。

墨西哥和苏联壁画事业的发展是由于国家指令和政府操作。政府在操作方式或主题内容上给出范围之后，尊重艺术家的独立创造，给艺术家以较开阔的创作空间和较为完备的权益保护，以及充裕的资金支持。欧美街头壁画多是民间行为，主持人确定了作者人选之后，在壁画题材内容和艺术处理方面充分信任和支持艺术家，很少干预创作。而且一旦上墙，也立即自动享有一定年份的法律保护。自由度相对较大的操作模式给艺术家充分施展的机会。但民间操作的资金资助力度有限，难以供艺术家精雕细琢，也是难以回避的一项事实。

不同的壁画创作运营机制和操作模式源出于不同的社会背景。它们之间的相互借鉴、取长补短，是个值得思考并加以实践的课题。

20世纪的中国壁画面对不同时期的外国壁画，在装置环境、社会职能、题材内容、画中空间、形色处理、绘制材技、艺术风格、生产机制、权益保护等方面，既以海纳百川的气度相继引进、吸纳、融合，又保持了自身的艺术传统和特异风范。

20世纪的中国壁画在世界壁画史的坐标中立足于传统与现代，东方与世界的交叉点上，既无愧于艺术先贤也不逊于国际同行。从理念主张到画面处理，从艺术创作到绘制技术，从全盘运筹到形色细末，从社会职能到运营模式，也许可以得出这样的认识，在艺术先贤面前它是传承有序且有现代意味的，在国际同行面前它是开放汲取且昭明中国气派的。

第四章　20世纪中国壁画的画家谱系

一、画家个人小传

北伐战争时期，曾为揭露敌人恶行、鼓舞军民斗志画过宣传政治内容的壁画的画家有：梁鼎铭（生于1895年，广东顺德人，上海南洋测绘学校毕业）、梁中铭（生于1907年，广东顺德人，上海震川书院毕业）、梁又铭（生于1906，广东顺德人）兄弟三人，和抗日战争前后的张光宇、倪贻德（生于1901年，浙江杭州人，上海美术专科学校毕业，日本川端美术学校留学）、唐一禾（生于1905年，湖北原武昌县人，武昌艺术专科学校毕业，法国巴黎高等美术学校留学）、叶浅予（生于1907年，浙江桐庐人）、汪仲琼（生于1909年，湖南长沙人，上海美术专科学校毕业）、周多（生于1910年，湖南人，上海美术专科学校毕业）、张云乔（生于1910年，浙江慈溪人，上海新华艺术学校毕业）、卢鸿基（生于1910年，海南琼海人，杭州艺术专科学校就读）、张乐平（生于1910年，浙江海盐人）、王式廓（生于1911年，山东原掖县人，上海美术专科学校毕业，日本东京美术学校留学）、陶谋基（生于1912年，江苏苏州人）、冯法祀（生于1914年，安徽庐江人，南京中央大学毕业）、丁正献（生于1914年，浙江嵊县人，上海美术专科学校毕业）、沈同衡（生于1914年，江苏宝山人，上海新华艺术专科学校毕业）、潘絜兹（生于1915年，浙江宣平人，北平京华美术学院毕业）、罗工柳（生于1916年，广东开平人，苏联列宾雕塑绘画建筑学院留学）、徐灵（生于1918年，天津人，北平国立艺

术专科学校肄业）、王琦（生于1918年，重庆人，上海美术专科学校毕业）、李本田（生于1919年，江苏吴县人，国立北平艺术专科学校毕业）、张友慈等。

抗日战争时期，曾投身敦煌石窟壁画的保护与研究工作的画家有：常书鸿（生于1904年，满族，内蒙古头田佐人，法国巴黎高等美术学校留学）、张林英（生于1912年，福建漳州人，杭州国立艺术专科学校毕业）、董希文（生于1914年，浙江绍兴人，上海美术专科学校毕业）、李浴（生于1915年，河南内黄人，北平艺术专科学校毕业）、潘絜兹、段文杰（生于1917年，四川绵阳人，重庆国立艺术专科学校毕业）、周绍淼（生于1919年，广东梅县人，杭州国立艺术专科学校毕业）、乌密风（生于1920年，浙江杭州人，杭州国立艺术专科学校毕业）、李承仙（生于1924年，江西临川人，重庆国立艺术专科学校毕业）、常沙娜（生于1931年，满族，浙江杭州人，美国波士顿美术博物馆附属美术学院就读）等。

中华人民共和国成立后，在一些室外纪念碑石雕壁画项目中，雕塑家与画家曾展开过密切的合作。其中，代表性的雕塑家有：曾竹韶（生于1908年，福建厦门人，杭州西湖艺术院毕业，法国巴黎高等美术学校留学）、王丙召（生于1913年，山东益都人，北平国立艺术专科学校毕业）、傅天仇（生于1929年，广东南海人，重庆国立艺术专科学校毕业）、王临乙（生于1908年，上海人，法国巴黎高等美术学院留学）、滑田友（生于1901年，江苏淮阴人，上海新华艺术专科学校毕业，法国巴黎高等美术学校留学）、萧传玖（生于1914年，湖南长沙人，杭州艺术专科学校就读，东京日本大学留学）、张松鹤（生于1912年，广东东莞人，广州美术专科学校毕业）、刘开渠（生于1904年，安徽萧县人，北平美术学校毕业，巴黎美术学校留学）等。其中代表性的画家有：冯法祀、吴作人、辛莽（生于1916年，原广东合浦人，延安鲁迅文艺学院就读）、李宗津（生于1916年，江苏常州人，苏州美术专科学校毕业）、王式廓、彦涵（生于1916年，江苏连云港人，延安鲁迅文艺学院毕业）、董希文、艾中信（生于1915年，上海人，中央大学毕业）等。

张光宇、吴作人、艾中信、陆鸿年（生于1919年，江苏太仓人，辅仁大学

毕业）、周令钊、黄永玉（生于1924年，湖南凤凰人）、姚发奎、岳景融等画过建筑物中的室内壁画。

20世纪50年代，王定理（生于1925年，北京人）、申毓成（生于1915年，北京人）等，主理北京的寺观壁画的修复工作。

"文革"中，彦涵、阿老（生于1920年，广东顺德人，上海之江大学肄业）、邓澍、乔十光（生于1937年，河北馆陶人，中央工艺美术学院毕业）、张世彦、黄云（生于1934年，广东新会人，中央工艺美术学院毕业）、张国藩、岳景融、秦龙（生于1939年，陕西西安人，中央工艺美术学院毕业）、刘振宏（生于1938年，北京人，中央工艺美术学院毕业）等，为北京接待外宾的俱乐部、饭店画过壁画。

此外，已有专著记叙、研究壁画的史料和绘制材料、技法的代表性学者有秦岭云、常沙娜、祝重寿等。

几百年来，中国壁画萧条的局面终于在现代得以改观，并在20世纪末形成盛大声势的时候，原本耕耘于中国画、油画、版画、漆画、雕塑、工艺设计各领域的成熟艺术家，不少人都投身壁画，甚至改弦易辙成为专门的壁画艺术家。在20年的时间里，中国积累了实力雄厚、业绩辉煌、前程可期的壁画艺术群体。

整个80年代，是中国壁画当代勃兴以来的鼎盛时期。艺术家心中积蓄多年的壁画情结，终于能够恣意抒发。他们把得来不易的每一面墙看作竭尽所能创作文化精品的最好机会。初次涉足壁画之前，当时年纪在不惑至耳顺之间的艺术家已经在其他画种有所建树。画家的多样出身和栖身产生了壁画作品的多样艺术面貌。这也是中国当代壁画从一开始便绰约多姿、百花争妍和立足高位的原因所在。

当代壁画的勃兴，功在天时、地利自不待言，集各路人马之大成的人和因素，更是重要的始末根由。

20年的实践磨炼，全国各地涌现出一批重量级的壁画家。各种出身、各个年龄段的画家们对事业的恒定忠贞，昭然明鉴，可敬可嘉。他们一直据守壁画前沿，从无犹豫游离。他们对待自己的壁画创作殚精竭虑。20世纪80年代一大

批足以传世的壁画精品层出叠现，都是他们呕心沥血的成果。

几近同时，由创作者亲炙的壁画艺术理论、史实记叙、技艺整理、信息交流等方面的学术研究，曾给予创作实践以有益的回馈支持，因而也形成了一支小规模的学术群体。

各地、各时段、各群体、各层面的一些核心人物，于躬亲创作实践、精心构建佳作之余，还于自己栖身所在以谋划、组织、联络的具体行动，积极地推进了壁画事业的整体发展。

中国现当代壁画的宏伟业绩，仰赖于诸多壁画艺术家汗马功劳的积沙成塔。他们是当之无愧的现当代壁画创业功臣。

图4-1 张光宇肖像

张光宇（生于1900年，江苏无锡人，图4-1）一生从事广告、插图、舞台、动画、标志、书法、书籍等多项艺术创作和设计。既有对人生的悉心体察、深刻关爱的百态汇集，也有大量犀利抨击腐朽丑恶的时政漫画，都著称于世。他关注社会发展、人生甘苦，力主载道言志的艺术理念。在画面中造型、设色、章法以及群体图像的组合、布置，乃至取材、立意、构思诸层面，作者形成独树一帜的艺术风貌。一面是称颂宽阔恒久的诗意栖居；另一面是致力于政治生态和民众心智的改善。其深远影响泽及身旁和身后几十年间的几代画人。很多成功画家以师从张光宇悟得艺术三昧为幸事。他多年来善待、支持、团结周围青年画人被尊为画坛师长。在以现当代中国装饰风格绘画著称的光华路学派谱系之中，不容置疑地被尊为开山辟路的宗师。20世纪40年代的《神女》以及50年代的《锦绣山河》《北京之春》，分别表达了国难当头时中国民众的愤懑、尊严、正义、抗敌的精神状态，以及新的家国生活中对太平盛世、美好前景的衷心向往，堪谓早期壁画中艺术的典范。

图4-2　吴作人肖像

吴作人（生于1908，安徽泾县人，比利时皇家美术学院留学，图4-2）为中国现当代美术代表人物之一，兼精油画、水墨画、书法，以及美术教育，仍旁顾壁画事业的开展。北京天坛体育宾馆、山东阙里宾舍等几处壁画作品的装置上墙，都得益于他的鼎力推动、支持、鉴定。同时还亲身参与壁画创作，完成《六艺》《莽昆仑》等壁画，垂范后人。

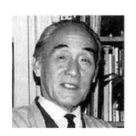

图4-3　秦岭云肖像

秦岭云（生于1914，河南原汲县人，国立北平艺术专科学校毕业，图4-3）笔力雄健而豪放潇洒的水墨山水驰名海内，并有《扬州八家丛话》等多部美术史论著作问世。《民间画工史料》详细记载了中国传统壁画各时各地的绘制工艺：墙地、材料、工具、方法、过程、演变，是一代专业学人的必读教材。

图4-4　祝大年肖像

祝大年（生于1916，浙江诸暨人，日本东京美术专科学校留学，图4-4）当年作为留学青年看到中国艺术在日本的深远影响和自成一格的发展状况，回国后长期致力于中国陶瓷和重彩画方面现当代新面貌的打造。用于国家大典的建国瓷是他在日用瓷领域的创新成功之作，在陶瓷史上留下浓重的一笔。他的重彩画着重细部结构的严谨雕琢、精致入微和层次丰富，用色浑厚古逸中时见清朗隽永，与同时期其他人的作品迥然异趣。晚年把此中积累集中发挥于壁画。《森林之歌》《岁寒三友》《玉兰花开》《松石图》，画中境界之清幽高雅，艺术功力之精湛深厚，在我国现当代壁画中自有其独特格局。其风貌、品位以及学理见解之自成系统，给人印象深刻。

图4-5 张仃肖像

张仃（生于1917，辽宁黑山人，北平艺术专科学校肄业，图4-5）"文革"结束后，率领几十位各年龄层的画家，为首都国际机场作了近十幅精美绝伦的巨幅壁画，开启了现当代中国壁画群的先河。他自己也完成了一幅胶绘壁画《哪吒闹海》。哪吒造反天庭的叛逆精神，是画家自己不拘一格创建艺术新境界之终生追求的隐喻。画面气势恢宏，从布置组合到造型赋色，处处都见中华文化艺术传统精华的至深渗润，又有画家栖身并得悟于所属时代的种种崭新作为。张仃此前就有两次组织大规模集体创作（1958年的政治宣传画，1964年的大洋片）的成功经验。这次机场壁画群是他第三次组织集体创作，在他自己的艺术生涯留下足以光耀历史的雄壮足迹。他是一位能力多元而且在诸多方面都有大成的艺术家。20世纪30年代开始的政治漫画，新中国成立前后作为重要成员参与许多国家级的美术设计：国徽图案（过程）、政协会徽图案、会场布置……50年代与李可染、罗铭提倡水墨山水画写生之风，60年代的装饰风格的水墨人物，90年代的焦墨山水，多个领域的涉猎使他在壁画领域中举棋运筹时显得高屋建瓴、得心应手。

图4-6 王熙民肖像

王熙民（生于1917，山东烟台人，法国巴黎美术学院留学，图4-6）早年与赵无极、吴冠中同船赴法留学，探究法国古典艺术精髓。新中国成立后，他立即归国报效，以《国际主义战士罗盛教》《人民公社万岁》《腾飞》《九狮》等雕塑著称于世。至20世纪80年代初，力作瓷嵌壁画《升华》《国逢盛世》《乐颂》显示了老艺术家深厚的艺术功底。

图4-7 周令钊肖像

周令钊（生于1919，湖南平江人，湖北艺术专科学校毕业，图4-7）是自抗日战争起开始画壁画至当代犹时有壁画创作的画家中罕见的一位。他在1938年曾参与武汉黄鹤楼庞大壁画《全民抗战》的绘制。时隔46年，又在1984年为新建黄鹤楼内作了釉绘壁画《白云黄鹤》。这是他几十年来丰厚艺术积累的又一次爆发。妩媚舒张的黄鹤，旖旎生花的波浪，启人遐思的画面组合，得益于多年锤炼的醇熟功力和一丝不苟的严谨治学态度。作者以八十高龄为家乡所作《沅江水暖》《澧水花繁》等壁画，是老人家创作思维仍然十分活跃、艺术生命力仍然十分旺盛的见证（图4-8）。他也是中华人民共和国国徽、人民币、国家级勋章和徽章等若干重大国家项目的主要设计者之一；还是开国大典时天安门城楼上毛主席巨幅油画肖像的作者；早年极尽写实之能事的油画《五四运动》为国家博物馆收藏；而20世纪50年代又以装饰风格的文学插图《王贵与李香香》驰名全国。

图4-8 周令钊、陈若菊在工作中

何孔德（生于1925，四川西充人，四川省立艺术专科学校毕业）作为优秀的油画家，在我国最早开始了全景画的创作。装置于北京、苏州的《卢沟桥事变》《阳澄烽火》，幅面只及后来筒状全景画的一半，被分类细化为"半景画"。其中，对中景、前景精细部分的着力描绘，堪与小幅油画一较长短。画中短兵相接刺刀拼杀之惨烈悲壮，忘我舍身慷慨赴义之浩荡英气，无疑都得益于画家及其参与群体超常的写实技艺。

陈其（生于1927，江苏盐城人，中央美术学院毕业）作为军旅画家，20世纪60年代油画《回岛》《淮海大战》给人深刻印象，是我国现当代油画精品。他不仅着意刻画军人日常生活中忠于职守、热爱生活的细枝末节，更放眼于雄阔壮烈的战场驰骋。创作巨幅壁画时，多角度全方位地表现当代人民子弟兵的风范，仍是这位心中充满军人温情的老画家信守不渝的艺术取向。

图4-9　王文彬在工作中

王文彬（生于1928，山东青岛人，中央美术学院毕业，图4-9）年尚弱冠时，投身战火纷飞中的革命美术工作，即有年画《生产支前》获誉于国家级美展。不久后身患重疾，改用左手执笔，并于最高学府深造。毕业创作《夯歌》描写20世纪50年代人们赤手空拳建设家园而欢天喜地的动人情景。画面明朗热烈，豪放激昂，是画家对时代精神的准确把握，不愧为当代油画经典。创作壁画《山河颂》时以孱弱病体几度赴名山大川写生，完成后广为公众喜爱，全国各地复制上墙不计其数。

冯一鸣（生于1929，上海人，中央美术学院华东分院毕业）因早年学业宽博而广泛涉猎几个画种：油画、水墨画、雕塑、陶瓷、纪念碑等。20世纪80年代后专心致力于公共艺术。先有胶绘沥粉贴金的环形壁画巨制《金陵十二钗》，

其中仕女清丽妖媚，园林楼阁玲珑娟秀。又有壁画《神州八骏》《腾飞》《龙腾狮舞》和雕塑《神牛》等，或铜锻或石雕或木雕或铜铸。奔马、立马均刚健清俊英姿勃勃，堪谓画马高手。

李化吉（生于1930，满族，北京人，中央美术学院研究班毕业）早年油画《闯王进京》，与苏联学派影响中的同辈艺术家相比面目大异。浓烈的装饰风格中仍可见雄浑壮阔的气势，殊为难得。机场壁画《白蛇传》幅面不大，但人物造型优雅清俊，深为公众钟爱。其独立不凡的品格风靡一时而影响甚广，人物造型成为年轻人模仿的蓝本。《旋律》《源远流长》等壁画是画家艺术风韵朝向纵深发展的见证。画面整体结构跌宕多姿，清楚地传递出或欢快动荡或深沉博大的盎然生机。分组布置更缜密圆熟，层次叠加也更入情入理。

侯一民（生于1930，蒙古族，河北高阳人，中央美术学院研究班毕业）于20世纪70年代末在中央美术学院参与组建壁画专业，使之成为当代中国最早的壁画基地之一。他一边罗织人才，一边接受壁画创作委托。此前，他每年奔走于陶瓷窑区，施釉技艺烂熟于心。他的收藏于革命博物馆（今国家博物馆）的壁画《血肉长城》，题材直插现代现实生活。他自己涉足艺术也有多个切入点，早年创作油画《刘少奇与安源矿工》，参与第三、第四套人民币的票面设计绘制，都曾产生重大影响。

秦岭（生于1931，北京人，中央美术学院毕业）是一位擅长思考、勇于尝鲜的老画家。新中国成立初曾有《北平解放》等历史画收藏于国家博物馆。他的壁画每次都探索一种新的材料技艺，《花果山》用瓷片镶嵌，《光华颂》用铜板锻造，《大众之波》用彩釉烧制，至《咸阳，咸阳》竟是别出心裁的柳条编成，实属创举。艺术处理上接纳抽象图像于具象画面中，是趋时激进的理念所致。他曾主持过现当代壁画画册的编选工作，并撰长文附于书前。

袁运甫（生于1933，江苏南通人，中央美术学院毕业，图4-10）是学装潢出身的壁画家。早年于书籍美术方面封面和插图均获赞誉。晚年又钻研水墨写意画，色彩浓艳，笔墨潇洒，山水花鸟各呈异趣。他最重要的作为是大量为人称道的壁画作品。机场壁画《巴山蜀水》以壮阔河山之恣情抒写呈现于世人面前。之后更一发不可收，《智慧之光》《山魂水魄》《继往开来》《世界之门》等巨作，题材内容和艺术手法多姿多彩，显然得益于青年时期吸纳营养之广阔胸襟和敏于择剔。巨制《中华千秋颂》纵览五千年文化，装置于北京中华世纪坛，气势恢宏、幅面之大前所未有。

图4-10　袁运甫在工作中

张国藩（生于1933，山东原披县人，捷克斯洛伐克布拉格工艺美术学院留学生）是新中国成立后最早派去东欧留学生中的一位。他谙熟陶瓷、玻璃、木等各种材料的镶嵌壁画，多年从事教学，已经培养了几代青年壁画家。在他自己的壁画作品中，明快简约的中国民间情趣中交融着西方现代主义的优雅流畅，并且在这种中西耦合中确立了艺术创作中自己的特殊位置。

楚启恩（生于1933，山东高密人，中央工艺美术学院毕业）年画作品在20世纪50年代即已有相当影响。作为中央工艺美术学院的首届壁画专业学生，几十年全力投入壁画创作和学术研究，始终不懈。无论是《范仲淹》画人物，还是《黄山》《九水潮音》画风景，手法一律保持中国传统，守正不阿，古香古色，不为时下各种流风所动。一部《中国壁画史》卷帙浩繁，是他半生呕心沥血的结晶，更是对我国此段学术空白的大力补充。

许荣初（生于1934，江苏武进人，东北美术专科学校毕业，图4-11）是辽

宁这个当代壁画大省的代表人物。他青年时主修油画，成名作却是连环画《白求恩在中国》，以线造型的精湛功夫，出自油画家之手尤为难能可贵。他在东北三省领壁画创作之先，20年来诸多精品散见各地。不唯材料技艺涉及瓷嵌、铜锻、综合材料等许多品种，而且写实与变形、平面与浮雕、线描与体面，手法作风差距甚大互为对垒，却样样精通老到。他在壁画中找到了调动自己全部潜在艺术才华的天地，也成就了自己在当代壁画事业中的艺术高度。

图4-11　许荣初、赵大钧在工作中

梁运清（生于1934，广东东莞人，德国德累斯顿造型艺术学院留学）德国修读归国后着意壁画进取却长期无从施展，直到20世纪70年代末才开始一发不可收地投身进来。瓷嵌壁画《奇峰争秀》堪称一代佳作。色调优美高雅，画境宁谧宜人，装置于医院大堂，分外相得益彰。《美丽富饶的斯里兰卡》《南海明珠》或写实或抽象，是他多种驾驭能力的反映。

彭蠡（生于1935，四川简阳人，四川美术学院毕业），曾以一幅大雁塔下的《丝路风情》（合作）震惊南北画坛。画中人物形象稚拙生动，而赋色则墨彩互渗，幻化莫测，有如陶瓷窑变后釉色的流动无羁，对于汉唐年代大西北各兄弟民族风土人情的精细刻画，立即带读者进入充满激情的边陲生活之中。

严尚德（生于1936，陕西人，波兰弗罗茨瓦夫造型艺术学院留学）早年被派往波兰专攻壁画。20世纪60年代在陕西省曾首创玻璃壁画小组，而领一省的壁画事业之先。他研究壁画的硬质材料颇有心得，尤其对陶瓷进入壁画情有独钟而执着耕耘多年。各省窑区釉彩性能特色他洞悉于心。一系列的陶瓷壁画如《晨曲——日月星辰》《丝绸之路》《春的信息》等，釉色绚丽多彩，华美艳绝，为弘扬壁画的中国特色留下可贵的足迹。

高泉（生于1936，安徽人，中央美术学院毕业）是军旅画家，油画专业出身。他多年从军海上，画海是他的绝活。他笔下的海，狂涛汹涌而风情万种，淋漓酣畅而精致入微。他后来参与国内几项大全景画的创作，令读者从中领略到硝烟弥漫炮火横飞中的英雄壮举和为理想、为正义献身时的慷慨激烈，以及一位艺术家执着炽热的社会责任感和饱满高亢的创作热情。

刘秉江（生于1937，天津人，中央美术学院毕业，图4-12）画油画，也画高丽纸重彩画。多描写边陲人情风土，浓妆淡抹中浸润着他对兄弟民族的至深情怀。形色功底之深厚，描绘技艺之超拔，国内罕有。他唯一的壁画《创造·收获·欢乐》耗三年之功，是他丰足艺术才华和半生生活积累的集中倾

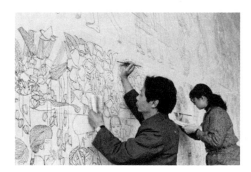

图4-12　刘秉江、周菱在工作中

泻。人物形象优美而安详，结构描写精致而潇洒，构图布局则饱满又均衡。20年后此画竟遭拆卸，是为当代壁画保护中的突出案例。

袁运生（生于1937，江苏南通人，中央美术学院毕业）在当今中国画坛热心追寻西方现代艺术精神的人群中，可谓最年长者。他把小幅面油画和水墨画中个性表达移植于壁画，得到美国艺术文化界的赞赏。这与他的机场壁画《泼水节——生命的赞歌》的反响恰成对照。后者在开放不尽充分的当时因出现裸露的人体形象被遮蔽数年，有过一段时日的社会舆论关注。

宋惠民（生于1937，吉林长春人，鲁迅美术学院毕业）主持了规模宏大的创作全程，并与数十位油画技艺精湛的辽宁画家合作绘制了《攻克锦州》《清川江畔围歼战》《莱芜战役》《赤壁大战》等全景画，装置于锦州、丹东、莱芜、武汉等地。画面以雄大恢宏的气势营造、逼真如生的形象刻画，难能可贵地再

现了我国历史上几次大规模战役。作品令观者如临实境，无形中对公众进行了爱国主义教育。多次的全景画实践，为中国全景画在世界范围里的声势显扬，奠定了扎实的基础。

周炳辰（生于1937，江苏无锡人，南京艺术学院毕业，图4-13）以版画家身份投入壁画创作，开发并显示了他的多方面的艺术才华。与此同时还积极参与江苏省的壁画组织活动，做了大量的具体工作。当年版画《杏花春雨江南》《钢铁长虹》等曾广受好评。20世纪80年代以后，又有精彩的壁画作品《慢亭

图4-13　周炳辰在工作中

宴》《郑和下西洋》《大禹治水》等连连问世。紫砂壁画《四大发明》声誉鹊起，扬名大江南北。石雕壁画《灵山胜会》，则表现出画家以宏大场面中的视觉张力营造祥和庄严气氛的艺术能力。

赵大钧（生于1937，山东胶州人，鲁迅美术学院毕业，图4-11）求学期间长达8年的专业磨砺，练就一身坚实精湛的写实功力。作起画来，无论画架上的油画、多种工艺材料的壁画、巨大幅面的全景画，都能得心应手，并顺势应变，深得风貌差异很大的各类画种之不同真味。与许荣初长期合作，多幅优美绝妙的壁画为辽宁壁画大省赢得交口赞誉做出了卓著贡献，自己也有了国家级壁画家的社会影响。

蔡迪安（生于1938，湖北黄陂人，湖北美术学院毕业）既画油画，又画壁画。油画《南下》等早有好评。壁画《赤壁之战》《华夏戎诗》以及晚近《世界文明》，画面中稠人广众，气势浩荡，布局严谨，设色高雅，远观近赏，均有赏心悦目的优美图像奉献于人前。交响乐般丰富多彩的艺术效应，是成熟的壁画

家对巨大墙面之宏大容量的虔敬认同，是对壁画艺术以画上墙的纯正品位的准确把握，也是对雷同于糊墙纸的图案饰物的严峻拒绝。纯正而高品位的壁画作品确立了他优秀壁画家的身份。

张世彦（生于1938，山东蓬莱人，中央工艺美术学院毕业，图4-14）原本擅作漆画，《众里寻他》等写实而深沉的画境自具一格。不惑之年后主攻壁画，《唐人马球图》《我是财神，财神是我》等壁画题材手法各有千秋，是长期在中外雅俗文化中广泛采撷、善加滋补之故。《兰亭书圣》《大观园》等壁画装置于美国及欧洲，为中外文化交流添砖加瓦。他的壁画、漆画作品常以虚构的布局组合表达人生体验中深层感动与思考，自喻"诉求美，也诉求力"。作画之余乐于思考和撰述，关于绘画章法、壁画、漆画等艺术文论有几十万字问世。

图4-14　张世彦在工作中

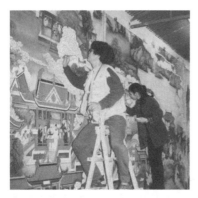

图4-15　曾洪流在工作中

曾洪流（生于1938，广东汕尾人，广州美术学院毕业，图4-15）是中国画科班出身，却以精湛的木雕艺术享誉岭南。"脸谱"等系列作品，以粗犷的造型和张弛有致、随势机巧的组合，散发出原始而时尚、密实而粗犷的自家独特情致。壁画《大原野》《阳光·空气·水》《大闹天宫》《积善成仙》等代表作，显示了作者心底对理想追寻、对人类生存的虔诚炽热之襟怀和积淀丰厚的艺术造诣。千余平方米的永乐宫壁画临摹，付出了长时间的艰辛劳作，为后学弟子带来就近临摹的便利，对壁

画教育事业做出贡献。

石景昭（生于1938，河南偃师人，西安美术学院研究班毕业）在中国画创作之余参与壁画创作。壁画《丝路风情》（合作）貌似陶瓷花釉窑变的肌理色斑，得自旁类艺术品种的另样视像，对传统纸本中国画之着色实现了重大突破，施加于壁画更是出手不凡，加之全画行笔松动、布局自由，立即在国内以成色特异的风貌亮相，获颁国展金奖也是实至名归。

冯健亲（生于1939，浙江海宁人，南京艺术学院毕业）是一位担任行政领导职务最多的壁画家。在繁忙的各项事务中，不但对于组织推动江苏省的壁画发展起了重要的核心作用，而且多年来一直躬亲于绘画创作实践。早年油画《南京长江大桥》漆画《春满中山》获得国家级荣誉。20世纪60年代末曾作油绘壁画《钟山风雨起苍黄》是"文革"期间国内为数极少的几幅壁画中的一幅。后来的漆绘壁画《虎踞龙盘今胜昔》等，画境开阔，疏密错落有致，用色典雅宜人，当是江苏漆画精湛技艺之既行必果。

唐小禾（生于1941，湖北武昌人，湖北美术学院毕业，图4-16）是另一个壁画大省湖北的代表性人物。他多年以来在美术学院、美协、文联担任领导工作。湖北壁画之兴起发达，与他的躬体力行不无关系。他的壁画《楚乐》《火中的凤凰》《华夏戎诗》《埃及七千年文明史》装置于国内外。制作材料兼及陶瓷、丙烯、漆、综合材料等。他还是一位优秀的油画家，《生命的归宿与起点之舞》《葛洲坝人》等是画家生命感悟的陈述，也是平凡人众起居乐忧的记录。

图4-16　唐小禾在工作中

楼家本（生于1941，上海人，中央美术学院研究班毕业）在同辈国画家中是最热衷壁画的一位。他的重彩画在传统的随类赋彩格局中又吸纳民间美术的鲜艳明朗。这一手法还渗透至他的壁画。他的《江天浩瀚》用矿物颜料铺陈楚地文化、滚滚长江和黄鹤楼的历史，雄奇瑰丽而气势磅礴。其艺术处理循古圣先贤千年绘画传统之道而得所属时代之新境界。

杨庚绪（生于1942，山西人，西安美术学院毕业，图4-17）栖身北方，长期浸润于古城长安中秦唐文化的氛围，他的壁画《千古一帝》《大唐迎宾图》《贵妃出浴》等，不但题材内容直接描写秦唐历史故事，而且构图布局、造型设色的艺术处理，也都明显流露出古代伟大帝国的恢宏端庄、威严自雄的气概，以及黄土高原先民的丰厚殷实的文化底蕴。

图4-17　杨庚绪在工作中

图4-18　张宏宾在工作中

张宏宾（生于1942，河北平乡人，中央工艺美术学院毕业，图4-18）。《踏歌行》等壁画，以潍坊年画强烈的红绿对比入画，对应山东乡间康宁昂扬的北国风情，表里和谐一致的画面因而具有浓郁的地方特色。填充进因方格而归纳变形的人物图像，与十字网纹既互为避让迁就，又相顾依附。此种画面经营方向和技巧，得益于早年中央工艺美术学院师长的亲炙调理，和他本人的择善而从。

尚立滨（生于1942，山西人，中央美术学院毕业，图4-19）对中国壁画的一个重要贡献是，他在20世纪80年代开创了一个前所未有的绘制材料品种，用黑白纹理的石板拼镶成巨幅风景。他将写意山水修养"转换"至石板上，粗犷狂放的纹路走势和苍茫翻滚的云水流

图4-19　尚立滨在工作中

连之迭和糅集，产生了别具奇趣的视觉愉悦和冲击。他的壁画多装置于驻外使馆，深得外国政要赞誉，被称为体现中国气魄的绝艺。

张一民（生于1943，山东滨州人，中央工艺美术学院毕业，图4-20）身居山东壁画大省，也以自己多年的领导职分大力推动全省的壁画事业，为山东工艺美术学院的创建倾尽了心血。巨量的学院事务在身，仍有壁画巨制《舜耕历山》问世。方圆结合的图像塑造精练简约至极致，而线条走向、细处

图4-20　张一民（右）孙景全（左）在工作中

转折之谨严却不让分毫；挪让互补的组合布局之中大小尺度的有序分布，则昭显了沉潜心中的伦理期许和哲学担当。其壁画作品确无数量优势，但技艺精醇、涵纳超拔的个人面貌已铸造了现当代壁画中的经典品位。

年纪稍长的壁画家中，女画家们令人瞩目。她们通常在自己的艺术家庭中与丈夫、子女共同制作宏大规模的壁画，且自身均为中国画坛中卓有业绩的独立艺术家。

陈若菊（生于1928，河北安新人，中央美术学院毕业，图4-6）学实用美术出身，长期主持陶瓷艺术的教学工作，在坯土、釉色、炉火方面修炼了陶瓷艺术的全副本领。以五彩缤纷的色釉描绘姹紫嫣红的花草图案，是她的强项。她的壁画《绿了春原》《阳》拓展了自己的艺术疆域，也为群芳竞艳的壁画坛增加了一抹令人心醉的亮色。

邓澍（生于1929，河北高阳人，苏联列宁格勒列宾美术学院留学）从老解放区走进北京，以年画《保卫和平》享誉全国。留学苏联又开启了女画家心底优美而饱含激情的色彩灵性，画了很多瑰丽动人的油画。她主笔的壁画《长城秋色》《华夏之歌》正是这种色彩驾驭的延伸。古稀之年蛰居山林，画了大批现当代文人肖像和花卉油画，颐神养性中仍有艺术上的丰硕收获。

权正环（生于1932，北京人，中央美术学院毕业）是新中国成立初期油画才女之一。一直在美术学院从事绘画基础教学。长期栖身于装饰艺术氛围中，使她一旦出手介入壁画便展现出圆融成熟而卓然不凡的装饰品位。《白蛇传》《精卫填海》以及她主笔的《牛郎织女》《华夏之舞》都以淋漓尽致的优雅风采和女性画家的独特韵致得到世人称颂。

萧惠祥（生于1933，湖南长沙人，中央美术学院毕业）是一位自由游走大洋两岸一无挂牵的独行女侠。她生来具有塑造姣好人物形象的优异质素。早年黑白木刻大刀阔斧，在画坛中有"中国珂勒惠支"之誉。她的线描写生肖像，三五分钟内形神俱佳。北京首都机场壁画《科学的春天》洛杉矶壁画《金凤凰起飞》均以典雅娟秀的男女造型享名于世。

江碧波（生于1939，浙江宁波人，四川美术学院毕业）以严谨的写实手法表现当代现实生活，又以夸张恣肆的笔墨色彩表现神话世界，女画家的多姿才能于此尽显一斑。以版画、壁画、雕塑诸多艺术品种的多产和高质，著称于当代中国画坛。

程犁（生于1941，湖北武汉人，湖北美术学院毕业）油画壁画二者兼长。油画《跳丧·摆手》、壁画《火中的凤凰》中，女画家着力呈现的是自己对古老而永恒的命题的领悟，其中自有诗意贯穿和生机溢出。对客观实境作如实记录是画家特定艺术立场和技艺功力的反映。她在楚文化的传承和演变中确定了自己的坐标位置。

周菱（生于1941，安徽合肥人，原中央民族学院毕业，图4-12）在中国当代重彩画领域中，她画的人物之单体图像以个性化的程式处理，胜出"写生＋写实"许多。画中淳朴、健硕的女性形象，彰显了新时代的新风尚。插画和壁画中，尤其表现出营造全画气势、组合群体图像的不凡能力。深沉而宏大的多样画境经营，都在从容的布局安排中，形成强烈的激情驰荡。

20世纪80年代初开始，各省画家为北京人民大会堂陆续创作了一批壁画，作者都是本省优秀的画家。

云南厅壁画的创作者丁绍光（生于1939，山西运城人，中央工艺美术学院毕业）作《美丽、富饶、神奇的西双版纳》，蒋铁峰（生于1938，浙江宁波人，中央美术学院毕业）作《石林春晓》，是人民大会堂壁画群最早的两幅。他们二人的艺术格局取向于中西合璧，在传统重彩画着重用线的基础上加以形色和细部肌理的现代处理。他们移居美国后，延续了这两幅壁画的画法，分别作自家装饰风格的重彩画。丁氏在姣好婉约的人物身后布置蕴涵深沉的图像。蒋氏以网状线格交叉透叠充满画幅。各以不同面貌获得很大成功，是世称"云南画派"的两位领军人。

甘肃厅壁画的创作者娄溥义（生于1932，浙江余姚人，中央美术学院毕业）作《陇原春华》，段兼善（生于1943，四川绵阳人，西北师范大学毕业）作《丝路友谊》，李坦克（生于1951，山东莱阳人，上海戏剧学院毕业）作《宝藏》。他们就近汲取了敦煌壁画宝库中的精粹，画面布置饱满，人物婀娜婉约，尽显现代西北风情。

吉林厅壁画的创作者黄金城（生于1935，山东海阳人，鲁迅美术学院毕业），出身装潢设计，却历年多有绘画作品问世。壁画《长白山的传说》，色彩娇娆雅致，人体丰盈姣美，是作画人唯美绘画观的集中体现，也深得观众的青睐。

西藏厅壁画的创作者诸有韬（生于1935，四川自贡人，中央戏剧学院毕业）作《雅吉节》，叶星生（生于1948，四川成都人）作《欢乐的藏历年》，都明显是唐卡画的现代版。浓烈的藏式装饰风格章法和纹样，用以对西藏风土人情的热情铺叙，无疑是西藏厅壁画的绝佳选择。

北京的闻立鹏（生于1931，湖北浠水人，中央美术学院毕业），为纪念父亲闻一多，画了一幅壁画《红烛序曲》。昔日闪烁如豆的烛火在画中已是燎原而冲天的熊熊烈火，是画家和乃翁政治理想的写照。油画家高宗英（生于1932，北京人，中央美术学院毕业）用丙烯颜料手绘壁画《天坛晨晓》是其代表作，画境宁静清丽神秘，令人一睹难忘。他还热心工艺材料的实践，也有所成。张世椿（生于1935，江苏扬州人，中央美术学院毕业），早年雕塑专业出身，在自己的壁画旁常常要配置优美的人体圆雕，是一道独特风景。《海恋》便是这样一组引人遐思无限的环境艺术品。姚发奎（生于1936，山西垣曲人，中央工艺美术学院毕业，图4-21）。岳景融（生于1937，辽宁沈阳人，中央工艺美术学院毕业，

图4-21　姚发奎在工作中

图4-22　岳景融在工作中

图4-22）。两位壁画专业出身的青年人，早在20世纪60年代初中国壁画沉寂之时，甫出校门就立即开始壁画耕耘的积极行动。虽条件简陋、资金匮乏，却以精湛的镶嵌技艺制作了描绘南国景色的优美画面，留迹人间。幅面不大而功完行满。叶武林（生于1944，陕西西安人，中央美术学院毕业）激昂的主题立意的冲击和启迪，较之其外部形态的审美愉悦更胜出许多，他对作品深层内涵的挖掘值得引起壁画界的重视。他以油画家的专业素养犹能迅速把握工艺材料之特异属性和视觉优势，展现了壁画的独特魅力。

辽宁的徐家昌（生于1933，辽宁铁岭人，东北美术专科学校毕业）在国内首次用彩色石板拼镶壁画。早年训练有素的油画家，色彩功力深厚超拔，使《棒棰岛的传说》色调浓艳绮丽，画境古朴高远，首次举动即获全胜。曹淑勤（生于1943，黑龙江尚志人，原沈阳教育学院毕业）原是年画画家。两次执编了壁画大画册，为中国现当代壁画的修史留迹和学术研究做了切实的基础工作。

黑龙江的于美成（生于1943，山东汶上人，哈尔滨师范大学毕业，中央工艺美术学院进修班结业，图4-23）不仅从事壁画创作，还兼事学术研究，是壁画创作家中仅有的几位学者型画家之一。后期索性转型至壁画之史实、理论、评价的著述和编辑。用心虔竭，着力甚劲。其专著《壁画与壁画创作》

图4-23　于美成在工作中

在业内外广为流传、深受好评。又有"城市雕塑和建筑壁画"的研究曾入选全国艺术科学重点课题。创作者兼治学术研究，有其难得优势。勤恳耕耘，建立了自己的学术高度，也为壁画事业的整体前进做出贡献。

山东的朱一圭（生于1939，山东淄博人）长年主持釉绘壁画的材料技艺研

究，恢复了北宋花斑玛瑙釉，发展了传统高温斗彩工艺。建立生产基地，为省内外的釉绘壁画发展提供了切实的重要支持。自己也有《鹭鸶》《牛》等佳作问世。孙景全（生于1940，山东郓城人，山东艺术专科学校毕业，图4-20）以一幅巨制《水泊英雄聚义图》，在当地形成全城扶老携幼前往一览的盛况。画中一百零九条好汉（含晁盖）气宇轩昂而形神互异，造型洗练简约，秩序之美超然物外。未得张光宇亲炙私授，却承接了张光宇的理念风韵，可谓大师的编外传人。刘泽文（生于1943，山东即墨人）自学成才，成绩不凡。铜鏊壁画《物华天宝》以巨大柱形载体中错落有致又互为衬托的图像布局取胜。

湖北的伍振权（生于1935，广东台山人，湖北艺术学院毕业）长期从事油画创作，积累了深厚的绘画造型、设色的不凡能力，运用于壁画创作亦有不凡成绩。陈人钰（生于1943，湖北荆门人，湖北艺术学院毕业，中央美术学院进修班结业）多年执着于壁画耕耘。综合材料壁画《新世纪协奏曲》木雕技艺和铜锻技艺兼施，具象图像与抽象图像并陈，展现出人们对时代进步和民族兴旺发达的热切向往。田少鹏（生于1944，湖北孝感人，中国戏曲学院毕业）身为京剧院舞台美术设计师，多年涉猎壁画创作。跨界两栖顾盼兼取，有别人无可企及的优势。

广东的韩金宝［生于1942，河北沧州人，原内蒙古师范学院（今内蒙古师范大学）毕业，中央美术学院进修班结业］近年热衷的抽象图毛织壁画，使室内空气顿时发生与时代同步的流动。多年落户特区，致使艺术理念和风貌有大幅度调整。

内蒙古厅壁画的创作者思沁（生于1937，蒙古族，内蒙古人，原内蒙古师范学院毕业）作丙烯绘壁画《成吉思汗》，是对蒙古族先祖昔日辉煌的讴歌。五幅都在中心布置了主体形象，使全画获得力的平衡和有序的主次关系。

"文革"结束后就读美术院校而逐渐成长的后起之秀，也以生龙活虎的迅

猛之势跨入了壁画创作的行列。北京最早毕业的几届研究生、本科生和进修生之中，一些人在主攻画种之侧兼涉壁画。而另一些人则是壁画事业中矢志不渝的坚定分子，若干年后已把自己锤炼成真正的壁画家。

张颂南（生于1942，浙江富阳人，中央美术学院研究班毕业）为国家图书馆所作《未来在我们手中》是他留在国内的最重要的作品。抽象图像配以健壮的男女飞天是对主题的恰如其分的演绎。他现定居加拿大，正精心绘制小幅面油画和儿童读物插画。

杜大恺（生于1943，山东龙口人，中央工艺美术学院研究班毕业）壁画作品中清雅散淡的风貌一如他主攻的重彩画。具象的人物图像背后常配以棱角毕现的方框，这种有趣有效的互补使画境进入另一种层面，给读者以遐想空间。

孙景波（生于1945，山东牟平人，中央美术学院研究班毕业）学油画出身，画起壁画来却始终紧贴中国绘画传统，正是得益于他优势思维的变通灵活。后几年他致力于技法书籍的撰写和编辑，是他主掌壁画教学的责任感外延。

周苇（生于1947，天津人，中央工艺美术学院研究班毕业）擅长装饰风格壁画，画面组合繁密饱满、造型方圆并施。绘制材技也多有涉猎：丙烯绘、釉绘、铜锻、瓷嵌等。

祝重寿［生于1947，浙江杭州人，原内蒙古师范学院（今内蒙古师范大学）毕业，中央工艺美术学院博士］长时间涉足于壁画史的研究，陆续有《中国壁画史纲》《欧洲壁画史纲》问世。历史脉络和风格流变的信息丰富翔实，行文叙述简明扼要。后又投身东方各国的壁画史的撰写。

戴士和（生于1948，满族，辽宁开原人，北京师范学院毕业，中央美术学院硕士）善思考而屡有著述。他的壁画云淡风轻，似乎借偌大幅面"聊写胸中逸气"。

彦东（生于1948，江苏连云港人，中央工艺美术学院研究班毕业）是双重名门之后，既是彦涵次子，又受业于祝大年。他的壁画作品色彩美艳绚丽，这是画家心中阳光的物化，读者临墙不免有和风拂面的快意。

李林琢（生于1949，山东人，中央美术学院毕业）是以石雕壁画著称的壁画家。

任世民（生于1950，山东人，中央工艺美术学院研究班毕业，德国柏林艺术大学留学）曾在中国和德国有两个艺术硕士的学位。他在致力于浮雕壁画之余，对于壁画学科基本理论的方面，颇有严谨而翔实的研究，提出了令人深思的有价值而系统的独立见解。

杜飞（生于1952，北京人，中央美术学院进修班结业）自学成才而谙熟几乎所有通行的壁画绘制材料和材艺。他的壁画作品浸染着沉重的沧桑变迁感和豪迈的民族尊严感。

辽宁、山东、江苏、湖北、陕西，堪称当时中国的壁画大省。作品多，青年画家也辈出不辍。

图4-24　周见在工作中

辽宁的周见（生于1960，辽宁大连人，鲁迅美术学院毕业，图4-24）专擅铜锻壁画，其作品在东北三省多处可见。几幅壁画多为扁长的幅面，分段而散点布置图像是章法层面的好选择。画中的人物造型无论古装、时装，均雄健强悍，致使全画阳刚气概充溢张扬。

刘希倬（生于1961，辽宁营口人，鲁迅美术学院硕士）的壁画中明快的直线弧线和淡雅的色彩分布展现了清丽和畅、温馨可人的韵致。曲江月（生于1963，辽宁大连人，鲁迅美术学院硕士）秀外慧中又温文尔雅的女画家，出手即见女性的特有风韵弥散。造型、设色均明透典雅，以诗性美的愉悦境地令读者立时神清气爽。

山东的蒋衍山（生于1954，山东淄博人，中央工艺美术学院毕业）所作2.5公里长的陶嵌壁画《孝妇河的传说》犹如横卷，章法布局从容有序，起伏跌宕，变化多姿。装置工程浩大，操作起来驾驭自如，颇见组织功力。

陈飞林（生于1955，山东平阴人，中央工艺美术学院助教班结业，图4-25）的《济南风情》中各种几何形不厌其烦地反复使用，铸就了个性鲜明的装饰风格。《孙子圣绩图》则就近承袭了汉画像砖的渊源。这两件作品兼得北京、济南两地古今文化的滋养。

图4-25　陈飞林在工作中

刘斌（生于1957，山东济南人，山东师范大学毕业，中央美术学院硕士）勇于出新的巨幅画稿，其中常人难及的造型功力给人难忘的印象，而立意中文化内涵之深沉，则堪谓异样思路的寻觅探索。赵嵩青（生于1957，山东莒县人，吉林艺术学院毕业，中央美术学院进修班结业）以绸缎面料的缝纫补花工艺制作壁画。刘青砚（生于1958，山东烟台人，山东师范大学毕业，俄罗斯国立文化艺术科学院博士）壁画中的青山绿水，秀丽婀娜动人心脾而使人浮想联翩。兼擅油画，深得俄罗斯油画之艺术技巧。唐鸣岳（生于1959，山东青岛人，山东艺术学院毕业，中央美术学院进修班结业），是壁画家中教学、创作之余还潜心学问的少数三栖专家之一。刘玉安（生于1960，山东烟台人，山东艺术学院

毕业）用三年时间面对一面墙苦心创作，国内罕见。精心构思、精心制作之下，图像与章法都见超拔高度，立意为象也有直逼抽象思考的独特追寻。毕成（生于1961，原四川梁平人，山东工艺美术学院毕业，中央美术学院硕士）擅长以具有时代特色的装饰风格表现古代文明的宏大而厚重的气象。邵旭（生于1961，山东菏泽人，山东工艺美术学院毕业）的壁画作品，章法布置严密有序，人物刻画有商周铜器和汉画像石的古风遗韵，并见当今中青年画家清新爽朗的审美取向。牛振江（生于1963，山东沂南人，山东师范大学毕业，中央美术学院进修班结业），九根擎天石柱上的图像布置，因左右方向无画面边界而越发穿插无羁，其间挪借避就，更得游走自如之快意。张映辉（生于1968，山东龙口人，山东师范大学毕业）出身于壁画专业，于几面小墙小试牛刀，是为此后开阔进取的基础。

安徽的李向伟（生于1951，山东济南人，安徽师范大学硕士），对浮雕型壁画情有独钟，画面或疏朗或繁密，均错落有致、铿锵作声。学理层面的思考深度和著述在同辈中胜出一筹，可谓新一代的学者型画家。

江苏的张静（生于1953，南京人，南京艺术学院毕业，图4-26）的壁画中，布局章法严谨有致，主体彰显明晰，形象的刻画无论具象抽象、写实装饰，都深入精致，一丝不苟。郇烈炎（生于1956，江苏南通人，南京艺术学院毕业）在他的多幅壁画创作中，显示了他多年从事装饰艺术和设计艺术，跨类双栖所得之优势——历练丰绰的深厚功底和风貌别具的方向选择。

图4-26　张静在工作中

图4-27 陈绿寿在工作中

湖北的陈绿寿（生于1955，湖北武汉人，中央工艺美术学院毕业，湖北美术学院助教班结业，图4-27）是楚文化的讴歌者，更是楚文化的传承人。壁画中举凡武士、骏马、龙凤，无不体现楚地艺术家的气度风范。画面布局组合则尽显自由放达的别样功力和气势。

陕西的杨晓阳（生于1958，陕西西安人，西安美术学院硕士）以缜密的线条排比和严谨的人物造型布满全画，略施淡彩，而中国绘画传统的雍容典雅端倪可察。

广东的姬德顺（生于1949，山西高平人，中央工艺美术学院硕士）、陈舒舒（生于1960，广东台山人，广州美术学院毕业，图4-28），分别出身自装饰绘画和中国画，一同落脚于南方的开放前沿，艺术观念自然是与中原地区的时下流行颇有差别的另类格局。自由放达的布置组合配以粗犷厚

图4-28 姬德顺、陈舒舒在工作中

重而简练别致的图像塑造，以及对潜匿其中的人类诗性生存的无羁追寻和可视释放，在当代壁画诸多作品中显得独出机杼。这是他们的另类观念之必定使然，也是他们的不同历练修为之巧妙互渗融合。

常居西藏的韩书力（生于1948，北京人，中央美术学院研究班毕业）画壁画以藏族民俗为题材，正是他栖居边陲满怀激情地抒发。他对民间美术的热爱为他的壁画带来浓烈的装饰风格。

中国香港的陈方远（生于1955，江苏高邮人，福建师范大学毕业，中央美术学院进修班结业）热衷于表现乡思情深和文化交流的发达，与他的身份不无关系。

20世纪结束之前的最后10年，中国当代壁画艺术发展总体上呈明显的停滞低迷甚至下滑势态。但仍有少数作品和画家脱颖而出于平庸，为人瞩目。

图4-29　张春和在工作中

云南的张春和（生于1958，纳西族，云南丽江人，原中央民族学院毕业，图4-29），这位纳西子弟用东巴象形文字入画，以其粗放豪壮的行笔造型，表现边陲生活、边民情思中的丰富多彩和谜样的神秘美妙，他的作品仿佛是现当代壁画坛一束喷放异香绽开艳彩的野花。

汪港清（生于1962，北京人，中央美术学院硕士），于壁画涉足未久，画中多见既定意匠的执着掘寻和反复锤炼，是位颇有潜力的青年从艺人。宋长青（生于1963，北京人，中央美术学院硕士），勇于汲取民间艺术中一些易被忽视的元素，以谐音的方法技巧在壁画创作中表现当今普通公众之所爱，雅俗共赏的画面颇得好评。

现当代壁画家们勾画了中国现当代壁画的整体轮廓。是他们的不凡才华和辛勤劳作，短期内使中华这一壁画古国终于重现生机。

二、群说

在这个历史阶段，中国鲜有专门的壁画家，几乎所有的壁画家都兼事其他画种。20世纪末的壁画勃兴，集中了不少来自中国画界、油画界、版画界、漆画界、雕塑界、工艺设计界的画家。吴作人、祝大年、张仃、周令钊、王文彬、李化吉等年纪稍长者，以及一大批当时年纪虽轻，却已在各自的领域里取得相当成绩的青年画家。恰是这不同的出身和既有高度，为中国现代壁画从一开始就带来起点不凡而异彩纷呈的艺术面貌。

来自传统艺术的典雅优美，来自现代艺术的冲击振奋，来自中国工笔重彩画艺术的变形意匠，来自西方古典油画艺术的严谨生动，来自版画艺术的简约明快，来自漆画艺术的色泽光华，来自雕塑艺术的厚重结实，来自工艺设计艺术的机巧组合……中国现代壁画起步之时的绮丽而多姿，其中一大原因在于画家们的出身和栖身之多元背景。

新时期壁画家们，过去的积累和专长不尽相同。有些画家以个体图像之精湛塑造，以三一律写生式之取景组合，作生动美类型的画面经营，却也失之于对直观所见经验的拘泥束缚。有些人，以自由多元空间之虚拟组合，以形色之主观变化调整，作秩序美类型的画面经营，却也失于个体图像刻画的简陋肤浅。现当代美术史中的各个学派的长长短短，在壁画创作中应对新的取向，有机会增益补缺，不少人的壁画作品呈现出与作者的原本画种和既往能力全然不同的风貌和水准。将侯一民的壁画《丝绸之路》与他自己的油画《刘少奇与安源矿工》比较，显然有判若水火的印象。

此时的主要壁画作者，不同于千年史上的民间画工，多是各地美术学院的教授、教师。以往他们其他画种的作品，在取材立意、布局组合、形色处理的画面经营层面，都已经攀进至相当熟练的程度，在包含优劣是非之价值判断的艺术理念层面，都已经据守于相当高远的程度。他们把这些熟练程度和高远程度稍作调整，带进壁画创作，便在短时间内涌现出一批并不逊色的壁画新作。与周遭早已成熟壮大的其他画种并排现身，竟然能够在艺术发展的某些层面产生冲破藩篱、另开新路的作用。

20世纪50年代中国画坛各画种中，堪谓大师、大家者不下两位数，门人晚辈与他们之间，曾有难以攀近的造诣差距。80年代以后壁画中兴的20年，毕竟为时尚短；壁画创作人群中几乎所有人都兼事其他画种，未能全力专门深究壁画；而且不分尊卑长幼，大家在同一起跑线上，同时抬腿举步。壁画作品数量虽有急剧上升，但一时间竟难见到独领风骚的大师出现。

案上、架上绘画，随时随地想画就画，相对更加自由自主。墙上作画，没有此种方便。能否在墙上尽显才华，并不能由画家一人决定。壁画作品之有与无、多与少，在于是否有墙，而是否有上墙机会，在于各种先决条件是否满足，常常与个人创作实力、既往业绩积累无涉。有墙无墙，以及生产机制异化后委托人对于他们并不熟悉的艺术创作的无理干预，对艺术发展而言是几可致命的。所以，优秀壁画家空有志向，却无奈于手中积存的好画稿多于上墙成品。这已是业内常见通例。这个时期壁画家得到的墙仅比大幅面的中国画和油画稍大些，几平方米，最多几十平方米，都是低稿酬，甚至常常是无稿酬。然而，面对种种负面牵制的壁画家们，都把得来不易的每面墙看成是降临自己头上的幸运，看成是为社会为百姓创造文化精品的绝好机会。他们认真对待每一面墙，呕心沥血，殚精竭虑，使尽积累了几十年的浑身解数，终于在80年代完成了一大批壁画精品。其中有相当数量足以被壁画史记载。尽管各级画展和评选中，佳作未必获得最高奖，不免时有争议。

20世纪末，北京、辽宁、山东、江苏、湖北、陕西，6个地区集聚形成了6个壁画族群。

北京的壁画族群又可分为各有特色、优势的两个群体：中央美术学院，中央工艺美术学院。

有中央工艺美术学院背景的画家们，习惯于作画时展开放纵无羁的自由想象，虚构画面的布局组合、造型、设色，以主观感受和思考为出发点来调遣支配各层次的艺术处理。他们的画面另有气象，于是，他们趁作大幅面壁画之机，对个体图像的塑造加大了力度。张仃的《大闹天宫》、祝大年的《森林之歌》等，既有宏阔幅面中的多层次、多方位组合分布的有序有理，又有深入而独具特色的细节刻画。祝大年、陈若菊、权正环、袁运甫、张国藩、严尚德等也都

有独当一面的创作产出。

有中央美术学院背景的画家们，习惯于作画之前先去实地对景体察和写生，胸中和手上有了充足的积累和底气。他们多年实行的传统作法使画中个体图像的刻画有足够的可信度和深度。王文彬为《山河颂》曾不顾身体不便带领助手们长途跋涉于黄河沿岸。周令钊、王文彬、侯一民、李化吉、秦岭、张世椿、梁运清等中央美术学院的画家们，还义无反顾地开始了釉绘、漆绘、铝蚀、瓷嵌等原本陌生领域的探索。

权正环、萧惠祥是从中央美术学院毕业，后任教于中央工艺美术学院，张世彦从中央工艺美术学院毕业，后任教于中央美术学院。不同背景的不同观念、手法、作风，所形成的不同优势：来自写生的个体图像细处之精湛刻画，来自虚拟的全局整体经营之布局组合，都各有巧妙、各逞其利。在两校——两个学派之间人员和理念的互相往来中，尽取人之所长，力补己之所短，从而兼容并包又独出机杼，壁画创作的行动和成果已是手快脚轻、先声夺人。以至于壁画领域里，虽仍是各有优势交错并行，而风貌层面却已越来越难以分辨两校——两个学派的差别。

辽宁的壁画族群，以沈阳的鲁迅美术学院教授们为主力，为龙头领军，还带动了东北三省各类壁画的发展。虽然由于日本人在历史上的侵占，东北地区的传统文化存留受到影响，但1945年国土光复后，东北文化界曾极力从各个层面弥补这些缺失。辽宁的画家们都发奋作了极为严格的绘画基础训练，因而写实功底雄厚超拔而发挥自如。以徐家昌、许荣初、宋惠民、赵大钧等人的技艺功力和才华智慧，驾驭原本陌生的壁画，好比囊中取物，势在必得而已。年轻一代如周见、刘希倬、曲江月等也有力作深得人们称许。鲁迅美院画家们的超拔实力发挥于连年持续绘制的多幅全景画之中，尽管劳累异常，却因技艺之游刃有余而享誉海外四方。

山东的壁画族群，拥有儒文化发源地的优势。厚重博大的山东汉画像石遗产，为山东现当代壁画注入沉雄绵长的底气。楚启恩、张一民、张宏宾等主要画家多有北京中央工艺美术学院壁画专业毕业的背景。曾得张光宇、庞薰琹、祝大年、张仃等先师的面授亲传，高徒们必有不凡出手。他们在山东当地还有

学派续传，孙景全、蒋衍山、陈飞林、刘斌、毕成、邵旭等人踵接香火而各有其长。地方文化遗产和母校乳汁的双重滋养，山东当代壁画装饰风格的气韵自是逸雅高致。刘泽文、赵嵩青、刘青砚、唐鸣岳、刘玉安、牛振江等以不同的传承并肩立于其间。山东壁画发展有此人才组合，其势头强劲，其规模日进，可谓是一种必然。

江苏的壁画族群，也是以南京艺术学院的教授们为基本队伍。南京为六朝古都，栖居于此的南京人身怀深厚学养，作起壁画必是底蕴丰足无疑。冯一鸣、周炳辰、冯健亲等很早就开始了壁画创作。在长者的带领下，张静、邬烈炎等年轻一代随即跟进，新作接二连三，在南京掀起一股江南壁画热潮。他们的作品既有对传统样式的虔诚延续，也曾不拘一格地开发新技艺、建立新面貌。他们有一个生命力旺盛的壁画专业团体，长年不懈工作，从组织创作、学术研究、宣传推动等各方面促进本省壁画事业的发展。

湖北的壁画族群，得利于位处中国中部，既有远古楚文化丰稔高深的艺术积淀，又有抗日战争时期大型壁画的历史记忆，这些因素为湖北当代壁画赢得了较高起点。伍振权、蔡迪安、唐小禾、程犁、陈人钰、田少鹏、周向林等一群年纪相若的画家，相携相伴完成了一批可圈可点的壁画佳作，各呈灿然气象立足于当代画坛。头角峥嵘的陈绿寿、周向林的后继者，也以自己的辛勤劳作于省内外初露锋芒。针对本省面临的几起作品权益纠纷，他们奋起呼吁，积极寻求法律支持。

陕西的壁画族群，谌北新、彭蠡、石景昭、杨庚绪、马林、杨晓阳、杨健健等画家得天独厚于大秦盛唐古文化的滋养，受益匪浅。他们的创作题材多见华夏历史之铺叙陈词，他们立意于对祖先慷慨凛冽豪情之虔敬咏诵，画面处理则气势壮阔于布局组合，刚健沉雄于塑形造像，斑斓浓艳于设色赋彩。西安古都的现代化城市建设中，壁画作品的广泛置入，令古色古香的景观面貌趋向丰姿冶丽的多元格局，令其文化品位提升至更为高远厚重的境界。

各个族群的形成，多半由于地缘因素。同一区域之内同仁们就近相互合作、切磋沟通的基本作为，是族群结成的基本原因。每个族群，都各有不同类型的地方人才优势。诸多族群之间，壁画作品的题材立意，或许有小的错落；

而形色章法的处理手法、审美取向等，却未见大的差别。尚未出现壁画领域内因地域差异而出现不同风貌的作品，并结成不同学派或画派的迹象。现代社会信息沟通方便，各省壁画家艺术交流频繁、乐于切磋，是族群之间大同小异的势态自然形成的原因。

除了兢兢业业于壁画创作之外，常有壁画家在国内各级美术书刊发表经验杂谈之类的文章，记叙动态，讨论学术，评论作品。创作家写专业文章，有其精准、鲜活、细致的优势，却因没有较深厚的理论准备，往往容易在厚度、深度、高度上有所缺憾，不免常寄望于专门理论家潜身介入。但后者只是偶有简短的评论，专注于钻研壁画的学者并不多。壁画家们深知事业的纵深推进需要理论的支持。山东的楚启恩、北京的张世彦、黑龙江的于美成、安徽的李向伟、山东的唐鸣岳等在壁画创作之余，一直不间断地分头作各种专题的学术研究和文论撰述，都曾有大部头的学术专著陆续问世，于是，不知不觉间就在壁画家内部悄然形成了一个自为、自在、自立的学术群体。

20世纪末叶中国当代壁画的骨干力量是出生于20—40年代的画家，而50年代以后出生的年轻一代壁画家也在迅猛成长中，努力作画、努力研究、努力参与壁画领域里的各项活动。他们的成长得到了长者从绘制技艺到学术理念的全方位支持。

他们将成长为下个世纪的创作骨干、学术领军、管理人才，将以凌厉之势执21世纪中国壁画之牛耳。时下已见端倪。

第五章　20世纪中国壁画的本体省思

20世纪的前80年，壁画作品寥若晨星。世纪末叶出现当代壁画勃兴，其势迅猛。20世纪80年代以来，艺术家们虔诚献身，殚精竭虑。几千件作品清楚地显示出中国壁画的筋脉起伏：一方面理所当然的建树和另一方面在所难免的不足。

一、长驱直入的发展

中国现当代壁画家潜心于壁画事业，在语言通俗、大信息量、自由空间、绘制材料和技艺、融入环境等诸多方面，做了扎实有效的探索研究。这些探索研究的结论，与世界壁画史中三大顶峰——敦煌千年佛窟壁画、意大利中世纪教堂壁画、墨西哥20世纪政治壁画，在壁画艺术的经典属性和范式的层面，取得了基本的共识。因此，尽管现当代中国壁画的历史不长，但与古今中外壁画艺术在价值追求与形式思考上形成了良性的学术探讨。

（一）题材端庄纯正

作为一种涵纳丰厚、钩深致远的艺术形式，它颐神养性之精神追求，或是判断是非之言志载道，都以宏阔的情怀疆域、超拔的境界高度，体现了深沉的哲学担当。

北伐战争时期、土地革命时期、抗日战争时期的壁画，为民族的苦难和存亡呐喊鸣号，揭露敌人，鼓舞斗志。中华人民共和国成立之初的30年间，大多数壁画的题材内容也直插当下现实生活。

20世纪80年代之后，多数壁画的题材，一是山川花木，二是历史故事、文学故事和神话传说，一定程度上蕴含着某种高扬的人生理念和深层思考。这些壁画作品，昭显了彼时公众的情绪、思绪，因而顺畅地成为社会公众共享的审美资源。

（二）融入建筑环境

近20年来壁画作品的出现，多是由于一些新建筑物兴建或旧建筑物重新装修时，想到了用壁画来美饰环境。由于这样的缘起，壁画作者们敏感地把握了建筑物的种种既有的制约，认识到壁画与以前所画小幅面绘画有相异之处。这通常是壁画家的主动作为。

壁画家们创作时，注意到针对具体楼房厅室的特定使用功能，来选择适当的壁画题材；根据建筑空间在墙面形状、幅面大小、墙前纵深、光源照度、周围构件、色彩情调、装修材料等诸多方面的既有条件，来安排能够迎合和互补这些条件的画中形状、色彩、材质及其组合。很多作品已经能与建筑环境融和无间，成为艺术氛围中的有机组成部分。在特定的建筑物中另具一格因而显得突兀、晦涩的壁画，十分少见。

另一类型，选材立意时对建筑物和房间的基本使用功能增衍附益的同时，不大在意与装置环境中种种细节作榫卯咬合的紧密联系。这种取向，须有视野开阔、境界高远的委托人之决策支持。

壁画于建筑环境中显要位置的重锤出击，使环境整体的艺术感染力得到加强。壁画家的建筑环境意识的养成和相应操作，使壁画作品进入角色，扮演了建筑艺术构思的延长臂和突破点的角色。这为中国当代壁画艺术此后的持续发展，走向真正的成熟，做了有益的铺垫。

中国当代壁画家在多年实践中准确把握了壁画艺术在沟通信息和创作理念等方面的重要属性，在壁画和建筑之间建立了一种互依互动的关系，绘制了一

大批优美精致、工细耐读的壁画。

（三）语言通俗易懂

壁画一经上墙，与读者公众之间便没有选择的自由和可能。任何一方都无法根据自己的意志去拒绝对方。壁画自然必须接纳所有的墙前读者。中国现当代壁画家所面对的是21世纪的中国百姓，在自己的壁画作品中，从未犹豫而且别无选择地采取了当时当地社会公众间通俗易读并喜闻乐见的艺术语言和风貌。在壁画和公众之间建立无障碍地沟通。

壁画家们十分注重的是，画面上努力做到平实直白而眉清目爽。如此，墙前行止匆匆的一切读者便有可能在转瞬之间对其中的情之切切、理之凿凿，一目了然而洞悉无遗。在壁画和公众之间建立无障碍的沟通，体现了艺术家对当时当地百姓的了解和尊重。

中国壁画家心中的最佳表现形态源出于本土公众审美的自然筛选。成熟的中国壁画家把自己的艺术进取，融入广大公众的审美认知之中。这是因为中国壁画家十分在意的是，为自己的读者带来从视觉审美到心智发育的有益影响。

在非壁画的大面积领域中视自我表现为终极目标并风靡全球的当今，在周围其他画种的艺术家也对种种时髦潮流纷纷趋从的浓烈氛围中，中国现当代壁画家犹能守住"大我""群我"的自律底线，把身家个人的"小我""自我"融入社会公众的"大我""群我"之中，这种执着深沉的艺术情操诚属难能可贵。把自己驰骋无忌、得来不易，因而万分钟情珍爱的原创追求和特异个性的表达，在与公众零距离沟通的守望之中，予以巧妙地隐迹潜踪，控制在当下普通公众恰好能够接受的程度上。这是每位壁画家自己的郑重选择。

（四）信息容量宏大

壁画家看到巨大的墙面有吞吐巨大信息的可能性，这是中小型绘画所不具备的优势。成熟的中国现当代壁画家在作品中，布置了数量多、类型多、姿态多的男女人物、山川花鸟，布置了层次丰富的红橙绿蓝，布置了细致多变的肌理纹路。读者公众走动于墙前的开阔地带时，能够观赏到步移景异的画面内容。

现代壁画实践初期，那种普通小画放大上墙或者黑板报题花之类的壁面饰物，已经不在成熟的中国当代壁画家的关注范围之中了。

扩充信息量的一个重要手段，是以铺满全画的张弛有致、段落分明的众多图像，营造恢宏而潇洒自由的多元时空。

有时把异时异地的多个时空单位组织在同一画面上，表现漫长的时间历程和宏大的空间幅员。全程排列的方法，用排列有序、断续相济、次序引导或瞬间选择、细节配置等技巧，把现实世界中相继出现、先后演进的诸多信息，在同一画面的可视位置中，予以次第排列。

有时以远引遥接的方法，用位接、形接、态接、器接、数接、音接等技巧，把现实世界中既不相邻，又不相关，甚至完全不可视的物象、现象、心象等诸多信息，巧妙有机地搭配在同一画面中形成比邻、层叠的关系，激发了别出机杼的全新内涵。

以位置经营和图像组合的方法和技巧，完成多元时空的营造，是壁画画稿创作之核心，已成为壁画界人所共知的通识、共循的通律。

中国现当代壁画家得到本土敦煌壁画传统精华的浸润，和境外现代文化营养的滋补，在壁画中自由地组合多元时空，是他们视若常事的看家本领。

在宏大幅面中，唯有灌入宏大信息，才能实现宏大叙事、宏大抒情，营建宏大画境。

（五）材料耐久多样

现当代中国壁画，沿用胶调颜料亲手绘制的材料技艺，并拓展至使用其他颜料调和剂。还从一开始就积极使用抗破坏能力强的各种高质量材料。

壁画材料技艺始于远古先民在崖壁上且画且刻的原始方式，到了材料科学发达的现代社会更不断发展出新的材料与方法。中国壁画家所使用的材料已经遍及油、丙烯、陶瓷、漆、金属、玻璃、木、石、丝、毛……，以及各种新的合成材料。这些材料大多对各种人力、自然力的破坏有较强的承受力。因而现当代的中国壁画大多能够与建筑物的使用周期等长。如不遭遇破坏损毁，后人必有机会品评这些作品的长长短短。各种新型材料的色彩、光泽、质感、肌理，

能够产生与传统颜料不同的审美效应。而且很容易与各种建筑装修材料所呈现的色彩、光泽、质感、肌理取得融洽协调。这在悠久的中国壁画史中是前所未有的新成果。可以乐观地预想，还有许多未经开发的材料技艺将会在短时间内不断扩大这一成果。各种新材料技艺的开发，是中国现当代壁画家具有历史价值的贡献。

中国现当代壁画家把巨大墙面上的纵横挥洒看成是在建造人类文化的纪念碑，加之现当代壁画中相当一部分装置于高贵华丽的厅室，又使用了价格不菲的高质量绘制材料，所以画家绘制起来更加虔敬仔细。他们精心地构思构图，精心地刻画形象，精心地布置色彩，精心地制作肌理。相当多的作品倾注了艺术家几十年的积累而达到了个人艺术事业的巅峰。中国现当代壁画与同时代的欧美街头壁画相比，要精致工细得多。

（六）审美风貌多样

装饰风格壁画、写实风格壁画、抽象风格壁画，鼎立于现当代中国壁画界，既得益于壁画家们的各种才华横溢，也得益于社会公众的广阔审美视野。这倒也恰恰是20世纪华夏文化生活万般切实写照中一个不容忽视的侧面。

二、顾此失彼的欠缺

20世纪末叶的20年，中国壁画勃兴的历程中，也出现了一些不尽如人意而发人深思的问题：题材的现实介入，主题的深层内涵，艺术风貌的类型，原创意识的强化，创作的运营机制，作品的权益保护等。

（一）概念圈定失范

壁画作为一种具有几千年历史、承载于公共环境幅面巨大的墙上绘画，自有其与小幅面案上绘画、架上绘画不同的独特属性。

在一些壁画的专门展览中，常有非学术的主张介入，把一些与墙壁无关

的、其他画种难以入选的作品拉进壁画范畴充数。

艺术进取、繁荣的过程中，若是出自一种心机逼仄的经营目的，掺进虚假成分，与壁画文化本体之斩截取舍明确清晰，难以融合。

另一种主张是，当今现代时潮中壁画的范畴应向外拓展，引进非平面的"装置"，引进非绘画的声光电等手段，看重感官愉悦和刺激。

艺术进取、繁荣的过程中，艺术家固然应勇于尝试创新，但与此同时，也不应止于技术实验，而忽视作品深处的心灵表达。

（二）疏离现实生活

中国壁画的当代勃兴，起始于"文革"刚刚结束之时。此时首开局面的北京壁画，其题材只能涉足在湖光山色、风土人情、神话故事一类的范围中。1972年国际俱乐部的《万里长城》《松鹤延年》《熊猫》，令人耳目一新。始料不及的是这种取材倾向竟一发不可收，被全国各地的后来者模仿沿袭，以至成为延续20年形成全国规模的一种定势。这类题材，与中国传统文化中诗性直抒的美学取向通连，也是一个无可厚非的选择。

但一个不可忽视的事实是，这种艺术取向并未介入当下的社会现实，因而，以人间烟火中的喜怒哀乐和是非曲直，表达中国和世界当时社会现实中的重大题材，就很少见，而这很少的一部分中还多是某种抽象概念的象征符号，较难见到作者切身生命体验的演绎和抒发，对20世纪末改革开放经济起飞的中国现实，对中国科学、教育、文化以及精神、道德、伦理、风尚等各方面鲜活生猛的新动势，缺乏有力度的热情激励，更遑论对当今地球村中人类各民族，尤其是广大的弱势群体在生存忧患中共同抗争和努力改善的同情支持。总之，对公众在社会生活中的关注中心、期望目标和兴趣所在重视不足。

壁画传达深层情感理念的庄严职能，在中国虽经过千年沧桑锤炼，此时此地却变得缩头缩脚。中国当代壁画在这方面与钩深致远的中华审美传统中言志载道的精神疏离，与当代中国画坛中其他画种相比也处于弱势。

（三）缺乏深层内涵

如果由于一些制约因素，当代壁画题材面一下子不可能太宽，不太可能接触人类生活的更多层次，同时，在既有的范围内的开发也仍不充分。

壁画作品中表现出的人文关怀，显然还狭窄而肤浅。一些壁画作者囿于自身职业性的设计思维或某种艺术理念的局限，满足于画面之中寻求外部形态的优美悦目和人类生存中的柔性诗情抒写，而忽略了传递自己内心和社会公众喜怒与共的情感律动，去表达自己对历史的演化、社会生活的变迁、思想和哲学的与时俱进等诸多方面的思考和判断，以文化人的良知去拓展和延伸读者公众的精神空间，去和读者公众展开丰富的心灵对话。

在个别应有较大伸展空间的重大题材的壁画中，投入虽然颇巨，却鲜见思维深度和精神高度。常常是众多素材作见缝插针般的并置、压叠，多是写生取景式构图泛滥抑或某个特定场景的可视还原而已。这种图像堆砌，很难实现对高深立意作整体统筹。能够依凭壁画全幅章法之宏阔布局承载深层内涵，有如莫高窟的宗教壁画、墨西哥的政治与历史题材壁画，起到有效的开启心智的作用，还极为罕见。

信息的数量值上去了，还须有深层的堪以言志载道的哲学担当，以质量值的优胜后填补进来。否则，极易流入苍白虚浮而行色匆忙的江湖过客之列。

对于伟大艺术的向往，常在作画人，也在读画人胸中波澜不惊地沸腾不止。但壁画艺术在历史中已经积淀的文化底蕴，当代中国壁画却没有抓住其精髓加以传承和发扬。

（四）原创力度不足

壁画作为公共艺术，把与读者公众的顺畅沟通视为立身的根基要素，天经地义，毋庸置疑。可是壁画作为疆域更为宽阔的各门类艺术中的一个品种，还有一种根本追求，就是原创。原创和沟通，似乎又存在某种张力。原创含量太多，未必有利于与公众沟通；反之也一样，欲取得沟通的顺畅，也应考虑原创的比例，两者需要取得巧妙的平衡。

由于一些壁画作者本来就缺乏原创意识，或者对于沟通理念的片面解读，或者懒惰而敷衍，或者屈从于商业利益，有时则是壁画工程的决策者不了解艺术中的原创价值，以致一旦已经上墙的壁画的某种样式、风格、材料和技艺得到社会认可，人们便盲目跟风。不少壁画作者甚至有意淡化自己的原创追求，以求得平庸的生存境遇。

20世纪90年代的中国当代壁画中形色及其组合和构思的格局，多为习见常态。形象的塑造多是流行模式，较难见到艺术家自己独特的造型感觉和追求。彼时的中国公众很难接受变形幅度较大的人物造型，确是其时之不争事实。一些壁画中，变化微妙而仍有一定艺术个性，又能为中国公众接受的人物造型，就越发弥足珍贵。

壁画构图中一些被广泛接受的既有样式反复出现于其后的不少壁画作品中。无序无理地堆积拼凑古典的或其他现成的图像符号，偷懒取巧，粗制滥造，已成为创作习惯，有恶俗成风之势。

至于取材和构思的层面，也是较难见到从来无人画过的全新的题材内容和全新的图像转换方式，更遑论由此而来的全新艺术境界。

原创意识淡漠，原创追求不力，自然导致平庸之作泛滥。

（五）运营机制异化

20世纪的前90年，壁画创作的委托与运营机制没有一定规范。画家和委托人之间互相尊重协商，各尽其能、各得其所，因而皆大欢喜。90年代，中国全社会进入经济体制的转型期，在市场经济远未成熟至有序状态之时，与建筑业和房地产开发业紧密相关的现代壁画行业，立即身不由己地被牵进尚在试行的工业生产机制之中。建筑工程实行招标制度时，一并把壁画创作也纳入其中。

然而，壁画艺术毕竟是一种具有精神性的文化产品。在艺术创作和鉴赏中，因人而异的个性因素、感情因素、随机因素，与工业生产的批量化、理性化、标准化存在根本的差异。

以工业生产的办法管理艺术生产，实行画稿竞标、多方审稿、以料论价、限期交件，恐怕连艺术上差强人意的程度都无法达到。

优秀艺术家顾虑于画稿缺乏完备的知识产权保护，不愿意冒画稿被恶意否

定而流失创意的风险，通常不参加投标。在水平平庸的画稿中选标，又没有行之有效的办法实现公正的评审，产业链上腐败浊流便乘虚而入。

壁画家手中积存的优秀画稿件数超过本人已上墙壁画的件数，几乎是普遍情况。主要原因是异化了的生产机制中遭遇到的阻力。

壁画创作全程，从大容量的画稿经营到大幅面的绘制操作，要付出极大的艺术劳动。但在壁画工程的成本核算中却仅占很低的百分比，因为壁画造价的主要根据是所用材料的市场价格。铜铸壁画比铜錾壁画造价高，铜錾壁画又比手绘壁画造价高，是因为前者耗铜材多于后者。壁画创作与其他同面积的画种相比，在劳动报酬上并未得到应有的尊重和认可。有时壁画创作的报酬套用建筑设计费的百分比，所得更仅仅是一个象征数额。壁画家付出同样的劳动所得到的报酬，与其他画种的艺术家相比显得过于微薄。这已是多年积重难返的遗憾。

建筑和装修工程接近尾期才开始运作壁画，草草赶进度甚至偷工减料就不可避免。

壁画家的主体作用在全程各环节中失守，导致壁画作品的艺术质量下滑，有时被迫沦为文化快餐的匆忙制造者，更有甚者被当作轻易丢弃的糊墙纸。

这是艺术产品运营模式工业化的负面后果，值得产业界、艺术界共同深思。

（六）权益保护乏力

一些壁画所有者把壁画看成自己的全部产业中最宝贵的财富。但也有不少建筑物在重新装修时把已载入史册的壁画拆毁丢弃。20世纪80年代的壁画精品已有相当一部分杳无踪迹。至于壁画落成后画面前堆满货架、柜子、鱼缸、花盆等杂物，使壁画的展示效果大打折扣，已成为无奈的现实。

常有著名的壁画佳作被很多建筑物搬用复制，不打招呼，更谈不上致谢付酬。作品署名，是对作者付出劳动的权利认定，也是成败优劣之荣誉和责任的担当。壁画的创作与绘制常常是多人参与的集体行为。关于署名时有非议和纠纷产生：以权威或长者身份署名在首位，而主创人署名位置偏后；或者具体地参与了繁细的绘制工作，却未有署名机会。署名不实之风并非个案，这不仅有碍于事业总体的研究，而且无补于修史的准确性。创作集体中，给予不同职责

的参与者以各种相应名分，影视界的做法或许是有价值的参考之一。

壁画作品和壁画家的合法地位和合理权益，在无序竞争的社会转型期中屡屡被滋扰侵犯。眼下还无从得到切实有力的法律保护。短暂的二十年，出现这样一些问题不足为奇，系前进过程中的顾此失彼。壁画事业的再度振兴正应着眼于合理解决以上问题。

三、再度繁荣的支点

20世纪末20年壁画事业的成绩，使壁画家受到莫大鼓舞，而反思同一时期的诸多不足，或可助21世纪壁画的发展打开新的局面。

（一）开展学术研究

壁画家之间的交流、切磋和支持，无论是当面锣鼓，还是诉诸文字，都很重要。加大学术研究活动的力度，对加强壁画家的使命感、提升学养、再出佳作以及整个壁画事业的健康发展都大有裨益。

应该研究中国古典壁画的数千年进程和现当代壁画的近百年进程，审视其中的社会价值和艺术价值；研究中国壁画的古今比较和现当代壁画的中外比较；对壁画的题材内容、图像转换、语言特征、绘制材技、艺术情调、审美取向，以及它的社会职能、生产机制等各个方面，从艺术学、美学、工艺学、心理学、历史学、社会学、经济学、哲学等多角度加以检验、论证和评判；研究现当代壁画家的成长历程和艺术风格；并建立壁画艺术学独立的史学系统、理论系统和评价系统。

邀请学养丰足的理论家或培养青年学者进入壁画的学术研究，以保证这种学术研究的高精深品位，是不可忽视怠慢的举措。

（二）建立激励机制

20世纪末叶的20年全国各地的壁画家和相关人士，在壁画事业的开拓组织方面，在各类壁画的创作方面，在壁画绘制工艺的材料和技艺方面，在壁画图书

的编辑出版方面，在壁画信息的交流沟通方面，在壁画专业的教学培训方面，在壁画史、壁画理论与艺术批评方面，做出了突出的成绩。一批德高望重、有广泛影响的大家也相继涌出。可喜的是，第一代壁画家中的年长者，现在创作思维仍然活跃，艺术生命仍然旺盛，而年纪较轻的几代壁画家又疾步接踵，英姿焕发。

对这些有贡献的艺术家、社会人士和他们的作为，应郑重建立奖励机制，并通过媒体向社会广泛推介，将激励更多人积极参与和继续投入壁画事业。

（三）加强作品保护

积极吁请传播界、法律界、理论界关心壁画知识产权的保护。

积极吁请全国人民代表大会尽早立法，吁请主管文化艺术的政府相关部门制定行政法规，详细解释壁画和一切公共艺术品的知识产权保护的权限范围和执行程序。壁画或文化方面的权威机构，对于壁画精品给予鉴定和荣誉。壁画创作之前，作者与壁画所有者达成共同保护的可行协议。

如能参考影视字幕上的署名方式，明晰标示创作集体中个人在壁画创作和绘制全程中的实际作用和身份，向社会、向历史作准确的交代，也许是个不错的选择。

（四）拓展载体渠道

除了沿袭以往从建筑工程中获取壁画载体的惯例，也应扩展新的载体来源。敦煌石窟壁画群是我们祖先创造的范例。策划建造新时代的壁画群，壁画家于其中可以较好地实现自己的壁画理念：在壁画中亲近自己栖身其中的社会现实并体现深层次的人文关怀；纳入多类型的题材、情调、风格；增强原创力度；为尽量多的社会公众提供艺术鉴赏的上乘资源；等等。在此种机缘中，艺术家有望摆脱外部低层次因素的太多制约，主体作用能得到较好发挥。在世界范围内首创的壁画群，可帮助所在地提升文化形象，与城乡文化与经济建设的目标相符合。

（五）调整产业模式

在社会转型时期，必须摸索出一套符合艺术创作规律、能够促进壁画事业

繁荣的生产机制和操作程序。对现行工业生产机制和操作程序中的种种弊端而言，20世纪前90年的壁画创作状态，可视为在我国建立壁画生产新机制和新程序的历史根据和重要参照系。壁画或文化方面的权威机构，应视此为天职己任，主动谋求国家和社会的支持，逐步实行调整、改变，建立新的机制和程序，为壁画家在壁画创作和绘制中的主体作用的充分施展。征求画稿时采取定向委托的办法；由艺术同行评议定稿，专业话语权应不低于资本与行政话语权；有效地保护未定画稿中创意的知识产权；根据作品的品位和画家的资质，合理计算壁画造价中艺术劳动的报酬；给壁画创作和绘制以充裕的时间，使精品能够从容出世；等等，都是可供参考的具体措施。

（六）健全权威职能

国家级的壁画机构，是组织全国性的壁画创作、学术研究、展览评比、书刊编辑等各方面工作的重要而坚实的保证。由于拓展载体渠道、保护正当利益、调整生产模式等若干项目，需要取得社会的大力度支持，难度极高，更是必须有国家级的权威性机构出面予以策划、动员、协调，予以长期运作，才能有所推动。

这一专业机构，应以国家壁画事业全方位、全层次、全过程地转向完善和持续发展为己任；应由热心为大家办事的人员组成领导集体；应建立完备的职能系统和工作制度，实行科学办事、民主办事、依法办事的运作原则；应有即时纠正偏差、保护机体健康的资质和能力。

千年历练的中华文化机体一向生命力旺盛。现当代壁画事业面对新机遇常作适时地自我调节、再度启动，是焕然出新、完善自我的催化剂。

20世纪的中国壁画经历了百年的跌宕起伏，恰与百年来华夏大地变迁频仍的历程相印证。中华壁画古国、大国的历史地位，在20世纪末期中道勃兴，表现出了前所未有的新姿态。这是时代前进使然。21世纪中国逐渐走向繁荣富强，在艺术与文化方面，盼望新时期的中国壁画展现出不负众望的新气象。

参考文献

[1] 华君武等：《中国第七届全国美术作品展览获奖作品集》，深圳：博雅艺术公司，1990年。

[2] 张仃：《中国现代壁画选集》，沈阳：辽宁美术出版社，1993年。

[3] 王琦等编：《中国第八届全国美术作品展览获奖作品集》，北京：今日中国出版社，1996年。

[4] 张仃：《中国现代美术全集·壁画》，沈阳：辽宁美术出版社，1997年。

[5] 中华人民共和国文化部等编：《第九届全国美术作品展览获奖作品集》，北京：人民美术出版社，1999年。

[6] 夏书绅：《中国全景画和半景画》，沈阳：辽宁美术出版社，2001年。

[7] 侯一民、李化吉：《中国壁画百年》，北京：中国建筑工业出版社，2004年。

[8] 于美成：《当代中国城市雕塑·建筑壁画》，上海：上海书店出版社，2005年。

[9] 张敏杰：《壁画的高度》，杭州：浙江人民美术出版社，2013年。

[10] 张世彦：《也曾春风得意，也曾顾此失彼——中国当代壁画20年的省察》，载于《美术研究》，2001年。

[11] 张世彦：《百年壁画的画人谱系》，载于《中国壁画》，济南：山东美术出版社，2002年。收入《壁＋画》第2辑，上海：同济大学出版社，2014年。

[12] 张世彦：《中国现当代壁画年表》，载于《中国壁画》，济南：山东美术出版社，2002年。收入《中国壁画百年》，北京：中国建筑工业出版社，

2004年。

[13] 张世彦：《壁画章法的四层思考》，载于《壁＋画》第1辑，上海：同济大学出版社，2014年。

[14] 张世彦：《抚壁三想》，载于《壁＋画》第2辑，上海：同济大学出版社，2014年。

[15] 张世彦：《当下此地文化时空中的壁画创作》，载于《壁＋画》第2辑，上海：同济大学出版社，2014年。

[16] 张世彦：《壁画文化的近世砥砺》，载于《美术》杂志，2019年11月。

[17] 龚继先主编：《中国当代美术家人名录》，上海：上海人民美术出版社，1992年。

[18] 中国美术馆编，刘曦林主编：《中国美术年鉴1949—1989》，南宁：广西美术出版社，1993年。

[19] 中国美术家协会编，李中贵、李荣海主编：《中国美术家协会会员辞典（1949–2002）》，北京：人民美术出版社，2006年。

人名索引

A

阿都什吟　阿　老　安东尼　艾　杉　艾中信

B

包阿华　保　彬　毕　成

C

蔡迪安　蔡景楷　蔡克振　蔡　为　曹　力　曹庆棠　曹淑勤　曹　旭
常沙娜　常书鸿　柴海利　陈方远　陈飞林　陈国力　陈　坚　陈　进
陈开民　陈令璀　陈绿寿　陈启南　陈人钰　陈若菊　陈舒舒　陈树中
陈　其　陈　启　陈　为　陈新铨　陈永祥　谌北新　程　犁　迟连城
楚启恩　崔　炳　崔开玺　崔彦伟

D

戴念慈　戴士和　代成有　丁绍光　丁正献　邓　澍　邓本圻　董希文
杜大恺　杜　飞　杜　洙　段海康　段兼善　段文杰

F

樊文江　方鄂秦　方　骏　费　正　冯长江　冯法祀　冯健亲　冯　杰
冯一鸣　冯玉琪　傅大力　付润红　傅天仇　符仲英

G

高方佳　高国方　高洪啸　高晶辉　高天恩　高　泉　高向阳　高　益
高宗英　葛维墨　龚继先　龚建新　巩俊侠　谷　麟　谷云瑞　顾　雄
顾曾平　关琦铭　关玉良　郭德茂　郭津生

H

韩金宝　韩书力　杭鸣时　郝之辉　何孔德　何　山　何世良　何延喆
洪锡徐　侯黎明　侯珊瑚　侯一民　胡国瑞　胡明之　滑田友　华　嘉
华俊山　华君武　华其敏　黄潮宽　黄　淳　黄　鉴　黄金城　黄　景
黄培中　黄午生　黄永年　黄永玉　黄　云　黄　镇　惠远富

J

姬德顺　纪连禄　季从南　贾涤非　蒋陈阡　蒋铁峰　蒋兆和　蒋衍山
蒋正鸿　江碧波　江　建　江　奎　姜秀珍　姜怡翔　焦应奇
杰夫·霍克　金　凯　金　利　金隆贵　金通箕　金毓清　景柯文

K

孔维克　邝　声

L

赖少其　郎　森　雷圭元　雷振华　力　群　李百钧　李本田　李宝堂
李　辰　李承仙　李恩源　李　富　李福来　李国元　李济勇　李嘉诚
李进群　李　靖　李劲南　李　海　李鸿印　李洪海　李宏伟　李化吉
李可染　李林琢　李民生　李全民　李全武　李仁杰　李绍寅　李树声
李坦克　李荣海　李　彤　李　葳　李文龙　李　武　李宪基　李向伟
李兴邦　李也青　李义清　李　浴　李越越　李祯祥　李中贵　李宗海
李宗津　连维云　梁鼎铭　梁又铭　梁中铭　梁运清　林爱珠　林　涓
林　蓝　林树春　林瑛珊　林载华　刘宝平　刘秉江　刘　斌　刘博生

刘彩军　刘长顺　刘　丹　刘根生　刘　虹　刘巨德　刘开渠　刘克敏
刘　珂　刘南平　刘青砚　刘汝阳　刘希倬　刘曦林　刘选让　刘永杰
刘永明　刘玉安　刘泽文　刘振宏　刘忠佐　龙瑞　娄　婕　娄溥义
楼家本　卢德辉　卢鸿基　陆鸿年　罗　伯　罗工柳　罗晓东　路　璋
吕　晖

M
马改户　马　辉　马　林　马　璐　马　七　马铁伟　马一平
玛丽娜·贝克　毛本华　毛文彪　梅　洪　孟德安　缪爱莉　穆家麒

N
那泽民　倪贻德　聂　轰　宁积贤　牛振江

P
潘宝奇　潘　鹤　潘絜兹　潘晓东　潘元华　庞黎明　庞薰琹　彭　蠡
彭述林　彭毅强　朴晓慧

Q
钱大经　钱月华　乔十光　乔旭明　漆德琰　齐梦慧　秦　岭　秦岭云
秦　龙　秦鹏霄　曲江月　曲雄健　权正环

R
任焕斌　饶俊萱　任梦璋　任丽君　任世民　任晓军

S
单德林　尚　丁　尚立滨　尚奎舜　邵传谷　邵大箴　邵　旭　邵鲁江
邵亚川　沈　莉　沈同衡　沈行工　申毓成　施于人　石　丹　石景昭
石　萍　史　璇　思　沁　宋惠民　宋长青　宋丰光　宋　韧　苏高礼

苏　童　　孙炳昌　　孙　浩　　孙景波　　孙景全　　孙文龙　　孙向阳　　孙　悦

T
谭全昌　　唐　晖　　唐鸣岳　　唐　绍　　唐　薇　　唐小禾　　陶咏白　　陶谋基
田　汉　　田奎玉　　田少鹏　　田金铎　　田卫平　　佟安生　　托　尼

W
宛福青　　万小东　　王阿敏　　王安江　　王丙召　　王德庆　　王定理　　王宏彦
王　琥　　王挥春　　王加仁　　王君瑞　　王临乙　　王培波　　王　琦　　王如何
王　琦　　王式廓　　王　恕　　王　涛　　王天德　　王铁牛　　王　伟　　王　维
王维加　　王文彬　　王熙民　　王希奇　　王小恩　　王晓强　　王新生　　王学东
王　琰　　王义胜　　王应权　　王玉山　　王仲琼　　汪诚一　　汪港清　　汪　奎
汪晓曙　　汪伊虹　　汪滋德　　卫　协　　魏志刚　　韦尔申　　韦红燕　　闻立鹏
文　军　　吴　东　　吴冠中　　吴团良　　吴武彬　　吴　云　　吴自强　　吴作人
伍振权　　武宗元　　乌恩琪　　乌密风　　邬烈炎

X
郗海飞　　夏　丽　　夏书绅　　解耕筹　　辛　莽　　萧传玖　　萧惠祥　　项而躬
许荣初　　许文集　　徐　栋　　徐育林　　徐福山　　徐海涛　　徐家昌　　徐建明
徐　灵　　徐勇民　　徐启雄　　徐晓红　　徐　中

Y
彦　东　　彦　涵　　晏　阳　　严尚德　　严　坚　　阎振铎　　阎先公　　杨德衡
杨德有　　杨谷昌　　杨庚绪　　杨　健　　杨健健　　杨建友　　杨克山　　杨　鹏
杨为铭　　杨晓阳　　杨　旭　　杨永弼　　杨知行　　杨之鹏　　杨志印　　杨　云
阳　云　　姚发奎　　姚钟华　　姚尔畅　　叶浅予　　叶武林　　叶星生　　阴佳年
尹建文　　尹向前　　于美成　　俞锡瑛　　俞晓夫　　袁　加　　袁运甫　　袁运生
袁　佐　　岳景融　　岳黎明

Z

查士铭　藏　布　曾竹韶　曾洪流　曾　鹏　张　拔　张承志　张春和
张大千　张大祥　张冠球　张　仃　张光宇　张国藩　张革新　张　方
张奉杉　张宏宾　张　静　张乐平　张立柱　张连生　张连胜　张林英
张敏杰　张明伟　张　澎　张　清　张世椿　张世彦　张松鹤　张颂南
张同霞　张延刚　张映辉　张小琴　张　旭　张言庆　张友慈　张友宪
张一芳　张一民　张义潜　张映辉　张　越　张跃来　张云乔　张正刚
张仲康　张遵礼　赵大钧　赵　萌　赵　敏　赵少若　赵嵩青　赵　拓
赵勤国　赵贤坤　赵晓荣　赵准旺　郑德良　郑　可　郑　征　钟长清
钟　灵　钟蔚帆　仲伟生　周炳辰　周　多　周伐耕　周　见　周　菱
周令钊　周　宁　周　苹　周　容　周绍淼　周向林　周秀清　周　奕
周　缨　周宗凯　朱好古　朱基元　朱　葵　朱　繇　朱勇前　朱一圭
诸友韬　祝大年　祝重寿　祝福新　卓德辉　卓民益

后　记

　　此书之撰写，缘起于邵大箴先生之邀。在他主持的《20世纪中国美术史》中给了壁画以分卷单独现身的机会。时间跨度定于1901年至2000年的100年。

　　本书的初稿撰写始于2003年。2005年的三稿近8万字，已是原来设想的两倍多。至2013年，上海美术出版社告诉我：壁画单独成卷，可增至10万字上下，于是有了今天13万字的篇幅。不料，至2013年《20世纪中国美术史》全卷出版突告中辍。

　　笔者学画出身，不擅文思探究，更不熟稔史籍撰写通律。贸然择笔，大有"差之千里"的可能。既然是个人观感心得的无羁吐露，那就索性易名为"观察"，或可正名。

　　画人捉笔撰述，可能有鲜活、精细的感性捕捉之便利，却也常会因学识修养不足、理论准备欠缺，极易失却艺术学、美学、哲学之高度和理性思辨之严密。但多年的壁画实践、教学与思考也为笔者提供了此书的基础。在此书的写作过程中，为将来学者更深层面的追溯研究提供信实可稽的基础信息，是笔者今日奋力敲键成文的最殷切的期盼。

　　以文字记录历史陈迹之事，不比日常朋友间的私下议论，也不同于宣传层面的褒扬奖掖。我愿以历代前贤为榜样，承接他们的治学风范，提供观察20世纪中国壁画发展的描述，展现历史与当下的成就，企盼未来的发展。

　　尽管曾亲历当代壁画进程30多年，对它的整体关注——耕作的乐与苦、收成的丰与瘠、阳光的炽与温、冰雪的厚与薄，却是在临近21世纪之时才开始的。此前，未曾从学术研究的角度作各种具体的积累，诸种文献档案的收集备

存就很不完善，使得后来的撰写每每捉襟见肘。

"身家亲历"，就是笔者曾身在事之中，身在人之中。同代画作，均有耳闻目睹且对作品头论足；同代画人，或长年共事细尽悉，或从无面缘，一无所知。对于画作、画人的择拔判断，能否排除当时的个人爱憎好恶之偏差，能否拔身作客观公允冷静明察的史实记录，作亲疏远近一视同仁的述评，对我是一项严肃的考验。

全书的撰写，先是从20世纪中国壁画事业的"事""画""人"三个部分并辔齐驱，形成撰写主线。各主线序列之中，包括个案和整体的两个层面，并于史实陈述和研究评说作双向推进。

对事、对画、对人作个案和整体之记述、评骘，界定清晰和选取典型是笔者为本书最先确立的学术准则。事，须是原态事实；画，须是上墙壁画；人，须是中国人士。所以，壁画展览和出版物中出现的非壁画作品、中国境内的外国人所作壁画（如上海汇通银行的天顶壁画和波兰驻中国大使馆（北京）的镶嵌壁画）等作品，则不属于本书所探讨的范围。

诸事、诸画、诸人的遴选定位，一取其要者，二取其优者。对"要"与"优"的判断，毕竟出自笔者个人的胸臆裁定，难保件件得当。但也自信无大失误。负评则慎作，为日后他处的研究留有余地。

同类事件依发生先后排序，同批画作依问世先后排序，同组人物依出生先后或事件中的位置排序。

地域、机构、资格、人物之称谓，使用发生时原名。

本书图例的画面清晰度难与其他画种攀比，是个令人惋惜的缺憾。壁画幅面偏大，昔时拍摄条件简陋往往难以达到高品质；日后胶片丢失，重拍也无可能，因为很多精品已遭拆毁，无存于世。

2004年笔者敲键正酣时，偶然得知1933年绘制《血战宝山路》的张云乔先生还健在，常居广州，便十分欣喜地趁公出拜见了94岁高龄的老人家两次，促膝对坐于一臂距离，却须以麦克风和耳机助力的亲切谈话情景，至今刻记在心。张先生如今已仙逝，没能让老人家在生前看到记载他当年事迹的这本壁画史，笔者殊感遗憾之至！

撰写过程中，黑龙江的于美成先生，辽宁的周见先生，北京的祝重寿先生和周容女士，山东的张一民先生和陈飞林先生、邵旭先生，江苏的张静先生，湖北的唐小禾先生，以及各位多年合作的壁画伙伴，都曾不厌其烦地提供重要的历史信息。

北京的赵培璧先生、赵德赛先生父子二人，为图片的提取和梳理，做了繁细的电脑操作。

身居美国的大学同班老友丁绍光先生，愿意帮助本书面世，慷慨予以资金支持。

在此，我想郑重地对这些朋友致以衷心深切的谢意！

还要感谢耐心读完这本书并赐教批评的各方读者——壁画家、理论家，以及所有热心壁画艺术的朋友！

2003年12月　初稿
2020年5月　终稿